U0109892

雕塑符號與傳達

The sign and Communication of Sculpture

陳錦忠　著

序

　　80年代，獨自一個人遠渡重洋，赴笈進入義大利國立米蘭藝術學院，從雕塑家Enrico Manfrini的課程開始接觸所謂的傳統雕塑，在教室裏每位同學都有專屬的工作位置，大家從最基本的作骨架、堆土、塑造到翻模，按部就班的面對模特兒做人體雕塑，課餘時間大家圍繞著老教授做討論，所有的製作都在具體而明確的標準和步驟中進行；第二年轉到現代雕塑家Alik Cavaliere的班級，上課方式是自由而多元化的，每個人都可以使用各種不同的材料和製作技術，教授和學生之間的談論更是天馬行空，但大家卻自得其樂，當時感覺雕塑似乎是無規可循的藝術，內心充滿著震撼！

　　在雕塑的領域中，雕塑確實是一個生動、豐富又充滿驚喜的混沌世界；在個人不斷學習的過程中，雖然藉由雕塑史、美學、藝術學，對雕塑有著所謂的「理解」，卻總是以純粹藝術的角度來看待和評價，但對於雕塑最根源的本質仍然無法得到合理的解釋。直到進入西班牙Sevilla 大學攻讀博士學位，開始涉獵符號學才深深體會到在現代文化學術中，符號學具有相當大的重要性，它不但涉及跨學科領域的研究，也被應用在音樂、電影、藝術等不同的研究領域上，不僅為視覺藝術提供了理論分析的方法，更成為當代社會人文科學認識論和方法論探討中的重要組成部分，其影響可說涉及一切的社會人文領域學科。

　　符號學如此發達顯示出人類思想的進步，本書將雕塑視為在社會文化活動中一種傳達的符號，也是人類使用的一種語言，那麼雕塑就是人類文化活動的一部分，也是傳遞文化訊息的一種符號。因此，符號學就不只是一門研究雕塑審美活動及結果的學科，而是運用理論的方式，研究人類如何製造雕塑符號，並且運用在社會中的傳達活動。傳達的概念能幫助我們更清楚和正確的閱讀社會中各種形式的雕塑，並在製作上依需求而選擇合適的符號方式，所以將雕塑視為傳達的一種符號來研究，不僅是可能的，也是合乎邏輯的。

　　對於國內的雕塑研究領域而言，尚未有從符號學的角度出發，來對雕塑現象進行探討並建立起符號系統，而有關雕塑傳達的論述研究也尚待開發；要提升台

灣雕塑領域研究的質量，並適應今天文化多元的資訊社會需要，有關雕塑符號學方面的研究，確實值得加以注意和重視。

以符號學來對雕塑的分析，是一個富挑戰性的企圖和龐大工程，本書之付梓，感謝內人的鼓勵和在文字上的修正，以及秀威資訊公司的支持，使本書得以順利出版。期盼藉由本書對雕塑符號學和傳達相關的探討，能提供台灣雕塑研究另一種思考和研究方向，藉以開拓雕塑研究的領域和範圍，並建立雕塑符號學的學術領域。

學養不足，掛一漏萬之處，尚請藝術界先進不吝指教。

陳錦忠　謹致於台東

2010年

目次

圖次

前言

第一節　研究背景

　　雕塑伴隨著歷史和文明一起發展，記錄著人類生活、歷史事件以及人物故事的種種，使我們可以透過雕塑了解文化和歷史，它不僅編織了人類雕塑藝術和文明史，也豐富了人們的生活環境。

　　在藝術領域的分類中，雕塑被定位為視覺藝術（Visual art）的一種，也因此在分析理論上常以「藝術」或「美學」的觀點來著手，這在藝術史及現行文化運作上似乎是合理的，但也因而使雕塑被侷限於「藝術」而無法成為更廣泛的「語言」。基本上，歷史上絕大部分雕塑的製作者或所謂的雕塑家，當初並非以被收藏或觀賞藝術目的來創作作品，而是因應社會文化所需，也就是說為了傳達某些訊息而製作作品。正如同藝術史學家E. H. J. Gombrich（1909–2001）對於藝術的解釋：「我們若設法進入這些創造超人偶像者的心理狀態，便會領悟到早期文明的形象塑造，不僅與法術和宗教有關，同時也是最初的書寫形式。……但若想明瞭藝術的故事，則得時時牢記，圖畫與文字一度曾是真正的血親。」（Gombrich, 1989, p.30）。Gombrich一針見血的指出，包括雕塑在內的所謂圖像「藝術」，其原始目的並非如我們今天所言的「藝術」，其主要目的是用來記錄、傳達人們的想法、經驗、期望、情感以及藝術美感的符號。

　　因此，以文化社會的觀點來看，雕塑絕不只是「藝術」而已，每個雕塑各有其傳達作用和目的存在。當我們以純粹藝術的角度來看待和評價藝術史上的雕塑作品時，其實已經遠離了雕塑當初在社會中的功能及意義，而可能成為一種主觀和偏頗的錯誤解讀；如果要將之還原到當初的環境中，就必須將雕塑置於文化脈絡的歷史中，並將雕塑視為一種延續人類文化的「語言」或傳達訊息的「符號」。

　　自古以來，符號和人們的生活環境、文化有著密切的關係，符號存在於人類文化的語言、宗教、神話、科學、藝術、音樂……中，並以各種不同的形式呈現，人類的思想、觀念、經驗必須透過符號來承載並傳遞訊息，人們也透過符號來認識事物以及思考問題。我們的一切文化可說是由符號形式所編織而成的，也因文化得以產生和延續；人們就借助於可感知的符號形式去認知不存在、不在場的事件或觀念，或通過符號形態的知識和經驗，去了解客體物件或文化現象；而研究符號的產生和符號在環境中的成長和運作，就是「符號學」（semiotics或 semiology）。

　　人類在本質上是一種傳達的動物，與其他生物不同之處，在於我們有運用符號的能力，利用符號了解事件之間的關係，並產生新的知識，解決問題進而推論結果。以西方文明史的觀點來看，在古希臘時期就已經產生了符號學思想的胚胎，當時雖尚未有所謂的符號學名稱和具體論點，但已經有「語言」、「標誌」、「指令」等名詞和符號觀念的產生（李幼蒸，1996）。

　　符號學是一種內部構成不斷調整的思維活動，其表述的方式比較抽象，用語也相當的專門性，往往被視為艱澀難懂的一門科學；過去符號學只是一種觀念，而歷經多年的論證，人們才意識到符號學分析觀點和研究的重要性。符號學正式作為一門獨立學科興起於二十世紀六十年代的法國、美國、義大利以及前蘇聯，目前符號學正以強勁的發展向各個學科延伸，對符號學的認識與運用已然形成一種重要的研究趨勢。雖然符號學源於語文（verbal）的語言，但今天符號學研究已不限於語言學及結構主義等面向，其理論已由語言符號學發展成為一門綜合性的基礎科學，符號的運用也進入了系統化、標準化和國際化；尤其在現代文化學術中，符號學具有相當大的重要性，它不但涉及跨學科領域的研究，並被應用在音樂、電影、藝術等不同的研究領域上，不僅為視覺藝術提供了理論分析的方法，更成為當代社會人文科學認識論和方法論探討中的重要組成部分，其影響可說涉及一切的社會人文領域學科。

　　符號學如此發達顯示出人類思想的進步，如果將雕塑視為是人類語言中的一種，是傳達訊息的活動，那麼雕塑就是人類文化活動的一部分，也是傳遞文化訊息的一種符號；因此，符號學就不只是一門研究雕塑審美活動及結果的學科，而是運用理論的方式，研究人類如何製造雕塑符號，並且運用在社會中的傳達活動。因此，傳達的概念能幫助我們更清楚和正確的閱讀社會中各種形式的雕塑，

並在製作上依需求而選擇合適的符號方式，所以將雕塑視為傳達的一種符號來研究，就不僅是可能的，也是合乎邏輯的。

　　自從瑞士語言學家Ferdinand de Saussure（1857-1913）及美國哲學家Charles Sanders Peirce（1839-1914）開創了符號學的研究後，近幾十年來，符號學不僅為藝術研究提供了理論分析的方法，成為當代社會人文科學認識論和方法論探討中的重要組成部分，藝術符號學者們更把藝術當作符號的一個系統來研究，將藝術形式結構和組成加以符號系統化，並探討符號如何產生意義和傳送訊息，就開啟了符號學在藝術研究的新領域。在國外部份，諸如：1975年，Eco提出《一般符號學理論》（Trattato di Semiotica Generale），對於圖像符號（segni iconici）作了整體的探討。此外，比利時Groupe μ 團隊在1992年《影像修辭的視覺符號論著》（Traité du signe visuel. Pour une rhétorique de l`image），以及瑞典Göran Sonesson等對傳統圖像及現代大眾媒體中的影像（image）研究。這些論述大多專注於影像符號學、視覺符號學（Visual semiotic）的研究，但對於雕塑的三次元本質卻缺乏專門深入的探討。

　　對於國內的雕塑研究領域而言，尚未有從符號學的角度出發，來對雕塑現象進行符號學探討和建立符號系統，有關雕塑傳達的論述研究也尚待開發；要提升台灣雕塑領域研究的質量，並適應今天文化多元的資訊社會需要，有關雕塑符號學方面的研究，確實值得加以注意和重視。

　　有鑑於此，本書將雕塑視為在社會文化活動中一種傳達的符號，也是人類使用的一種語言，引用Saussure對符號組成的二元論，以及Peirce所強調符號的分析及分類理論，對雕塑的組成以及如何產生訊息做探討；並透過Algirdas Julien Greimas（1917-1992）、Félix Thürlemann，以及Umberto Eco、Groupe μ 等學者的論點，對雕塑符號的符碼結構及如何成為一種符號作分析，藉以建構雕塑符號研究的整體性；最後以俄國語言學家Roman Jakobson（1896-1982）的傳達理論和傳達功能模式，針對雕塑的傳達要素及傳達功能作分析，並以雕塑實例加以佐證，如此不僅可以了解雕塑功能是如何被製作和使用，更能將雕塑視為文化傳達不可或缺的重要一環，藉以建立雕塑的文化地位和完整的符號學系統。

　　期盼藉由本書對雕塑的符號學和傳達相關探討，提供另一種思考和研究方向，建立雕塑符號學的學術領域，將有助於台灣雕塑研究的提昇和理論的完整。

第二節　本書結構

在歷史上對於雕塑的討論大都圍繞在藝術作品及藝術家身上，所引用或衍生的理論也都是以美學、藝術學、藝術社會學……等和藝術相關的論述，但如此的結果卻使得雕塑研究領域的自我設限，它只被定義為是一種崇高的「藝術」，而無法成為一種普遍的「語言」。

本書利用符號學對雕塑領域的探討是一種新的企圖和研究方向，由於雕塑和語文、影像在形式和本質上有著相當大的差異，所以在研究策略上分為兩個層面來進行：一、從既有的符號學理論對雕塑進行探討和分析；二、從雕塑的本質尋找適用的符號學理論，並在雕塑和符號學兩者之間做交叉驗證。這樣的策略不僅可以將雕塑視為符號的一種，是延續人類文化的「語言」和傳達的工具，藉以擴大符號學領域及範圍，並能在雕塑學術的研究中，建立起雕塑符號學研究的專門領域。本書的結構依序如下：

一、雕塑與符號學的關係

在社會文化中，雕塑是透過它的物理材料成為符號來產生意義和傳送訊息，就像是人類社會裡的文字、圖畫、大眾媒體等符號一樣，不僅可以用來記載歷史人物、故事、宗教的教義，更能夠傳達人們的想法、經驗、期望、情感以及藝術的美感。

符號和人類的生活環境以及文化有著密切的關係，而雕塑之能夠被人類長期的製造與使用，並在使用者之間傳遞訊息，其符號意義的產生必須有一定的規則可循。本章將雕塑視為是符號的一種，引用符號學家Saussure主張的符號組成二元論以及Peirce所強調符號意義的生產就是一種符號化的理論，對雕塑的組成以及如何產生訊息做探討，並對雕塑符號的指涉和意陳作用進行分析，藉以建立雕塑學領域的研究基礎論點。

二、雕塑的符碼

以符號學的觀點來看，雕塑是一種具有多元和開放性的語言，要瞭解雕塑意義，就要先瞭解符號的結構關係，這種結構就是符碼，它是一種「有規可循」的規則。

　　對於雕塑而言，它使用多種符碼來傳送訊息，不僅可以用來記錄、描述、思考和表現，並指涉現實世界之外的客體；也因此雕塑符碼的分析，就是雕塑製作、閱讀、使用方法系統的建立。

　　本章利用Gremas、Eco的圖像符號論點以及Groupe μ的單位定義和圖像符號組成方式，對雕塑的圖像作辨識，找出其基本的意指單位作為分節的基礎；並透過Saussure的系譜軸與毗鄰軸論點，對雕塑圖像符號單位及組合的符碼做說明和探討，藉以建立雕塑符號的符碼結構。

三、雕塑的造形符號

　　本章依據Greimas、Floch 以及Thürlemann的造形符號學論述，以意符為基礎來對雕塑造形單位的區分和組合分節作分析。從雕塑意符的物理材料特性，找出它的造形符號單位形式和其意指，並探討這些單位如何在三次元空間組合，來建立關係而產生整體的雕塑文本，進而歸納出雕塑造形符號的意陳作用及符碼。

四、雕塑符號的修辭

　　本章以Groupe μ的觀點，強調造形符號和圖像符號的分析，主要目的在於建立視覺語言的修辭方式。本章從雕塑符號的符碼分析中，整理出屬於雕塑專有的修辭方式，並結合雕塑圖像實例，以修辭方式驗證雕塑圖像與造形符號的關係，以及雕塑風格的影響和價值；如此將有助於雕塑符號的製作，並使雕塑符號的形式及表現更多元和豐富。

五、雕塑圖像符號的製造

　　雕塑的製作形式具有多元而豐富的特色，其材料、技術和製造方式包羅萬象，也因此需要歸納出一個理論系統來說明，而符號化過程的分析就是最好的方式。

　　本章以Peirce的符號化（semiosis）論點，以及Eco對於圖像符號製造模式的分類，將兩位學者的論述應用在雕塑的製作，探討雕塑圖像的如何產生，藉以驗證雕塑符號的製造是一種符號化過程，它是透過客體、意符、意指三個要素之間的關係來建立；將這種符號化概念邏輯的關係應用在雕塑裡，將可以釐清雕塑圖像符號結構的分節和製作等問題，並整理出有條理的雕塑符號系統。

六、雕塑的感知及浮雕分類

雕塑是屬於三次元的符號表現，雕塑感知的方式，不僅更會影響雕塑的製作和使用，更可以成為傳送訊息的管道方式以及雕塑組成的重要因素。

本章參考Wölfflin「視覺型」和「觸覺型」的雕塑分類論點，以感知方式的觀點作分析，探討人類的感知方式對雕塑訊息的產生，以及製作和傳達使用的影響；並從環境、距離、角度等參數來分析，整理出雕塑感知方式的作用和價值，作為雕塑閱讀、製作和使用的參考。

對於浮雕的感知，本文假設浮雕是由繪畫和雕塑符碼共同作用的符號形式，從浮雕的意符形式和意指內容中找出浮雕「底」和「基礎」，作為繪畫和雕塑符碼介入浮雕的根源，來分析兩種符碼在浮雕中的作用關係，並依此對浮雕作重新的分類，進而對浮雕的多元適應性做更深入的探討。

七、雕塑的傳達

雕塑的傳達是生活中重要的工具和手段，在文化慣例的使用中，我們可以清楚的指出雕塑被運用於政治的、宗教的、裝飾的、紀念性……等各種用途，當歷史的轉移或時代的變遷，就會改變它原來的功用，以及人類所給予的價值觀。因此，必須從傳達過程來分析，探討雕塑的訊息如何產生和傳送，才能明白雕塑符號所傳達的目的和功能。

本章以Jakobson的傳達理論和傳達功能模式，對雕塑的傳達作用及功能作分析，並以雕塑實例作佐證，探討雕塑符號製作和傳達功能之間的關係，歸納出雕塑傳達和使用的功能和附加價值；如此將可以讓我們了解傳達的完整過程及影響，並為雕塑建立起有條理和系統的分析策略，藉以建構雕塑符號研究的整體性。

八、結論

透過符號學理論的研究和分析，將雕塑視為一種「符號」和語言的初步建立來探討；對於雕塑圖像符號和造形符號的製造，納入符號化的過程解釋，不但建立符號製作和產生意義的體系，也找出雕塑符號單位的區別及組合的分節方式；而對於雕塑傳達功能的理解，透過Jakobson傳達論點以及雕塑的實例分析，證實雕

塑的目的在於傳達，並釐清了雕塑中的情感、企圖、詩意、指涉、社交和後設語言六種功能和價值。如此不僅使雕塑製作和意義的產生，具有完整的符號體系；也證明了雕塑是一種有規可循的語言，可以被利用在社會的傳達中並豐富文化的多元發展。

綜合本書之研究和和探討有以下結果與價值：

一、雕塑是符號的一種，可以「符號學」來分析。

二、雕塑具有符碼，可以被製造和閱讀。

三、確立雕塑造形符號的符碼及分節方式。

四、雕塑圖像符號與造形符號能相互影響並成為一種修辭方式。

五、雕塑圖像符號的製造能以符號化過程解釋。

六、雕塑的閱讀、製作和感知方式具有密切關係。

七、浮雕能同時使用繪畫和雕塑符碼。

八、雕塑符號的使用在於傳達功能的建立。

期盼，藉由雕塑符號與「符號學」所探討的相關性資料和結果，能對台灣的雕塑學術研究提供另一思考方式和參考價值，藉以拓寬雕塑研究的領域和範圍，並增進雕塑領域的完整性，進而與國際符號學研究潮流接軌。

雕塑與符號學的關係

　　中國古書《易經》中的八卦，〈繫辭〉曰：「（庖犧氏）仰則觀象於天，俯則觀法於地，觀鳥獸之文，與地之宜，近取諸身，遠取諸物，於是始作八卦。」這種「觀物取象」，是將自然界的現象利用符號來代替表現。老子也提到：「道可道，非常道；名可名，非常名；無名天地之始；有名萬物之母。故常無，欲以觀其妙；常有，欲以觀其徼。」（老子道德經，第一章）也就是說當萬物有了指出它們的名字，人們才能將它們加以區別和研究，甚至形成文化流傳後世，這個名字就是一種符號。

　　歷史上西方哲學對於符號思想的研究，可追溯至古希臘時期，從柏拉圖（Plato, 西元前427-347）時代的「靈魂符號說」、蘇格拉底（Socrates, 西元前470-499）、亞里士多德（Aristotle, 西元前384-322）時代的「非語義學」學說，都是典型的「符號學」思想。此外，Georg Wilhelm Friedrich Hegel（1770-1831）有關於符號的思想和理論，也有相當豐富的論述。Hegel在所著《美學》一書，針對藝術符號作探討時，將不同的藝術種類看成不同性質的符號，例如，建築是「用建築材料造成一種指涉性的符號」，詩是「用聲音造成一種起暗示作用的符號」（Barthes, 1957/1999）。可見，在Hegel的時代，已經產生了現代符號學思想的胚胎。

　　從文藝復興到十九世紀末，近代哲學史是現代符號學思想的首要來源。英國哲學家 John Locke（1632-1704）是第一位使用符號學名稱的學者，他將「Semiotic」一詞引入到英語的哲學論述中，並把科學分類為：哲學、倫理學和符號學三種學門（Stam, 1995, p.30）。Locke認為人心所考察的各種事物，除了自己本身以外都不在人的理解中；因此，它必須有其他的一些事物，來作為考察的符號和表象，這些符號就是所謂的「觀念」（俞建章、葉舒憲，1990）。Locke的論述不但指出了語言、文字作為符號在思維活動中的替代作用，並認為這種替代作

用是傳遞知識的主要途徑，其符號理論對於近代哲學史的發展，具有相當重要的影響。

十七世紀末，德國哲學家Gottfried Wilhelm Leibniz（1646-1716），提出一套普遍性的符號論述；由於Leibniz對符號的觀點和理解方式，也出現在數學與結構主義的理論當中，因而影響了早期的結構主義與俄羅斯形式主義的發展。

十八世紀，法國哲學兼語言學家 Etienne Abbe de Condillac（1715-1780）透過符號的使用得到觀念的連結（linking of ideas），並證明了「映像」（reflection）是從感覺中提取而來的。此外，德國的哲學家ChriatianWolff（1679-1754）以及Johann Heinrich Lambert（1728-1777）對於符號與象徵的系統也提出各自的論述（俞建章、葉舒憲，1990）。

符號學是一種內部構成不斷調整的思維活動，在六十年代以前，符號學只是一種觀念，經過多年以後人們才意識到符號學分析觀點和方法的重要性。二次世界大戰以來，由於人文科學的全面加強，符號學的活動已不限於語言學及結構主義等，其研究的對象是比人類語言更為廣闊的泛語言現象，舉凡人文科學中的範疇都開始以符號學的概念進行探索。

符號學的目標在於促進社會人文科學話語的精確性和科學化，符號學思想的確立與發展，是在二十世紀初，由美國哲學家C.S .Peirce 和瑞士語言學家F. de Saussure 分別命名的一種「新科學」形態；符號學的研究盛行於法國、美國、義大利以及前蘇聯，它很快就跨越了國界而成為全球性統一的學術運動，並於1968年成立了國際符號學協會的組織（International Association for Semiotic Studies，簡稱IASS），自此確立了「符號學」思想系統性的發展，其適用的對象不只是人類的語文語言或獨立的學科，它更可涵蓋其它非語文語言的符號現象，並已推廣到包括：建築、電影、影像、音樂、戲劇、舞蹈等各個學科領域的運用和發展。

近二十年來，「符號學」不僅為藝術提供了理論分析的方法，成為當代社會人文科學認識論和方法論探討中的重要組成部分，藝術符號學者們更把藝術當作符號的一個系統來研究，將人們在藝術文化活動中的意識反應加以有形化，開啟了符號學在藝術研究的新領域。

本文將雕塑視為符號的一種，利用符號學家Saussure所主張的符號是由意符（signifier）和意指（signified）所組成的二元論以及Peirce 所強調符號意義的生產

就是一種符號化過程的理論；對雕塑符號的組成以及如何產生訊息做探討，並分析雕塑符號的指涉和意陳作用，藉以證明雕塑是一種符號。

　　本章分為三節：第一節，雕塑符號的組成；第二節，雕塑符號的指涉方式；第三節，雕塑符號的意陳作用。

第一節　雕塑符號的組成

　　人類在本質上是一種傳達的動物，人之所以異於其他動物之處，在於人類有運用符號來傳達的能力。事實上，社會所接受的任何傳達手段，都是以群體習慣或約定俗成的方式，漸漸成為一種符號。人類利用符號了解事件之間的關係，並產生新的知識解決問題進而推論結果；不論是從事語文（verbal）語言或非語文（nonverbal）語言的傳達，都是藉由各種符號來傳遞訊息，並維持社會制度的運作。因此，符號可以定義為在既定的社會慣例下，能夠代表其他東西的某種東西；亦即一個符號，它代表一個不存在當下的某事件，因為這個事件的不存在，所以必須用書寫、圖像、文字或肢體語言等符號來指出，藉以傳遞有關的訊息。符號的機制和運用，使得人們可以借助於可感知的符號形式去認知不存在、不在場的客體，或通過符號形態的知識和經驗，去了解客體或文化現象，使得文化得以建立和流傳。

　　在符號學的研究中，符號組成的模式是屬於結構性的模型，而對於符號如何承載某些訊息和得以清楚表示某種東西或事件，則是符號學分析的最基本的條件，本文就以符號學創始者及最具代表性的兩位學者 Saussure 的二元論以及 Peirce 的符號組成方式論點，來驗證雕塑成為符號的可能，並作為分析和探討的理論基礎。

一、雕塑符號與 Saussure 的符號組成

　　瑞士語言學家Saussure是最早提出符號學觀念的學者，Saussure認為語言學是表達系統中最具複雜性和普遍性，同時也是最富特色的符號系統；語言學不僅能提供符號學一個主要的榜樣，更能擴大到以符號系統來思考所有的人類文化行為。Saussure的學生根據其講義內容，出版了《普通語言學教程》（Cours

de Linguistique Generale），書中提到：「我們可以設想有這樣一門科學，它研究社會中符號的作用，我們稱它為符號學（Semiologie），這個詞來自希臘語（Semeion）。符號學將告訴我們符號是由什麼構成的，受什麼規律支配…，語言學是這門一般科學的一部份。」（Saussure, 1986, p.19-25）。對Saussure而言，只要人的行為能傳達意義，並且能產生符號作用，必定存在著一個由俗成規則和區別構成的系統。

在Saussure的符號論中，強調符號必須組合其他符號才能產生意義，他認為語言是一個符號系統，只有運用符號學才能準確的說明語言的性質；並可以利用符號的術語來解釋，例如：符號、意符、意指、任意、促因，這些都是結構性的模型，著重分析結構性的關係，也就是如何使某項訊息得以清楚表示某件事，以及各種意義要素之間的指涉關係。

Saussure認為符號研究所依據的方法論是二元的，即一切「符號學」的問題都是圍繞著「意符」和「意指」這兩個面向而展開的（Saussure, 1997）。他強調符號是由意符（signifier）和意指（signified）所組成的模式（圖1-1），也就是說符號的意涵是由意符和意指之間的指涉作用所確定的，在意符和意指之間沒有天然或必然的聯繫（Culler, 1976/1992）。

符號的意符屬於感官知覺的部份，是一種可直接感知的物理形式和符號面向，意指則是感官知覺產生聯繫作用的概念或意義，由意符所喚出的抽象層面，是一種不可直接感知的意指內容，它必須透過意符來承載；在符號中意符和意指是建立在一個移轉的關係上，也就是一個東西表示另外一個東西；也由於關係的存在，才使得「概念」具有意義，而且其基本關係必須是對立的。例如，「高」

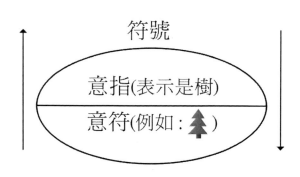

圖1-1 Saussure的符號組成

對「矮」才有意義,或「喜」對「悲」才有意義。Saussure這一重大理論不僅並被廣泛的運用在各種社會組織和文化現象的傳達與實踐上,也是本書在探討雕塑的重要論點;因而,當雕塑被視為符號時,就能夠以這種結構模式來加以解釋。

　　Saussure 所稱符號中的意符和意指關係,就如同硬幣一樣,是一體兩面的,正如蘇俄語言學家 Jakobson 的說明:「所有符號的構成標記都具有雙重性,它可以分為兩個部份:一個是感知面,一個是理解面,意符和意指之間正是建立在一個相互移轉的關係中;也就是一個東西為了另外一個東西而存在,彼此之間具有互相的關聯」(Eco, 1978;Collins,1998)。可見,一個符號之所以能成為一個符號,就是因為它同時具備這兩面:一面為我們所感知,另一面為產生的訊息,二者之間是一種互為反轉的關係型態,而符號學也可以說是針對所有建立在為某些事物移轉關係現象的研究。

(一)意符

　　在人類使用的符號中,意符是可以承載意指的一種物理形式,它必須經由視覺、觸覺、嗅覺、聽覺等人類感官可以感知的形式來敘述,例如:色彩、形狀、空間或聲音、言辭、影像、聲音、肢體動作等等。對雕塑而言,意符就是以視覺及觸覺的感知為主,並具有形、肌理、色彩、空間、體積……等物理材料,也因為這些物理形式在感知上有著各種不同的變化,因此得以傳遞意指的訊息。例如:史前雕塑《威廉朵夫的維納斯》(圖1-2),它是由石頭加工形成具有各種凹凸形狀、色澤、光影、肌理所組成的意符,如此雕塑符號才得以存在,並且透過對這個意符的感知,因而能夠傳達出有關史前宗教中維納斯女神的種種訊息。

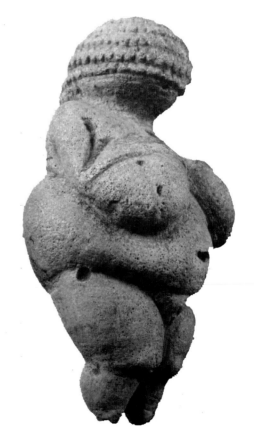

圖1-2　《威廉朵夫的維納斯》約西元前2萬年
維也納 Naturhistorisches 博物館

（二）意指

意指是一種不可直接感知的內容，它無法單獨存在， 必須藉由意符的形式來了解其所表示的事件和意義，例如， 十字路口的紅綠燈標誌，紅燈表示禁止，綠燈是通行的意思，而在《威廉朵夫的維納斯》雕塑，是透過石頭做成的意符，產生了一個具有豐滿乳房和碩大臀部的肥胖女人，以及史前人類所崇拜的女神意指。

基本上，雕塑符號的意符和意指二者之間關係，可以是明確或曖昧、一個或多數關係的，亦即二者間並非只是一對一或相等的關係，例如，新港奉天宮廟前石獅這個意符（圖1-3），它的意指除了代表獅子這種勇猛動物之外，同時也具有驅邪、正義、護衛……等抽象觀念。

圖1-3 新港奉天宮石獅

此外，一個意指也可以由多個不同的意符來表示同樣的意指，例如，在歷史上有許多維納斯的雕塑，雖然意指是相同的，但可以由各個不同時代的製造者，利用不同形式、材料來製作出各種意符的維納斯雕像，雖然這些意符不盡相同，但其意指卻都是神話中的維納斯女神。

可知，意指與意符的關係，顯然是社會文化中的規定和制約；一個符號被作為推斷活動的工具，或是被當作意指活動的工具，必須依照符號使用者的目的而定，而人類能在意指的規定範圍內，作出某種相對應的表現，進而與意指產生相對應的聯絡。在雕塑的領域中，透過Saussure所主張意符和意指之間的探討，可以發現意符和意指的關係不僅是一體兩面的，並且是一種約定成俗的觀念；二者之間具有制約的關係，必須在文化系統下運作才具有其意義。如此不僅可使符號的運用具彈性和變化，也使得雕塑的形式和意義更有靈活和多樣性，雕塑更得以成為歷史上重要的符號以及主要的藝術形式。

二、雕塑符號和Peirce的符號組成

在人類的「傳達」活動中，必須透過「有意義的媒介物」來傳達訊息，這個「有意義的媒介物」就是符號。基本上，符號本身無並所謂的指稱或表達，主要是人類賦予「符號」生命成為有意義的符號。Peirce主張符號學是用來指示「疑似必要的、形式的、符號的原理」，並強調人類的一切思想和經驗都是符號活動，任何一個符號現象都可以視為一種符號表現（李幼蒸，1998）。

Peirce提出符號學與記號的議題，認為符號意義的生產就是一種符號化（semiosis）的過程，它是由符號本身（sign）、客體（object）和解釋項（interpretant）三個實體要素所組成的三元的關係。Peirce將組成符號的三個要素視為一體（圖1-4），即三位一體的三角形；對於符號意義產生的模式，Peirce有著更進一步的解釋：「符號本身對某一個人而言，在某種情況或條件下，代表著某種事物；符號指涉其本身以外的某事物稱為客體，而且為某人所理解；符號能在使用者的心裏產生作用，這種作用稱為解釋項」（Peirce, 1960, p.109）。Peirce以雙向箭頭強調三者的關係不但緊密相連，並且每一要素必須與另二者相連結，如此符號所產生的訊息才能讓人理解，如果缺少任何一個要素，符號就無法產生意義。Peirce的重點不是把什麼當作符號，而是注意到了使之成為該種符號的方式，因而在現代符號學中被廣泛的運用。

Peirce所主張的符號理論內容並非侷限於語文語言，其邏輯中心主義的傾向呈現出綜合性和實用性，本文就以Peirce的論點來對雕塑符號結構的分析和探討。

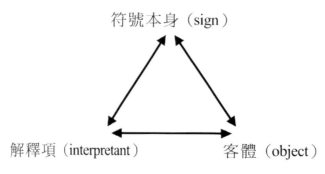

圖1-4 Peirce的符號模式

（一）符號本身

　　符號本身是具體的、物理性的，它具有客體的某種關係，可以由我們的感官來接收。相對於客體，符號本身是被動的，因客體是符號的成因，絕大部分的符號本身都是由於要表示客體而製作的。對於雕塑而言，雕塑的形式就是符號本身，它是透過石頭、黏土、木頭……等材料來作形式的變化，也因為它的物理特性，才能夠使雕塑存在；如此我們可以透過視覺、觸覺的方式來感知它的存在以及形式變化。可知。符號本身是符號研究的主體，我們所說的雕塑藝術史，就是由各種不同的雕塑符號本身所建立起來的。

（二）客體

　　符號本身的目的在於能指涉其本身以外的事物，而符號確立的前提在於先要辨識它的客體。基本上，客體可以指實際具體可見的，例如：相對於一個真實存在的人體雕塑，客體就是雕塑的對象或「模特兒」。而客體也可能是一種抽象的事件或狀態，例如：中國文化中的龍，它是不存在於真實世界的想像物，或如古希臘雕塑所表現出對「美」的概念，它的客體就是凝聚了各個局部的美，超越現實而成為一種理想的觀念和想法。

　　在雕塑符號中，並非所有的客體都能指涉，它必須存在雕塑物理意指的範圍之內，並且可以觸摸以及具有物理性質。一般而言，在現有的雕塑符號使用中，能夠「入雕塑」的客體，大多侷限於人體、動物等具有體積本質為主，而對於如一片雲彩或一道光芒等純屬視覺的現象，因為很難有相對應的符號本身，甚少被選擇作為雕塑符號的客體。

（三） 解釋項

解釋項是因符號所產生的一種意義，它是一個心理上的概念，必須由符號和使用者對客體的經驗，以及對符號本身的感知所共同產生的。相對於符號本身，解釋項無法自己獨立存在，它需由符號本身來產生，例如：《威廉朵夫的維納斯》這個雕塑符號的解釋項，首先必須從它的形狀來視覺感知，接著產生一個擁有碩大乳房和臀部、身材肥胖的女人……等訊息的解釋項。值得注意的是，維納斯這個雕塑的解釋項，從史前時代的演變到今天已產生很大的變化，在史前時代她被視為女神而具有著宗教的意義，但今天則是一件具有美感價值被置放在博物館裡的雕塑藝術品，這就是因年代、背景的不同，而產生不同的解釋項。因此，解釋項並非是完全固定的，它可能依使用者的經驗範圍和文化環境的認定而有所差異。

在Peirce所提符號組成模式的三個要件，只有單獨的一個要件是無法構成符號，必須三者之間具有關係的連結才能成立，也就是說客體是符號本身適用的物件，它因有對應的符號本身而成為客體，而解釋項則是從符號本身產生的結果，是符號本身的能力。另外，在符號本身和客體之間，雖然會相互影響，但並不存在著任何直接的關係，它只是透過在三角形兩邊所建立起的一種間接關係，即客體—解釋項，符號本身—解釋項而建立，所以符號本身並不等於客體，但符號本身所傳達的卻是解釋項；其中客體決定符號本身，符號本身決定解釋項，而客體又通過符號本身的仲介，間接決定了解釋項；因此，符號本身、客體、解釋項，三者所構成的符號認知及產生，就被稱為「符號化」（semiosis）。

在「符號化」的過程中，當從客體物件進行符號本身的製造時，二者之間並非是單純的一種取代關係，而是概括所指涉物件的特徵和概念，這是一種非固定的運作過程。因為符號本身無法完全地複製一個客體，它只能選擇客體的某些層面或面貌，例如：對於一個「人」的客體，醫學界所認知的是骨骼、肌肉的結構以及功能的器官系統……等關係，因而，醫學界所製作出來的符號本身就如同解剖學模型的形式，必須十分精確和詳實；但是對於雕塑家而言，其客體的選取是人的形體凹凸變化及動態美感，因而成為一種被稱為「藝術品」的雕塑。因此，解剖學中的人體和雕塑家所塑造出來的人體，雖然客體是相同的「人」，但二者在「符號化」的過程就有著相當大的差異。

此外，一個客體的認定及選取，可以決定符號本身的方向和形式，而符號本身雖然只是選取客體的某些東西，但由於它的材料形式和製造方式，必然同時也增加了客體之外的一些東西，例如：米開朗基羅的《馬太》雕塑（圖1-5），以客體的解剖學觀點來看，它缺乏完整的肌肉組織，無法看出人體每個部位的形狀和構造……等細部描述，但石頭所產生的肌理、色澤變化，光影的效果等卻是符號本身所獨有的，它並不屬於客體的，而是屬於「藝術」的。

在真實世界中的客體是有限的，但符號本身卻是無限，它可以創造出另一個豐富的符號世界，也因符號本身的這一重要特質，所以Peirce常使用表現體（representamen）這一術語來作為符號本身的代名詞。

Peirce所主張的符號本身，就如同Saussure所說的意符，它是符號存在的主要形式；而Peirce的解釋項，大致上也相當於Saussure所說的意指，也就是人們所說的意義或訊息；至於Peirce所主張的客體，是符號本身所表示的事物，它包括有形的事物以及抽象的東西，雖然Saussure並沒有強調符號客體，但對他而言，一切「符號學」的問題都是圍繞著意符和意指這兩個面向而展開的。

圖1-5　米開朗基羅《馬太》1504-06
　　　　裴冷翠Galleria dell' Accademia

以符號學對雕塑的探討，由於Peirce、Saussure、Hjelmslev、Eco、Groupe μ 等各家學者在名詞使用上並不盡相同，為了在術語使用上不致混淆，本文（以下）統一各學者所用的名詞對照如下（圖1-6）：

1. 意符（本文、Saussure、Groupe μ）＝符號本身（Peirce）＝表現（espressione）（Hjelmslev、Eco）

2. 意指（本文、Saussure）＝解釋項（Peirce）＝內容（contenuto）（Hjelmslev、Eco）＝指涉（reference）（Groupe μ）

3. 客體（Peirce、Eco）

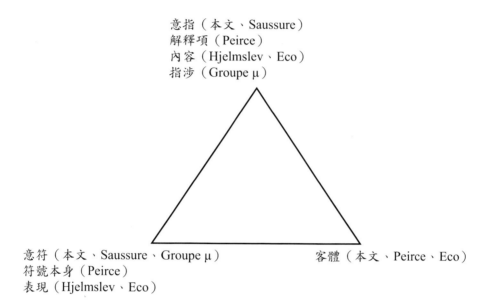

意指（本文、Saussure）
解釋項（Peirce）
內容（Hjelmslev、Eco）
指涉（Groupe μ）

意符（本文、Saussure、Groupe μ）　　　　　　　客體（本文、Peirce、Eco）
符號本身（Peirce）
表現（Hjelmslev、Eco）

圖1-6　符號名詞使用的對照

第二節　雕塑符號的指涉方式

　　雕塑符號之能夠被人類長期的製造與使用，並在使用者之間傳遞訊息，其符號意義的產生必須有一定的規則可循。對於符號意義產生的規則依據Saussure所提意符和意指的論述，就是具有促因（motivated）和任意（arbitrary）兩種關係；對Peirce而言，則強調符號本身和所指涉之間，具有肖像（icon）、指示（index）和象徵（symbol）三種分類。

　　本文針對Saussure和Peirce兩位學者的符號關係論點，利用雕塑的實例來加以說明和探討。

一、雕塑符號的促因與任意

Saussure 認為在符號的意符和意指之間，具有一定的制約關係，二者是以促因和任意兩種互相制約的關係來建立，以下針對這兩種關係對雕塑符號作探討和說明。

（一）促因

促因是用來形容意符受制於意指的程度，對Saussure而言，符號中意符與意指之間的促因關係，是因模仿或類似而建立起來的（Saussure, 1997）。繪畫、攝影、雕塑等符號就是建立在這種性質上，因為從雕像的意符，可以表示一個特定人物，它是透過身材、年紀、容貌、性別、衣著、特徵、個性……視覺類似關係而產生出意指，其意符和意指之間是一對一的關係，例如，人物雕像的意指只能表示是人或特定的人物；促因程度愈強，就表示意符和意指之間的相似指數愈高，例如：頭像、立像、人物……等雕塑符號。

（二）任意

任意是指意符和意指之間的關係是任意的或無動因的，二者之間沒有邏輯關聯或必然的關係存在；其意義的產生是由社會文化慣例或約定而來，它與實際的自然物並無關聯。例如：「男人」這個中文名詞，或是英文的「man」，或「♂」的記號，同樣都是表示男人，這就是一種約定的意義，人們必須透過學習才能使用這個符號。對於大部分的雕塑而言，都是建立在促因上，也就是意符和意指是類似或相像的，但在社會生活中，雕塑也存在著任意的關係，例如，站立在街巷中的「石敢當」（圖1-7），它是一種用於辟邪的石碑，雖然不具有促因的意指以及和自然物件相似的樣子，但卻具有鎮壓凶險、辟邪、驅風、防水、鎮煞消災等屬於任意的意指。

任意的符號在意符和意指之間，存在著明確的約定關係，在使用上是清楚和和穩定的，舉凡數學、宗教符號或法律條文等都是以任意方式來表示。任意程度愈高，表示受促因影響程度就愈低，因而使用者愈需要學習其約定俗成的慣例，否則這些符號便不具意義，也很容易被誤解。

基本上，一種符號可以同時兼具任意和促因的特質，其差別在於擁有兩者的程度有所不同；因此，當我們思考一個符號的任意和促因的差異時，比較理想的

圖1-7 石敢當 澎湖小門

方法是將純粹的任意符號放在量表的一端，而另一端則是促因的，兩端之間就是各種不同的程度，而不是將二者視為被區隔的類別。例如：一個魯凱族立柱雕刻上的人臉，誇大的樹葉狀的眉毛幾乎將臉水平地分開，眼睛和嘴巴是被省略的，幾何形的細長鼻子和兩個小圓點的鼻孔，我們很容易辨識出是一個人類的臉部，但卻很難去判別是像那一位個人，所以它不是絕對的促因但也非百分之百的任意，而是混合著不同程度的兩種性質，也就是居於兩者中間的一個概略位置上（圖1-8）。

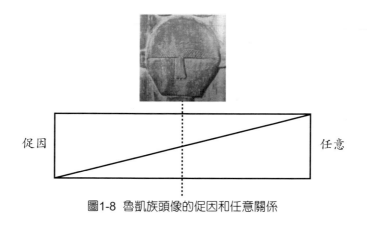

圖1-8 魯凱族頭像的促因和任意關係

二、雕塑符號的肖像、指示與象徵

Peirce以關係邏輯學和範疇學的論點，強調符號是由其客體來決定符號的分類和指涉間的關係，每一類符號與客體或指涉之間都有著不同的關係，他以三元方式將符號分為：肖像、指示、象徵三種類型（Peirce, 1960）。Peirce的符號分類方法和概念，對於符號學的發展不僅是一個相當重要的基礎，更可適用於雕塑符號的分類。

（一）肖像

肖像的意義來自於符號與客體的直接關係，有時甚至被認為二者之間是一種相等的關係。根據Peirce的論點，肖像指的是符號本身與客體之間形態、聲音或姿態的相似性，例如：人物肖像、建築模型、漫畫中的擬聲語、音樂中的模仿聲音、音效、手勢……等都屬於肖像符號。由於肖像是符號本身與解釋項、客體的對照下才能產生類似的關係，所以在人們心目中，其實早已預存了符號的肖像客體，而這個客體也影響了肖像的程度。

在文化社會中，每個人對肖像的認知不盡相同，除了符號本身的相異，更因對客體認識而有所不同，例如，新港奉天宮石獅就是屬於在文化社會中，一種獅子客體的肖像關係，因為在中國從未存在真正的獅子，無法從真實客體直接來產製雕塑，而這樣石獅的客體是存在於慣例中（人們所習慣的石獅），只有在中國文化中才會被認為是肖像，如果在阿拉伯或非洲的社會裡，他們都見過真實的獅子，對於獅子客體的認知則大不相同。

（二）指示

指示是符號本身與其指涉的客體，透過空間、時間的影響所產生的；它是建立在部分和整體，以及因和果的直接關係上，這種關係是可以被觀察或推理的。指示符號包括：自然符號（煙、雷聲、足跡、迴音、非合成香味），醫理的病徵（病痛、脈搏），測量工具（風向標、溫度計、時鐘、水平儀），信號（敲門、電話鈴聲），指出（手指指示、方向指示），記錄（相片、影片、錄影帶、錄音帶），個人的商標（手跡、標語），指示的字彙（這個、那個、這裡、那裡）等。

指示符號和自然、物理世界有著密切關係，它不僅是豐富和多元的，更可以成為人類的生活經驗，作為判斷、探索或反應的準則。對於在雕塑符號中的指示，可利用義大利影像研究學者Giuseppe Di Napoli（1999）的論點，將指示符號的表現，依時間、空間的關係分類做說明：

1.預兆（presagi）

預兆是發生之前的預告，或一種未來現象，如烏雲表示即將下雨，花謝表示即將結果，肌肉緊張表示力量的即將爆發。在雕塑中也存在著預兆的符號方式，例如，希臘Myron《擲鐵餅者》雕塑（圖1-9），雖然鐵餅還停留在擲鐵餅者的手上，但透過身體的姿態可以感受到一觸即發的力量，並預知鐵餅即將拋向遠方。

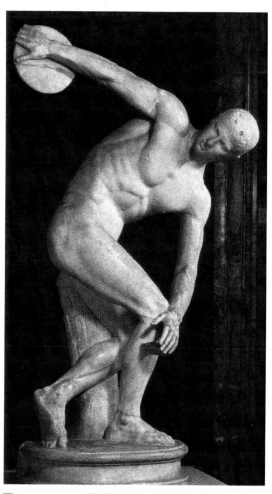

圖1-9　Myron《擲鐵餅者》羅馬時代複製品 裴冷翠 Palazzo Vecchio

2.徵候（sintomi）

徵候表示正在進行，並同時顯示出和物質事件的因果連結，例如，人的影子，表示人的存在才會產生影子；飽滿的豆莢，其凸形表示內部成熟的果實；而從孕婦的腹部可以知道胎兒長大的情形。在古埃及《女人雕像殘片》的雕塑中（圖1-10），可以觀察到雕像的衣服緊貼著豐腴軀幹，雖然看不到也摸不到水的樣子，但可以由衣服和身體的關係，推論判斷出衣服是濕的。

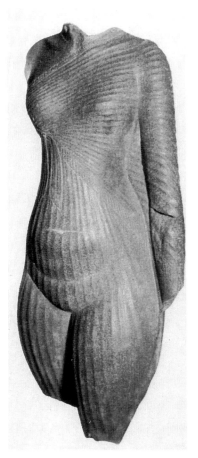

圖1-10 埃及《女人雕像殘片》 第18王朝 巴黎羅浮宮

3.痕跡（tracce）

痕跡是延續另一個物質事件的結果，例如，從犁痕中可以感知耕牛犁土的動力，以及犁在土地上產生抗衡動作的結果；而庭園造景中的太湖石，由於石體久經湖水的侵蝕，使得不同石質的石體留下各種不同侵蝕的程度，並產生形狀各異的孔洞，藉此我們可以推測湖水流石頭之間的沖蝕關係；而在朱銘的《太極》雕

塑（圖1-11），其木頭的撕裂和鋸痕表示在製作過程當中，工具、力量與材質之間作用的結果，進而顯示出強烈的力量美感。

4.向量（vettori）

向量在視覺場上不僅具有強制的注意力，並能指出空間不存在的特別對象或事件，例如，箭頭的標示或手指指向，告訴我們一個不在現場的另一個東西；而在雕塑作品中，François Rude（1784-1855）的紀念性雕塑《馬賽曲》（圖1-12），透過雕像的身體、手勢以及目光方向的集中，強烈指出對抗敵人和群體力量的意志和方向。

5.徵兆（indizio）

徵兆和指涉的關係是偶然的，它不是刻意或慣例的，例如，因羞赧或喝酒所產生的臉紅，並非是有意製造出來的紅色；而在雕塑中的人物，表情透過指示中的徵兆關係，可以得知人物的忠厚老實或陰險狡猾等特質。

6.信號（segnale）

信號是力量的本質，包括：動物的張牙舞爪、毒蛇的吐信，人類的瞪目怒視怒，不

圖1-11 朱銘《太極》1980 台北市立美術館

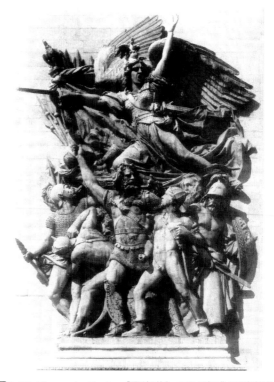

圖1-12 François Rude《馬賽曲》1836完成 巴黎凱旋門

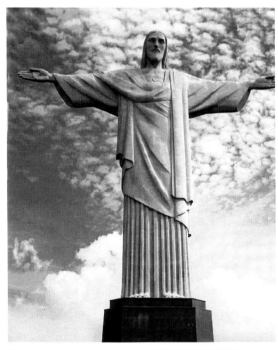

圖1-13 Paul Landovsky 《耶穌救世主雕像》1926-31 里約熱內盧

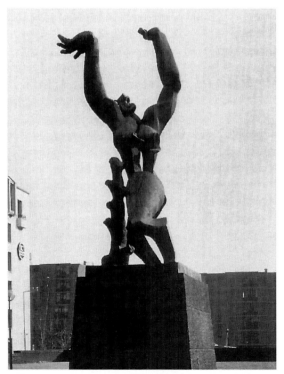

圖1-14 Ossip Zadkine《摧毀的城市》1953 鹿特丹

僅能傳送出刻意的訊息，更能引起接收者的反應。例如，里約熱內盧 Paul Landovsky 所設計的《耶穌救世主雕像》（圖1-13），雕像雙手張開的姿勢，除了具有關愛世人的指涉，也傳達出神的寬容和呵護等訊息。

由於指示符號可以指涉當下，也就是此時此地不存在的客體，這種特質也使得雕塑符號的表現更為自由和豐富，以Zadkine《摧毀的城市》（圖1-14）為例，雕像對人體而言是殘缺不全的，它指示出因戰爭破壞的結果（痕跡）；身體的轉折姿態，表示一種生命現象（徵候）和蓄勢待發的憤慨力量（預兆和信號）；整個雕塑就在肖像程度不高的情況下，充分發揮指示符號的作用。

在雕塑的領域中，人工智慧藝術（Cybernetic Art）之父Nicolas Schöffer（1912-1992）所製作的《Cysp I》（圖1-15），正是純粹使用指示的雕塑，其意符形狀並不指涉某些客體，但透過裝置麥克風、光電管、風速計等儀器，感測環境狀況和條件，再將這些資料透過電腦控制，就產生光線強弱、方向變化的視覺效果，此雕塑和環境之間的關係就是建立在指示的因果上。

圖1-15 Nicolas Schöffer《Cyspl》1956

（三）象徵

　　Webster英語大字典指出，「象徵」適用於代表或暗示某種事物，它出之於理性的關聯、聯想或約定俗成的相似，特別是以一種看得見的符號來表示看不見的事物，就如同一種意念、品質或表徵；例如，獅子是勇敢的象徵，十字架是基督教的象徵（李幼蒸，1997）。Webster指出了象徵的兩個重要意義，強調以一種看得見的符號來表現抽象的事物，就如同辭海對象徵的解釋，是藉有形之事物以表現無形主觀者，也就是外在的符號中有一種抽象的蘊涵。

　　一般而言，象徵往往存在於一個可以支配事物的規律性中，必須由約定、文化上的「法律」學習來建立起慣例的關係。例如：語文語言、宗教符號、國旗、交通標誌，或某些專業領域所使用的特別符號。對於強調象徵的雕塑而言，其符號本身的形式，通常不太符合我們的視覺經驗，更由於其肖像的薄弱，往往常成為一種期待的推測，例如，當我們面對一座石敢當（同圖1-7）的雕塑符號，通常很難找到對應的客體，而必須從歷史、風俗民情、形式特徵……等方向作考據和探討，並透過文化的約定才能夠了解符號本身所指涉的訊息。

在文化人類學中，象徵和行為系統除了具有準語言的性質與功能之外，也相當注重實證描述和意指的表現方式，可說是最富有符號學的特性；而象徵的價值更在於其模糊性和意義的開放性，也就是代表著抽象的觀念，這種代表的作用是以一種約定為基礎的，我們可以發現同樣的事實有不同的約定符號，同樣的符號也可表示不同的意義，因此，在傳達的使用和過程中，可以發現其多元的特質表現性。

對於上述的肖像、指示和象徵符號分類，每一種符號都可以同時具有其中一種或多種的性質，而非互不相關的獨立項目。例如，《鳳戲龍陛階御路石》其中的雲龍（圖1-16），它具有駱駝頭、惡魔眼、牛耳朵、雄鹿角、蛇身、蛤蜊腹、虎掌和鷹爪等特徵是屬於肖像的，也就是中國人對龍這個客體的認定，是由多種動物的部分組合；而在指示符號上，則是一種翻雲覆雨的動態，其多變的方向表示龍具有萬

圖1-16 慈禧陵丹陛 《鳳戲龍陛階御路石》局部 清 河北遵化

能力量，並且不受世界地心引力的限制，能夠自由飛翔在半空中；其象徵則是慣例和約定的，表示祥瑞、和諧、長壽、高貴、超能力，並成為中國古代皇帝的圖騰。

可見，在同一個符號中，肖像、指示和象徵是可以同時存在，三者之間會由於不同的建立關係方式，各自擔任不同角色的承載意義，而使雕塑的表現更為豐富和多元。

Peirce和Saussure兩位學者，對於符號產生意義的解釋方式雖然有所不同，但對於雕塑符號而言，其肖像與促因的特質和使用方式，在本質上的論點是相通的；兩者都在符號的形式及指涉意義上，具有互相牽制的關係，並具有一個有跡

可循的道理。Peirce所提的指示，雖然Saussur並無提及，這是由於指示的符號物理因素在語文裡本就缺乏，但是在雕塑裡，指示這種關係卻是不可或缺的，也由於指示的使用，雕塑符號的指涉方式才得以完整。而象徵與任意，在符號與事實並無任何的相像或直接的關係；其意義的產生是建立在特定的環境或文化社會中，不但需要共同的文化環境，人們更要具有共同的認同才能產生意義。由於任意和象徵的多義現象是符號學中最難以支配的，因此，人們要理解一個雕塑的象徵，必需透過學習和教育的過程，才能獲得正確的訊息。

第三節　雕塑符號的意陳作用

雕塑符號的使用，在於從符號的意符中產生意指，並傳送某些特定的訊息，這個過程稱為意陳作用（signification）。丹麥語言學家Louis Hjelmsle（1961）將符號的意指分為外延（denotation）和內涵（connotation）兩種層面，這對雕塑符號而言，不僅能彰顯出意符表面的意義，也具有隱藏於深層的意指。Hjelmslev據此析離為三種符號學：一、外延符號學（denotative semiotics）：表達層面和內容層面結合起來，才構成符號；二、內涵符號學（connotative semiotics）其表達層面就是符號，則此符號學為內涵符號學；三、元符號學（metasemiotics）其內容層面就是符號，則此符號學為元符號學。Hjelmslev所使用的名詞「表達」就是意符，而「內容」則是意指，從他的論點可以發現，內涵符號學的表達層面由外延符號學的內容層面和表達層面聯合提供，那麼，內涵符號學的表達層面本身就是一個意指系統；同樣，內涵符號學的內容層面由外延符號學的內容層面和表達層面聯合提供，則內涵符號學的內容層面本身即成為一個意指系統。

為使雕塑符號的意陳作用更為完整，本文以感知層面作為意指產生的基本前提，並融合圖像與造形符號，分為三個層面來解釋：（一）感知層面；（二）外延層面；（三）內涵層面，透過這三個層面的分析，雕塑符號的意陳作用才能完整（表1-1）。

表1-1 符號的意陳作用

感知層面	意符	
外延層面	意符	意符（造形）／意指（圖像）
內涵層面	意符＋意指（外延）	意指（內涵）

一、感知層面

感知層面是符號物理所給予的，它是符號存在的基本條件，也是產生意指的基礎；從感知層面中可以發現符號形式描述的作業，它不僅是一個視覺認知的操作，也是符號閱讀的基本層面。在語文領域中的符號感知層面，包含了可感知的聲音或文字，在影像的領域是色彩、肌理、點、線、表面等，而對於雕塑則是材料的色彩、肌理、形、空間、光影……等，這些都是屬於知覺方面的內容，並且可以被分析和敘述。

值得注意的是，在感知層面的探索中，符號的描述必須透過接收者的專注、感知機制、對照、辨識、記憶……等操作，雖然這些過程與符號意義是否產生無關，但感知結果會因個人而有所差異，也會影響意陳作用的結果。

二、外延層面

外延對雕塑而言，是指雕塑符號感知層面單純的表面意義，可以透過意符的媒介材料、形式、外貌，作對照、辨識、記憶、敘述和分析，並在符碼的基礎上開展意義的產生，它是明確、客觀、容易理解的，可也以說是放諸四海皆準的層面。

外延是屬於文本裡的一個重要系統，對語文而言，外延就如同字典上所定義的一樣，是詞的字面意思，也是符號透過意義與客體的代表性關係；這種外延使我們能做客觀的判斷，它的定義不但十分明確、清楚，並具有可敘述的特色和獲得資訊的功效。因此，外延是科學語言的一種，可以很清楚的分析其外表

和結構，也就是說外延的意指是一種「報告」價值，能夠指出、顯示符號表面的意義。

對於雕塑符號的外延，可以分為圖像符號和造形符號兩個層面，基本上，雕塑圖像符號的閱讀必須具有和客體相關的認識，並能立即反應出現實世界，它是直接明朗、自然融合、渾然一體、習以為常的一種認知方式；一般人大都擁有這樣的能力，並能明確的指出雕塑意符所指涉的人物、動物的外貌、動作、形體等特質。而對於雕塑造形符號的閱讀而言，當一個雕塑尚未產生可辨識的圖像意指時，我們首先感知的就是意符中的形、色彩、肌理、空間、動態……等造形元素，因此，圖像符號和造形二者之間的關係可以是分開或融合的。

雕塑中的圖像與造形符號，都是屬於外延意指的層面，經過雕塑作品的交融表現，通常我們不會注意兩者之間的區別，但其間的重要性卻往往依照意符的表現，使得造形與圖像符號兩者的關係產生被強調或是被壓抑的情形。例如，《布萊德彼特家人》的蠟像（圖1-17），所強調的是圖像符號的意指，由於其圖像符號有著繁複的細節和豐富變化，使我們很難察覺造形符號的存在，它本身就像是我們所熟悉的電影明星，不論穿著或姿態如何，我們根本不需對隱含其中作的造形做分析就能一目了然。而史前的希臘 Cycladic 藝術《大理石頭像》（圖1-18），是由簡單的

圖1-17 《布萊德彼特家人》蠟像

圖1-18 希臘Cycladic《大理石頭像》西元前三千年 巴黎羅浮宮

造形元素所組成，在蛋形的石頭中間加上一個三角錐形，並且矗立在一截圓柱體上；在這個雕塑符號中，圖像是被削弱、抑制的，因而無法清楚明確地辨識出眼睛、嘴巴、耳朵……等人體器官，相對的，造形符號反而突顯出來並成為雕塑符號作用的主軸，其渾圓清楚的幾何形體，簡單明確的結合關係，以及強調形體光影的變化，使得它的造形符號意指因而得以極致發揮，但卻也減低了圖像符號的作用。因此，雖然可以認定它是人頭雕塑，但在圖像符號的意符和意指之間，其關係是模糊和薄弱的。這種強調造形符號的極端表現就是抽象雕塑，不具圖像的意指，其造形是顯明和自主的，不僅能透過材料、肌理、光影、色彩、形體、構圖等造形符號來產生意指，並且能以造形自身而成為符號。

三、內涵層面

內涵層面是由外延轉向社會價值和意義的一種指涉，其所轉換成的意義往往因接收者的文化歷史、經驗、個性、感情狀況、主觀理解、動機和期待的變動而有不同的解釋，所以我們可以從相同的外延中，依個人在文化歷史的情境和經驗，而產生不同的內涵解譯。

由於內涵層面是一種「引發」的價值，不僅能容納許多因人、事、地、時相異的無限相異性，也是一種可能性的提示或比喻，因此，內涵層面不但超越單純的圖像感知，更能產生許多豐富的訊息。例如希臘的人體雕像，對一個歐洲人而言，是純潔、健康和藝術美感的內涵，但對傳統社會的中國人，卻是色情、猥褻和傷風敗俗的意義，在東西方文化差異和因個人思想的不同，而有不同的內涵。內涵在語文的表現是由該詞引申所聯想到的意思或情感，而在雕塑則是由影像所作用的心理情結來敘述，Eco就認為：「內涵是建立在另一個符號系統，它的觀念是透過別的符號系統的心理過程來傳達的。」（Eco, 1975, p.83）。所以內涵是超越單純的意符和意指所產生的訊息，並和個人的其它資訊有關，也因此內涵層面比外延更難以控制。

內涵是在意符產生意指中進行的結果，雖然這對於符號的使用是被動的，但可以在製造意符時賦予有意義的內涵，其結果卻是可控制的，正如同美國學者John Fiske對相片的意陳作用分析，認為內涵意義的產生，在於相片的如何被拍攝（Fiske, 1995）。這表示符號製作者具有主動控制的地位，製作者的拍攝手法具

有影響內涵的力量。相同的道理，雕塑中的內涵也可以被引導和製造，並從製作手法中來暗示或得到啟發，例如：馬諦斯的《沒有頭和手的軀幹》（圖1-19），刻意製造出不完整或殘缺的肢體，引導觀賞對歷史、災難等情景的記憶，並且利用手在雕塑材料上的觸壓及撫摸留痕，也容易啟發親情、感性等內涵意指，所以雕塑的內涵層面雖然是從外延層面產生，但在某個程度上，仍然可以由製作者來控制。

對於雕塑裡的意陳作用，可藉由《威廉朵夫的維納斯》（表1-2）的例子來分析和探討：（一）在感知層面，是具有形、色彩、光影……的意符；（二）外延層面的造形則是由類似球體、圓柱的形，石頭材料及色澤組合所給予，其意指則是飽滿的體積所產生的量感以及緊密和封閉的紮實形體，顯示出堅固和永恆；圖像層面來看，它具有符合「女人」原型的特色，但它的軀幹、乳房、臀部卻被誇大比例，表示出具有生命力、肥胖豐滿女人的形象，以及具有超級生殖和養育能力的意指；（三）內涵層面，在史前時代，維納斯女神表示著生殖、養育之意涵，而以今日藝術的觀點

圖1-19 馬諦斯《沒有頭和手的軀幹》
1909

來看，她除了具有雕塑藝術美感的典型，也可能引發觀賞者的其它想像和感受，這就是隨著個人和社會文化環境的不同而有所改變的內涵層面。

基本上，外延與內涵是依照社會慣例或個人因素所形成的，兩者的關係很難有固定的機制，我們無法從外延去推斷或猜測它的內涵，但是在文化社會裡，對於一個雕塑符號的使用，可以依目的對外延和內涵的意陳作用作選擇，例如，解剖學的人體模型是強調外延的，其意指的肌肉形狀、結構關係、大小位置……等訊息，是科學生理研究的重要依據，所以只在醫學領域裡使用，而不強調人類情感、歷

表1-2 《威廉朵夫的維納斯》的意陳作用分析

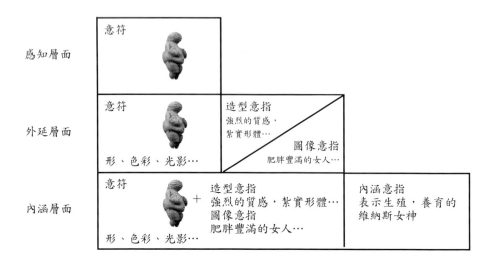

圖1-20 豹形戒指

史……等的內涵；而對於強調內涵的雕塑來說，例如，一只豹形戒指（圖1-20），戒指所強調的訊息不是美洲豹或非洲豹的外表和分類等外延意指，而是象徵的、個人的、愛情的、紀念的內涵層面，所以豹形戒指能被用來作饋贈、訂情的禮物。

可知，對於雕塑符號而言，外延是客觀和可控制的，而內涵則是「引導」和難以完全操控的，外延與內涵能同時存在一個雕塑中，來構成符號的意陳作用，我們必須從這兩個層面的分析，才能理解雕塑符號的完整意指。

結語

　　綜合本章對於雕塑的符號結構以及意義產生的分析和探討，發現透過Saussure及Peirce的符號理論來分析和驗證，可以將雕塑視為是一種符號。雕塑具有Saussure所提的意符與意指關係，其意符是以人類的技術和材料製成，並且透過我們感官的感知，可以從一堆黏土或一塊石頭的物理材料所作成的雕塑，產生豐富的意指訊息，同樣地，從預設的意指訊息也可以製造相對應的意符。

　　透過Peirce的符號三元關係理論，可以完整解釋雕塑具有客體、符號本身以及解釋項的符號化過程，三者所構成的關係能夠指涉物件或觀念，並能製成可感知的形式來產生意義；而「客體」的觀念，能夠解釋雕塑裡視覺物件之外和文化、風俗、哲學……等屬於觀念和抽象的事物，因而使雕塑的符號作用更為寬廣。

　　可見，雕塑作為符號的一種，它的意符和意指之間具有符號學關係，可以如Saussure的促因自然關係，並以約定俗成的任意關係來制約和指定；同樣地，也能夠以Peirce的肖像、指示和象徵等論點，作為指涉關係來說明，尤其是Peirce的指示觀念，不僅能溶入我們的生活經驗中，也補足了Saussure符號模式對雕塑符號的解釋，使雕塑藝術的表現更為豐富。

第二章

雕塑的符碼

在傳達的過程中，符號是由「符碼」（code）的規則來製作和產生意義的體系，對於訊息傳送者和接收者之間，必須擁有共通的符碼，並透過符碼的運作才得以傳達。符碼的使用對雕塑傳送者而言，是一種「編碼」（encode）的行為，也就是傳送者將他的想法和意念，利用雕塑的符碼透過材料、形、色彩、空間結構來組成符號；而接收者利用符碼從雕塑符號中來閱讀訊息，對接收者而言一種是「解碼」（decode）的行為，因此，雕塑符碼也就成為製作或閱讀過程中，不可或缺的規則系統。

基本上，符碼在符號中的介入或使用往往不易被察覺，就如同我們在開車時，可以很順利地抵達目的地，但卻不察覺是遵循交通規則（符碼）來達成；相反地，如果不懂交通規則，在熙來攘往的車流中就會顯得不知所措，甚至造成交通的混亂。同樣的道理，符碼對於雕塑而言，是在客體、意符、意指之間作用的一種規則，也是「符號化」的系統，透過符碼的運作，才能使雕塑意符得以製作並產生意指。

奧地利藝術史家Alois Riegl（1858-1905）主張三次元的雕塑是原始的，它的產生比二次元平面裝飾更早，他認為利用黏土模仿已存在的真實形象是一種簡單、直接的操作，而在平面上描繪、刻畫或塗畫出一個動物，則是屬於創造性的活動，因為它們不能臨摹三次元的實物範本，必須從三次元的視覺經驗東西轉換成抽象的二次元，並創造和使用那些在現實中不存在的輪廓線（Riegl, 2000）。Riegl所的強調論點在於，雕塑是直接地模仿，雕塑的操作比繪畫來得單純，不需要太多的符碼也不用過多的學習和教育；而繪畫是在平面上製造出三次元的形體和空間，需要更多的特別規則和手法。然而，完形心理學藝術理論學者Rudolf Arnheim（1904-2007）則持相反的看法，他強調：「對於空間的再現，雕塑是比圖畫困難的，因為它多了一個次元的空間。」（Arnheim, 1982, p.212）。

Arnheim以兒童藝術表現發展的觀點對繪畫和雕塑做比較，認為在人類早期或兒童時期所製作的人頭雕塑，大多使用類似圖畫的二次元平面來表現，反而是愈成長才有複雜的塑形及立體表現，這表示三次元的雕塑存在著比二次元圖畫更為複雜的符碼，也否定了Riegl認為雕塑不太需要符碼的說法。

事實上，對一般人而言，雕塑的實體形狀看來似乎是簡單、容易的，因為它就是一個真實，幾乎具有視覺感知能力的人都能閱讀，但如果要雕塑出一顆大家習以為常的馬鈴薯，並加以探討、說明和分析，雕塑的製造絕對比用繪畫的方式困難多了。這也說明了Arnheim主張雕塑的製作和產生不僅比繪畫困難，雕塑能力更必須透過雕塑符碼的學習以及心智成長的配合，才能發展出來的。

本章將雕塑符號本身的符碼分為圖像和造形兩個符號層面來研究，並利用Gremas、Thürlemann、Eco、Groupe μ等學者的論點，對雕塑號符號單位意義的使用以及符碼結構做說明和探討。本章分為三節：第一節，雕塑使用的符碼；第二節，雕塑符碼的結構；第三節，雕塑的圖像符號。

第一節　雕塑使用的符碼

義大利符號學家Walter Moro提出區別符碼和語言的論述，強調「語言」是一個複雜事件的敘述，必須藉由規則、意陳作用系統、內心和思考工具來完成；而「符碼」則是一種規則系統，也可以說一個語言必須包含多種符碼（Moro, 1987, p. 83）。以符號學的觀點來看，在雕塑的表現就是一種語言，具有本身專用的符碼，例如：材料、肌理，形的體積、量感，空間……等，他們是雕塑所專屬的；當雕塑可以指涉客體，而客體本身就具有某些符碼來運作，因此必須使用多種符碼來傳送的訊息，包括：人體解剖學、舞蹈、肢體接觸、空間關係（proximity）、方位、表情、眼神、姿態、手勢、流行、衣飾，和各種生活用品……等不專屬於雕塑的符碼。

雕塑因使用了其它種類的符碼，才能夠成為一種具有多元性和開放性的語言，可以用來記錄、描述、思考和表現；以下列舉在雕塑的製造中，較常使用的人體、衣飾、姿態、使用機能等四種其它種類的符碼，作進一步的探討和說明。

一、人體

　　人體是自我的代表，我們的生活就是以身體為主體來感受生活環境中的種種，包括：飲食、打扮、愛情、運動……等等。人體也可以稱為一種符號，它是利用肌肉、身材、高度、胖瘦、五官大小及比例關係，透過靜態或動態的表現，以視覺或觸覺感知的方式，來傳遞強壯、優美、輕盈、漂亮、迷人、艷麗……等訊息。今天的減肥、健美、塑身的自我控制，或外力介入的整形手術、削骨、抽脂、施打肉毒桿菌……等專業技術，不僅使人體擁有自身的符碼成為一種符號，更能配合化妝、衣飾、姿態的符碼，融入生活成為社會風尚。

　　人體是一種生命現象，以符號學的觀點來看，生命的概念可以利用骨、筋、肉、血等符碼來加以說明，例如：骨代表著堅硬和抗壓的，筋是力量和彈性，肉是柔軟和豐腴，乾枯是無肉無血。我們對於人體的符碼是熟悉的，它不只可以存在於雕塑，東晉女書法家衛夫人《筆陣圖》中，就利用人體來形容書法：「善筆力者多骨；不善筆力者多肉。多骨微肉者謂之筋書；多肉微骨者謂之墨豬。多力豐筋者聖；無力無筋者病。」（熊秉明，1999，P. 26）。

　　對雕塑而言，人體是雕塑的主要客體，在雕塑中的種種變化，是身體骨骼和肌肉配合的結果；人體具有兩個主要結構：（一）骨骼的內部結構，它是一個個的單位，在點和平面之間提供固定的關係，藉以維持一個恆久的形；（二）骨骼所支撐著另一個結構，是由肌肉和脂肪所組成的較為柔軟和流動部分，會因力的作用而改變形狀。而骨骼和肌肉的連結可以改變方向，並產生不同的姿態，例如一個提起腳跟的輕微動作，就會引起整個身體姿態的調整，而姿態也能隨之調整平衡，使得人體的每一個姿態都是平衡的。

　　對古希臘人而言，人體的表現是神聖和崇高的，男性身體更是美學意識的主要目標，例如，阿波羅神是英雄的表徵。因此，希臘時代的雕塑表現，就建立了一套人體的美學標準，它是以身體骨骼、肌肉為主的美學，不但需要具有筋骨、血肉，更表現出生命、運動、姿態、表情，這樣的美學標準影響了至今兩千年以上藝術史的雕塑發展，不僅成為西方主流的學院派，因而也產生了藝術上的規範，包括：杜勒的《人體比例四書》、西元前四世紀希臘Polyclitus的「典範」（canon）等。而義大利雕塑家Antonio Canova（1757-1822）以矮小的拿破崙為客體《拿破崙一世紀念像》（圖2-1），採用類似阿波羅神人體的表現方式代表一種

英雄式的尊崇，這樣的雕塑表現不僅是由雕塑符碼來主導，人體的英雄意識象徵更是最終目的。

二、衣飾

對於人類文化的研究者而言，衣飾表示著文明史的發展，透過衣飾不僅可以表示身份，更是階級的一種辨識表徵；例如，在天主教或佛教裡，衣飾是聖徒或菩薩的認定；而在歷史或世俗人物中，藉由衣著的表現也說明了貴婦、村姑，英雄、庶民的身分表示方式之一。因此，衣飾成為雕塑表現相當重要的一環；例如，衣褶對於人體而言，不僅可以成為線條的主要表現，並能夠以直線、折線、曲線，製造出各種動態或形成風格。北齊畫家曹仲達「曹衣出水」的風格，強調衣服緊貼肌肉，清晰地顯現出人體形狀，

圖2-1 Antonio Canova《拿破崙一世紀念像》1807-09 米蘭Pinacoteca di Brera

就像剛從水中出來一樣，此種表現方式成為古代人物畫重要的表現風格；而此種方式在埃及《女人雕像殘片》（同圖1-10）雕塑也可以發現，其衣服像透明一樣緊貼著身體，輕薄的衣服完全臣服於人體的形，並且襯托出人體雕塑的形體之美。而在巴洛克時期，也以衣服層層疊疊地裹住身體來表現人體，例如，Giovanni Lorenzo Bernini（1598–1680）《聖德蕾莎的神魂超拔》（圖2-2），其衣褶是此雕塑作品表現的重要元素，波浪狀的衣褶像是從內部被風鼓起一般，有如旗子般的飄揚，不僅強調了量感和明暗變化，也表現出雕塑的強烈動感。

圖2-2 Bernini《聖德蕾莎的神魂超拔》1647-52 羅馬Santa Maria della Vittoria

　　在日常生活中，衣服的厚度相對於身體的重量，往往顯得如此地微不足道，但對於雕塑作品來說，衣服通常佔據了雕塑的大部分，它不僅可以隱藏身體，更可以藉著拉緊或鬆弛的表現，使人體的形更為突顯，並加強體態的張力和效果。例如，山西省沁縣出土之北齊《菩薩身軀》（圖2-3），衣飾對於菩薩的神態、性情、動態、力量，不僅具有相輔相成的作用和影響，衣服流暢的曲線可以讓形體更為優雅和親和，使得衣飾的表現和人體配合得「天衣無縫」。

　　當衣飾成為雕塑的重要部分時，衣褶的處理也就如同時代風格一樣被精心研究；例如，羅馬時代的《Prima Porta的奧古斯都》雕像（圖2-4），盔甲式的服裝和其精細的衣飾，傳達出英雄式的體態和威權；而巴洛克時期則是繁複和騷動，例如，Bernini《路易士十四世胸像》（圖2-5），二者的衣飾表現主導著雕塑的動態基調，並成為一種慣例。此外，對於雕塑而言，衣飾也可以運用指示符號的方式來表現其外在的環境，例如，《Samotracia的勝利女神像》（圖2-6），利

圖2-3 山西省沁縣出土 《菩薩身軀》北齊 山西省博物館

圖2-4 《Prima Porta的奧古斯都》西元一世紀 梵諦岡博物館

用衣飾的指示符號表現，以飄動的衣褶
來表示風動，並且利用衣褶的轉折及方
向，表現出從輕微到劇烈的各種不同程
度的動感。

可見衣飾在人類的文化裡，不僅是
重要的符號之一，在雕塑中衣飾和人體
凹凸形、動作，更具有著相輔相成的密
切關係，也因此，衣飾自然成為雕塑表
現的重要符碼。

三、姿態

人類是萬物之靈，時時刻刻都
有動作的表現，不論走路、站立、工
作……，甚至處於靜止不動的睡眠狀
態，依然會有姿態的呈現和表現，這在
生理上是屬於一種動作的協調和平衡，
而身體的反應就是姿態的變化。

在現實生活中，姿態是表達各種期
望、企圖、情緒、生理狀態的符號，從
頭、手、身體、臉部表情到全身各部位
的配合，姿態都可以有意志地被控制，
並傳達出各種不同的訊息。姿態符號透
過臉部的表情、身體的肢體表現，可以
表現出人們內心的愉悅、悲傷、憤怒、
害怕和恐懼；默劇就是純粹以身體作為
媒材和使用姿態符碼的藝術。所以在人
類文化中，姿態被視為是一種非常方便
的「語言」，這種姿態的語言同樣可以
應用在雕塑符號中。

圖2-5 Bernini《路易士十四世胸像》1665 凡爾
賽宮

圖2-6 《Samotracia的勝利女神像》約西元前
190年 巴黎羅浮宮

在雕塑作品中，人們的
強烈表現往往以姿態來呈現，
而這種姿態必須藉著符碼，才
能夠產生確切的意義和價值。
例如，希臘時代《勞孔群像》
（圖2-7），其身體姿態不僅表
現出肌肉因緊張所突起的筋脈
和血管，還呈現出疼痛抽搐的
痛苦，這樣的雕塑除了是人體
姿態形體的模仿，更重要的是
其精神心靈的反應，這就是以
姿態符碼為主的表現。所以，
當我們對雕塑裡人物或對象有
著完美的描述時，常會說「生

圖2-7《勞孔群像》西元一世紀 梵諦岡博物館

圖2-8 古希臘《少女》局部
西元前5世紀 雅典衛城博物館

動傳神」或「栩栩如生」等吻合姿態符碼
的形容。姿態本身不僅具有動感和力量，
也能表現出身分和態度，例如，金字塔形
的坐姿，是菩薩或重要地位的表現；虔誠
的參拜者，則以跪姿來表示謙卑；而面對
大眾的政治性人物，往往以威嚴的立姿來
呈現。此外，姿態也能成為一種風格或時
代的代表，例如，希臘早期的《少女》雕
像局部（圖2-8），此雕像保有特殊的笑
容姿態，對整件雕塑而言，雖然只是臉部
的些微姿態變化，但卻是古希臘雕塑風格
「古拙式的微笑」的代表。

在歷史文化中，姿態符碼往往具有
著特殊的象徵性，尤其在不同的民族文化
或宗教，都有其約定的意義，例如，在佛

像雕塑中，立像、臥佛、坐像等，其姿態包含著坐、立、臥三種樣式，其中多用於佛像的結跏趺坐，或用於菩薩的半跏坐，以及三曲立姿、瑜珈坐姿座、禪定座等；而手的姿勢名為「印」，是從印度舞蹈的古老手語發展而來，並有其意義，其印相就有施無畏印、與願印、指地印或降魔印、禪定印、轉法輪印……等多種變化。可見，姿態是一種象徵的語言，當姿態介入雕塑符號，就等於確立了雕塑的風格，而對於姿態符碼了解和認知，將有助於雕塑的閱讀。

四、使用機能

自從石器時代以來，人們基於生活所需會利用各種材料製作器具，例如，一塊簡單的石塊，就擁有著多種基本的物質功能，可以用來坐、堆砌，而加工後就具有更多的功能。在歷史上，日常用品所使用的木、石、土、金屬……等材料，雕、琢、刻、鏤、塑等工藝技術，以及雕塑所使用的材料技術，常常有所重疊；尤其在早期雕塑史中，通常以工藝品或器物上的形象和符號的功能做介紹，也就是使用機能符碼和雕塑符碼並存使用。當雕塑者將日常所見的鳥獸形象與實用物結合在一起，不僅實用又可當成雕塑來表現，所有器具就因預設的功能而具有相應的結構和形式，並且成為一種禮制，例如，中國銅器《犀形尊》（圖2-9），既

圖2-9 《犀形尊》戰國 北京歷史博物館

圖2-10　雅典衛城 Erechtheion 神殿柱像 西元前 421–407

是犀牛雕塑又是可以飲酒和祭禮使用的「尊」，這就是將雕塑意符和使用機能做完美結合的最佳表現。

　　當雕塑作品能夠擁有雕塑符號又具有使用機能，這種效益是最理想的，以建築中的柱像為例，它不只是產生意指的雕塑而已，還因意符材料而成為建築元素的柱子，例如，希臘時代的雅典衛城Erechtheion神殿的女柱像（cariatida）（圖2-10），它不僅是神殿的柱子，更可以被認為是獨立的雕塑，並被安置在大英博物館中展示；此柱像的意指是希臘少女形象的表現，姿態優雅、寧靜而秀美，不僅衣褶和人體在建築中具有垂直的穩定感和力量感，其意符本身的形式和建築機能之間，也有著十分完美的結合。而前哥倫布藝術的墨西哥Tula《柱像》（圖2-11）此柱保有建築的方柱幾何形，並以簡單的浮雕方式來處理，如此雖然強烈維護了建築中方柱的形式和機能，卻也壓縮了雕塑的符號功能；因為方柱形對雕塑的表現而言，就像是一種囚禁，雕塑符號相對是處於退讓。由此可知，雕塑符碼和建築的使用機能，不僅具有主導或服從的關係，兩者更可以互相調和。此外，由於雕塑材料、技術和人類文明的結合，也發展出「建築雕塑」或「傢俱雕塑」，例如，前哥倫布藝術Mochica的《人頭像壺瓶》（圖2-12），頭像也可以成為盛水的

壺或瓶，其雕塑符號和使用的機能，不僅有著互相滲透融和的可能，兩者在文明史上也因合併一起而得以蓬勃發展。可知，擁有意符材料和佔有空間是雕塑的特色之一，除了能藉著符號「傳達」訊息之外，還具有「使用性」的實際功能。

可知，雕塑符碼是意符、意指以及客體之間的規則系統，但當雕塑受到其他符碼介入的同時，會產生相當的限制，甚至取代雕塑的主導地位，使得雕塑符碼成為附屬，所以要對雕塑做探討和分析，首先必須對符碼有所了解和研究。值得注意的，當雕塑中使用兩種以上的符碼時，雕塑本身就有可能成為一種次符碼（subcode）；所謂次符碼，是以一種符碼來表示另一種符碼，例如，以摩斯碼來表示語文，樂譜表示音樂一樣，它的使用只能成為另一種語言的代替。因此，雕塑的製造和使用，有時並非只以雕塑為目的，而是作為其它符碼的附屬，例如，東漢《陶女舞俑》系列（圖2-13），這些雕塑是東漢時舞蹈方式的記錄，不僅利用雕塑來表示人體的姿態，並成為研究舞蹈動作、服飾、主題、風格的參考，此時雕塑的使用就成為一種次符碼，它不得自由地作雕塑的表現和發揮，而必須附屬於其他的符碼，否則它就不能稱為是「舞俑」。

圖2-11 《柱像》西元900-1200 墨西哥Tula

圖2-12 前哥倫布藝術 《Mochica的人頭像壺瓶》德頓藝術學院

圖2-13　《陶女舞俑》 東漢 四川省博物館

　　可見，雕塑符碼使用的多元化，不僅使雕塑的表現範圍更為寬廣、多樣化，也使雕塑的形式更為豐富；而對於隱含在雕塑中並且操控著雕塑符號的符碼，以及各種符碼之間的關係，都是製作和閱讀雕塑作品所必須了解和認知的。

第二節　雕塑符碼的結構

　　以符號學的觀點來看，雕塑要成為一種可以使用的符號，對雕塑結構的分析是不可或缺的；在符號學的領域中，語文符碼的研究可以說是最悠久和完整的，我們可以參考語文語言的方式來建立雕塑本身的符碼，如此雕塑才能稱為一種傳達的語言。

　　以符號學對於語文語言的分析，最重要的是其結構的分節（articulation）問題，亦即諸如「單位」的如何區分、單位之間的「連結」方式，以及關係如何建立；如果將雕塑視同為一種語言，雕塑就必須能夠如分節一樣地被分析和探討，也就是能從雕塑中區分出結構單位，並有其組成的方式將單位組織成為一種文本

（text），才能了解雕塑的符碼結構；而在分節之前可以利用類比（analogy）與數位（digital）的方式，以及漸變與非漸變的關係，來說明和探討雕塑的分節方式。

一、類比與數位

對於雕塑符碼組成的分析方式，可以利用類比和數位兩種相對的觀念來說明，兩者在單位的區別及組成是對立的，其關係對於雕塑而言，通常會形成：自然／人工、模糊／清楚、藝術／科學、相對／絕對的思惟方式。

（一）類比

類比是根據「比率」，將單位符號間具有一致、相似或比例的關係，牽引、對照成為一個脈絡，並引申為不同單位間的相似處，藉由心理影射或相似脈絡的連結，將單位彼此加以替換和影響，形成一個新的思考和想像的結構形式。

對於傳統的雕塑而言，「人」是主要的客體，它是由各種單獨的體積、骨骼、肌肉、皮膚、毛髮……所組織而成的，這些體積有自己獨特的形、尺寸和相關比例，並產生運動和空間關係。一般而言，我們並不需要了解人體雕塑的體積大小、高度和厚度，也不需要以量化或幾何概念的介入，仍然可以很輕易作感知和辨識。因此，除非作為人體解剖學的需要，否則沒有必要去分析雕塑裡諸如：三角肌、僧帽肌或鎖骨、肩胛骨之類的結構；因為人體雕塑是一種類比符號，其整體的文本是一種有點連結又有點分開的互動關係，並使整個形體產生在空間的意義，這種感覺雖有些混亂、迷惑，但卻又具有著秩序和合理性的特質。而類比通常能儘量地維持自然而拒絕人工化，素描、雕塑、繪畫、傳統相片，也都是以類比的方式來製作和思考。可知，類比不需要具有明確區別的單位，單位之間也無嚴謹的結構關係；雖然可以藉由整體的感覺來判斷，不過卻無法以理性和詳盡的方式來做分析。

對於傳統的雕塑，我們通常將雕塑視為一個整體和不可分割的文本，雖然可以區分為軀幹、四肢、肌肉……等單位，但並不需去理解人體的組成為何，或分析身體結構如何複雜，其重點是在於這些可感知的單位如何組成雕塑的整體結果。正如同古典主義雕塑家和理論家Adolf von Hildebrand（1847-1921）所言：「儘管形具有它的自然本質，但它所顯現的各個獨特要素，必須和其他

之間的大小、明暗、色彩所對照關係之下才有意義，它是相關的價值而非絕對的。」（Hildebrand, 1989, p.33)。Hildebrand將雕塑的形稱之為「活性的形」（forma activa），就表示了傳統的雕塑是建立在「相對」的關係上，亦即以類比方式來表現的符號。

　　一般而言，大部分的雕塑是屬於類比的，因為雕塑的單位不確定、不具體，難以利用數位化的測量、分析得到固定的數據；但類比的方式對於人類卻是久遠的、基本的，不僅能表意出雕塑形體之外的無限細微，包括：情緒、感覺、態度、企圖和真誠的意指，更能凸顯豐富、模糊的詩意美感。例如：以類比方式表現的泥塑，對於一團隨手捏出的土塊，或順手一壓的簡單凹痕，不僅是輕而易舉，更保有著手痕、材質原始形狀等的「小瑕疵」，使得雕塑更能流露出自然的「人味」或美感。

　　雖然我們可以感知來反應類比符號，但類比無法像語文一樣，具有詞彙和文法的直接關連，並作成一部詞典或文法書，所以類比很難具有一個完整的目錄。因此，雕塑對於類比關係的限制，正如Bill Nichols所言，雖然類比符碼的各等級品質可以在表意上更為豐富，但在語法或語意正確上卻有其窮困之處（Chandler, 2001）。

（二）數位

　　對於數位而言，它是完全的人工化，不僅具有明顯的分別單位，容易記錄、清晰易懂，其單位間也有顯著的區隔和組織關係，例如，語文符碼就是一種數位的方式，它擁有清楚的文字、筆劃和字母，其組合方式必須依嚴謹的文法來規範，整個文本是乾淨清晰，免除不必要的「雜音」（noise）；在傳達過程中也不會遺漏或失誤，就如同世界上出版最多的聖經，它的內容是可以唯一和完全一樣的，因為語文本身就是一種數位方式。

　　在雕塑的領域中，雖然一般的泥塑、石雕、木雕等雕塑是屬於類比符號，但雕塑也有以類似數位的方式來表現，例如，樂高（Lego）玩具，它具有一塊塊同樣且可以互相組合的固定單位，其結構也可以利用幾何及數目的數據來定位；樂高玩具可以說是擁有意符和意指的雕塑，其單位之間是截然分開區別，而符碼結構具有數位的觀念。現代的科技可以將資訊數位化，也就是將意符去物質化，使其不受材料的影響和限制；數位雕塑正是利用3D雕塑軟體及雕刻機的配合，將

雕塑的完全數位化，其資訊不但可以被保存、搬移、使用，並且在時間和空間上佔有優勢，而成為最方便的意符形式。這種方式目前已經在視覺、聽覺感知以及多媒體符號領域中被高度的使用，不過對於擁有視覺和觸覺感知的雕塑而言，雖已有3D雕塑、數位雕塑的應用但仍尚未成熟，也無法完全取代擁有物質材料的傳統雕塑。

可知，在雕塑作品中，數位的單位關係是「絕對的」，而類比則是「相對的」；也就是說，類比是基於整體文本表現，其單位之間無嚴謹的結構關係，而數位則是強調單位的明確以及組織的關係。雖然完全的類比方式，著重於整體結果表現而比較籠統，而完全的數位方式，則過於科學而缺乏感覺；但以符號學觀點來看，對於雕塑的選擇，不論是採用類比與數位的方式，都各自具有其優勢和限制，以及作為分析方式的參考價值。

二、漸變和非漸變

對雕塑而言，要使單位連結成為文本，就必須建立單位間的結構關係，以下依雕塑單位及組成的特質，利用漸變（gradual）和非漸變（non gradual）的方式作說明和分析。

（一）漸變

在繪畫藝術的領域中，漸變是一種藝術的特色，例如，在黑和白之間有著各種程度的灰色，而在黃和藍之間有黃、黃綠、綠、綠黃的連續和漸進變化；對於雕塑而言，漸變則是一個凸起和凹下之間的連續轉變，能在形的凹凸大小、色彩、光影、肌理、方向……等產生連續的無窮變化，這種方式似乎有著單位的區別，但卻又像是連在一起的整體而難以截然區分，在感知上則是流暢、滑順、漸進的增減。例如：Honoré Daumier（1808-79）的頭像雕塑《Harlé Pére》（圖2-14），它是以粘土堆成的一種塑造表現方式，雖然頭像的整體印象十分清楚也看似簡單，但當要加以分析時，卻有些不清楚和混沌，似乎含有互相重疊混合的約略單位組合，很難說明它的組成。實際上，Daumier的這個頭像塑造製作，在完成之前的過程中，只能說像一團說不出形狀的粘土，當製作完成後才顯現出一些可辨識的如頭顱、額頭、臉頰、鼻子、下巴……等組成單位，而這些單

位如何區別和組成，並不具有清楚和嚴謹的秩序，因為單位間是以漸變關係來建立。

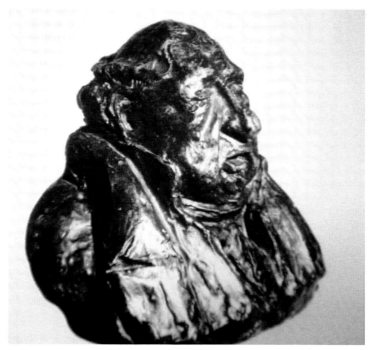

圖2-14　Honoré Daumier　《Harlé Pére頭像》　1833

（二）非漸變

　　非漸變的單位是清楚和明確的，單位之間無法互相滲透或融合，可以說是因空間關係而「並置」在一起，例如，義大利雕塑家Pietro Cascella的雕塑《鄉下的維納斯》（圖2-15），它是由圓柱、球體、圓錐、三角錐……等幾何形的單位來組成，有著清楚的構成方式，可以依據這些單位的形和結構組合去了解頭、身體、乳房、手……等人體的部位，它的意符單位是明確和固定，而單位之間的關係更是截然分開，沒有中介或過渡的東西，也因此單位可以編成目錄，進行加減、分解、組合、移位、複數、轉向……等變化，進而連結產生雕塑。

　　因此，漸變和類比在單位組合的本質上是相同的，它是在自然、藝術、模糊的這一端，屬於藝術的雕塑，而非漸變和數位則是屬於人工、科學、清楚的另一端，通常屬於非藝術的雕塑；對於雕塑的符碼分析，必須使用到這對立兩端，才可以應用到擴大雕塑的範圍。

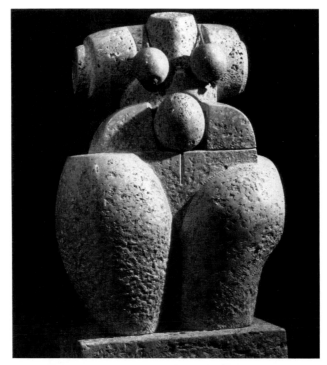

圖2-15 Pietro Cascella《鄉下的維納斯》1978

三、雕塑的分節

　　法國語言學家André Martinet（1908-99）曾提出雙重分節（double articulation）理論，並根據這個理論將語言系統，分為意義性單元（unités significatives）與區格性單元（unités distinives）（Chandler, 2001）。Martinet的論點乃源自數以千計可以任意組合的意義單位，例如，語素（morphemes）或字彙，屬於第一分節，它擁有意符和意指的關係，通常被稱為「文法層級」（grammatical level）；而第二分節是源自語素的「不同類型之單位」，稱之為音素（phonémes）。Louis Hjelmslev也強調，分節是語言的本質和特性定義（Hjelmslev, 1961）。可知，語文語言的分節是以語法規則建立基本單位，一個語素是由幾個音素組成的，藉由語素和音素之間的互動，才使得語言得以無窮意義的產生，並且集合成為一部辭典，其中的語彙和規則（文法）可以作很廣大的意義組合可能。

　　結構主義人類學家Claude Lévi-Strauss也提出對繪畫語言的看法，認為第一層面的單位是由意指來提供，它是一種可辨識的符號（即圖像）；第二層面則是形和色彩的，它是屬於去除意符本身之外的區別單位（Corrain, Valenti,

1991）。對於繪畫、雕塑等符號的分析和研究，符號學巴黎學派的創立者
Algirdas Julien Greimas（1917-92）最早提出形象符號學（sémiotique figurative）
和造形符號學（sémiotique plastique）的觀念，而此學派的成員Jean-Marie Floch，
Félix Thürlemann也依循這種方式相繼發展為視覺符號學。

　　Greimas認為在形象符號學層面的閱讀，就像是一幅圖畫可以成為世界物件
的代替，它主要是由「模仿」的方式來製作符號，並且和客體具有類似的關係；
形象符號學是屬於人類文化的世界而非真實世界本身，必須由確認的符碼來運
作，如此意符才能透過客體來確認形象；而造形符號學則是在可命名的形象單位
之外，透過色彩、形、空間……等組成分子的觀念，來分析意符和意指（Corrain,
Valenti, 1991）。比利時符號學研究群Groupe μ則進一步將視覺語言分為造形符號
（plastic sign）和圖像符號（iconic sign），兩者在符號中的作用關係，是理論模
式而非經驗對象的，它是在同樣的符號中各自建立其獨立的符號層面，在分析時
兩者是獨立和平行的。這樣的分法除了可以作為符碼的分析外，主要目的是建立
視覺語言的修辭公式；如此，正如Groupe μ所言：「透過強力操作，來敘述所有
符號的修辭功能，並適用於任何情況。」（Groupe μ, 1992, p.255）。

　　依據上述Greimas以及Groupe μ等學者的主張和論點，可知語文的雙重分節
與雕塑的圖像、造形符號學，對符號的分析具有相同的觀點和方式；雕塑在意指
的組織上分別是第一分節或圖像符號，其單位是完整的符號，包含了語言學單位
的意符和意指，也就是具有獨立的意陳作用；而在意符的組織則分別是第二分節
或造形符號，也具有其獨立的造形意符和意指的關係。因此，當雕塑被當作一種
語言來使用，就能探討、分析其分節的問題，以及單位的「區分」、單位之間的
「連結」方式和關係如何建立，才能建立符碼的規則系統。

第三節　雕塑的圖像符號

　　在日常生活中，人們往往習慣利用既有的經驗來欣賞雕塑，文藝復興建築
家、畫家、美術史家Giorgio Vasari（1511-74），對於米開朗基羅的《聖殤》雕塑
（圖2-16）有以下的描述：「人體的各個部分無比美麗，技藝無比高超，裸體及

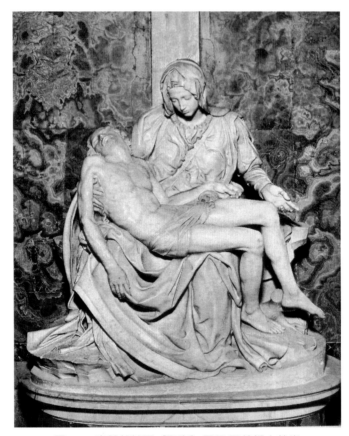

圖2-16 米開朗基羅《聖殤》羅馬 聖彼得大教堂

包裹著骨骼的肌肉、血管和神經的雕塑比這更像真的屍體。臉部表情和藹可親，臂、腿和軀幹的關節和接合十分協調，脈搏在跳動，血管裡血在流動，實在難以相信一個匠人之手竟有如此功夫。……經他的手一雕琢，竟然比造物主創造的活人更完美。」（Vasari, 2004, p.363-364）。Vasari正是以活人的標準來評論雕塑，包括：肌肉骨骼、表情動作，甚至血液循環的脈動，這種對雕塑表現的極致描述，就是將雕塑建立在真實世界裡，並以視覺客體的圖像來描述。因此，我們可以利用視覺感知的形式，將指涉現實世界物件的繪畫、雕塑、攝影符號，歸類為「圖像符號」，因為這些符號不僅屬於肖像性的，更能指涉我們現實生活的視覺物件。

以下針對：一、雕塑圖像符號的產生；二、雕塑圖像符號的分節，作探討和說明。

一、雕塑圖像符號的產生

　　以符號學的觀點而言，Peirce所提的肖像符號，是建立在意符和客體之間的指涉關係，肖像的意義來自於符號與客體的直接關係。根據Peirce的論點，肖像必須先有客體的存在，其意符是以類似或相像的關係而成為圖像符號。因此，圖像符號指的是符號本身與客體之間形態、聲音或姿態的相似性，它的範圍包括：圖畫、繪畫、雕塑、漫畫中的擬聲語、音樂中的模仿聲音、音效、模擬手勢……等。Peirce的肖像符號包含了非視覺語言的其他符號，而本文使用的圖像符號，則專指屬於視覺語言的肖像符號，對雕塑而言就是雕塑圖像符號。

　　在傳達的過程中，雕塑要成為圖像符號，其意符就必須和客體具有某些類似的特質；也就是說當兩者符合時，才能稱為是一種圖像。而意符如何和客體建立這種關係？義大利符號學家Umberto Eco認為在一個文化裡，對於一個客體的定義，有其由內容特性和外貌屬性的「辨識符碼」（codici di riconoscimento），Eco強調：「圖像的再現，是以符合內容特徵或辨識符碼屬性元素的技巧。」（Eco, 1975, p.272）。Eco所強調的這種辨識，符號不佔有客體本身，其間只有相像而非一致性，也不需要和客體完全符合，它是一種已經存在的「約定」方式。從藝術史來看雕塑的發展，在埃及、希臘時代，羅馬式、哥德式，新古典主義到浪漫主義，各個時代的雕塑形式和風格都有很大的差異；而在生活社會裡，可以發現一些肖像程度不高的雕塑，例如：紮草人、堆雪人、沙雕、捏麵人、吹糖人、剪紙……等，雖然材料及技巧使用大不相同，並有各種不同的形狀方式，但同樣被視為是雕塑圖像符號，這也正是因辨識符碼而能夠被認定為一種雕塑。

（一）圖像符號的辨識

　　在實際的使用上，雕塑絕大部分是以真實的物體作為客體，並且成為一種真實人物的代替，例如，在中國古代殉葬制度下以草扎、木雕或泥塑的俑人雕塑來代替真人；使雕塑符號成為一種真實的替代，這種關係的雕塑符號系統就稱為圖像符號，就如同Peirce所言，符號與客體之間具有相似性的肖像符號是一樣的。這種圖像符號的極致表現就是蠟像，它的意符和客體之間具有「視覺對照」的吻合，其符號本身幾乎就等於真實的客體。

　　基本上，對於圖像符號的辨識能力，並非是與生俱來的，美國心理學家James Jerome Gibson（1904-79）認為意符及客體之間的相似關係是製造出來的，並且是可學習的（Gibson, 1966；Eco, 1975），也就是說，這對於雕塑辨識而言，就是說必須經過高度的符碼化，以及文化訓練和學習，而非雕塑文本裡天生具有的。可知，雕塑意符與客體之間的關係，是透過辨識來確立，而雕塑中對客體的辨識，必須和意符一致才能完整。

　　至於雕塑如何和客體建立起圖像的關係？Eco認為對客體的辨識以及如何界定所看到或所感知的方法有三種：1.視覺的（ottico），它是可見的，通常根據先前的感知經驗來編碼；2.本體論的（ontologico），是物體本身可感知和推理的；3.慣例的（convenzionato），它是模式化的，在視覺對象裡可能不存在，但卻是有效、可認識的形象；這種慣例包含著許多的促因符碼，並保有非慣例的自然語言關係（Eco, 1975, P.273）。以下依據Eco的論點，將客體的辨識方式應用在雕塑的圖像符號上，做更進一步的說明：

1.視覺的

　　視覺是源於視覺感知與認知的過程分類，其屬性特色是以抽象層級來建立並和使用者的視覺感知能力以及經驗有關。對於視覺而言，在雕塑中有一個不可改變的本質，那就是形必須具有正構關係（isomorfismo），亦即兩個或多個集合的元素之間，保持在空間關係的結構性質不變。例如，「人」形，由於它的頭、軀幹、雙手及雙腳等元素，在空間具有確定的相關位置和關係，因此才能被認定為「人」的圖像。

2.本體論的

　　本體論是形而上的哲學術語，是有關於真實世界和真實本質的表明或假設。雕塑是建立在感官的感知，並經過大腦的運作來產生資訊，因此本體論對於雕塑的認知有相當密切的關係；也就是說雖然在意符的形式上可能不存在，但根據知識的熟悉仍然可以推理出和客體的關係，這表示雕塑是可以超乎視覺的。例如，人體解剖模型，雖然我們從未看過這樣的客體，但由人體結構學理的認知及學習，就可以認定它是一種雕塑圖像符號。

3.慣例的

　　慣例是指對於社會中既有圖像符號的感知，必須透過象徵來表現文化機制，例如：紐約《自由女神像》（圖2-17）冠冕上的光芒輻射線段，基本上是不存在於

視覺現象裡，而在理論上光芒也不是如
針刺狀的放射狀，但這種形式卻可以在
文化慣例中代表光線，如同我們在畫太
陽時，習慣使用一些放射狀的線段，這
就是因既有的慣例辨識而建立意符和客
體之間的關係。此種雕塑符碼的慣例，
就是由文化成員共享的經驗所產生的一
種不成文期望，它是一種重複使用的結
果，不但是文化經驗的核心，有助於解
碼和族群特色的表現，也使人們能夠了
解社會的文化內涵並且適度扮演自己的
角色和地位。

　　對Eco圖像符號的三種辨識方式，
可以同時存在一個符號當中，而對於
符號客體的認定，則可以依上述三種
方式的屬性強弱和使用者的約定來做
判斷。例如，希臘Cycladic藝術《大
理石頭像》（同圖1-18），它的形式
並非符合完整的視覺辨識，被辨識出

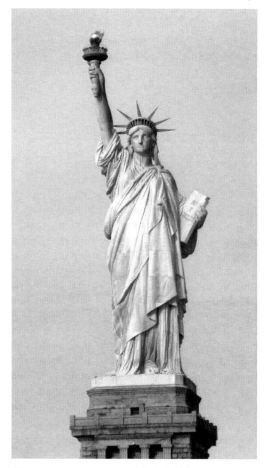

圖2-17　F. A. Bartholdi《自由女神像》
1875-86　紐約

的「頭」、「鼻子」形狀也不完全符合一個真實人類頭部客體，並欠缺眼睛、耳
朵、嘴巴……等五官，但透過視覺、本體論和慣例對客體的辨識和感知，我們仍
然可以推論出是一個人類頭部的客體，而認為是一個頭像；可見這三種辨識方式
不僅可以在同一個雕塑上進行，更可以透過綜合的方式來表現。

　　上述Peirce所言的肖像論點和Eco的圖像符號辨識符碼，二者在意符與客體之
間的符合關係具有著共通的看法，但Eco的圖像符號認定方式，相對於Peirce的肖
像符號來說，則比較實際和符合社會中的傳達文化方式，也使得雕塑圖像的使用
和製造更為寬廣和務實。

（二）雕塑圖像符號的組成

　　以符號學的觀點而言，雕塑圖像符號必須具有結構性的模型，能夠解釋訊息的承載並得以清楚表示某種東西或事件。Groupe　μ將視覺的圖像符號組成，視為是：1.原型（type）；2.意符（signifier）；3.指涉（referent）三個元素組成的三角關係；而三元之間的關係，則是以圖像符號的特性來做約定（Groupe　μ，1992，p.121）。本文就利用Groupe　μ對圖像符號組成（圖2-18）方式，來對雕塑圖像符號組成作說明：

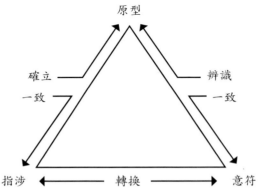

圖2-18 Groupe μ 的圖像符號組成

1.原型

　　對於雕塑圖像而言，原型是對一個物件的認定方式和條件，它是一個已經內在化和確立的概念模式，可以存在於視覺世界的真實物件中，但並不完全等於真實客體。

　　在符號的領域裡，原型是抽象的，當我們對雕塑意符有所感知時，它就會介入並成為認知過程的基礎元素。雕塑因意符和意指之間的「轉換」關係，往往需要原型的參考作用，並透過符號建立心智的判斷，其功能就是在確保意指和意符的等價，而這種等價是建立在「轉換」的唯一關係上；以《威廉朵夫的維納斯》為例，女神的原型是個人或文化認知中的女人概念，和強調肥胖乳房、軀幹、臀部等部位體積的女神，而這個原型不一定和真實女人一樣，因為在實際的製作中，並不需要取得一個真實客體來作參考。

2.意符

　　意符是一種利用視覺感知的物理形式，對於雕塑而言，就是由物理材料在空間中所組成，透過視覺刺激和觸覺的配合，並藉由「轉換」的關係來產生意指或

連結。對《威廉朵夫維納斯》而言，其意符是由凹凸形狀的石頭材料所組成，透過意符的視覺及觸摸來感知其形體、光影、色澤等等，並引起我們對女神原型的聯想，進而「轉換」成一個強調生殖及養育能力的女神意指。

3.指涉

指涉是由意符「轉換」而成的意指，是一個可以理解、描述、記憶或歸類層級的份子；而這個層級需有原型的對應，才能顯示出其價值性。以《威廉朵夫維納斯》的意符來看，基本上它只是粗糙表面的石頭、一團團凸形的組合，而這個雕塑意符所指涉的意指，必須透過一個被認為是「女神」的原型，並利用生活經驗、社會慣例來辨識，進而產生具有豐滿身軀，超級生殖和養育能力的女神指涉。

雕塑的意符、原型和指涉之間，雖然不存在任何直接關係，但它必須是三者整合後，雕塑的圖像才能完整的表現，如果只有單獨的或兩個要素，都不能使雕塑成為完整的圖像符號。Groupe μ 的圖像符號方式和Peirce的模式作比較，其差異在於以原型取代客體，而原型的認定方式和條件，不是一個原始的真實客體而是內在化和概念化的一個模式。由於原型這種抽象的特質，使得雕塑圖像符號可以建立在社會文化和慣例上，更跨越了視覺的和所謂「寫實」的限制。

二、雕塑圖像符號的分節

基本上，雕塑符號是強調以整個文本來表現，雖然類比的本質會使它的單位不夠明確、清楚，但雕塑既然可以成為語言的一種符號，就能夠釐清雕塑圖像符號單位的區別，以及這些單位如何被組織成為一個雕塑文本。本文以Groupe μ 的單位定義和作用方式，並透過Saussure的系譜軸與毗鄰軸論點，對雕塑圖像號的分節和符碼結構做說明和探討。

（一）單位

對於雕塑圖像單位的定義方式，並非是隨意對雕塑的分割成幾塊或幾部分，它必須是可感知、可認定的，並且具有圖像意指和可描述的單位，這就如同語文中的意素一樣。Groupe μ 提出一種較為包容和彈性的定義方式，強調圖像符號必須是某些東西的關係建立，也就是有意指的最小分子，這些東西就是「單

位」（entidad），它因結構關係而可分為：單位、次單位（subentidad），和巨單位（supraentidad）的上下階層關係。Groupe μ 這種階層是在意指的上下文（context）關係中建立的，也就是說在意指單位的比較和相互關係上，產生上下階層的單位，就如同語文的發展一樣，由字成詞、成句、成段落、成為文章，最後成為一部書。

對於Groupe μ 的單位定義，可以利用「頭像」這個圖像分析為例，來對雕塑的單位作說明。圖像的單位是頭，次單位是組成頭的鼻子、嘴巴、眼睛……等，而巨單位則是身體，因為它是由頭這個單位，和其它軀幹、雙手、雙腳等單位集合而成的；而單位的階層關係則是利用「決定關係」（determinantes）和「確指關係」（determinados）來建立。

1. 「決定關係」

「決定關係」是下一層對上一層的關係，是次單位對單位，或單位對於巨單位，以文本的觀點是「部分」對於「整體」的，它提供了上一層單位的要素和圖像符號可能性；例如，眼睛單位和睫毛次單位之間的「決定關係」是：睫毛的長短、粗細、數量、彎曲度等因素，可以使眼睛擁有不同的形狀，並能影響眼睛產生具有著迷人、清純、邪惡、嚴肅的，或丹鳳眼、眼角上吊或下掛、圓眼等文化分類。

2. 「確指關係」

「確指關係」是上一層單位對下一層單位的規範和定義，並能確定其意指。以臉部和眼睛為例，其「確指關係」是臉的單位規範了眼睛的圖像意指，不管眼睛形狀如何變化，它「必須」和「只能」是眼睛，而不是鬍鬚或頭髮。

在圖像單位裡的「決定關係」和「確指關係」，兩者之間是互為辯證的，一個單位可能是另一個單位的次單位，但也可能是其它單位的巨單位。例如，眼睛對頭的單位關係是屬於次單位，但眼睛則是瞳孔、眼瞼、睫毛……等單位集合而成的巨單位。

雕塑是對圖像意符的整合以及感知的結果，也是一個能夠符合圖像所指涉客體的參與者，以及所完成圖像意符的運作。對雕塑而言，雕塑的圖像單位並非是絕對、固定的，它是屬於浮動的，此時需要利用Groupe μ 所提的「標記」（marque）來作為圖像單位認定以及分析比較的基準（Groupe μ, 1992, p.134）。

「標記」是一個完整圖像表示連結單位及次單位的結果，此時單位間的連結關係是停止和固定，並成為一個整體，我們往往會因而省略其單位中的意符分析，而直接在「標記」中做分析。如此，當對於一尊雕塑的單位進行分析時，就必須把頭、上半身、手臂或整體當成一個「標記」，才能進行單位的辨識及使用，而在雕塑中「標記」是一種圖像的觀念，並不會與造形符號單位混淆，也就是說，一個鼻子並不需註明是由一個圓柱（鼻樑）和兩個半圓球（鼻翼）的單位組合，我們就可以清楚的定義是「鼻子」。

對於語文而言，語文的單位是固定而明確的，它以辭典的形式呈現成一個目錄，可以任意選擇並組合使用；而雕塑則是獨特、個別、無法複製的，並不具有類似語文的辭典；每個單位幾乎都是一種發明或創造，無法從原型或客體找到一個固定對應的語意來製造意符。因此，雕塑中的「標記」雖然是可辨識的，但它是個別的而非通用，因為我們無法在製作上以一個同樣的鼻子運用於其它的雕塑，它必須依雕塑文本的特色來製作，才成為一個真正的單位。

（二）雕塑的系譜軸和毗鄰軸

在Saussure的語言系統裡，單獨的符號是無法產生完整的意義，必須根據和其它符號的關係來產生。Saussure以西洋棋為例，認為棋子的價值不在於只是一個棋子的本身，一個棋子如果從棋盤抽離出來，棋子只是個單位而已，它必須與棋盤上的棋子產生空間位置作用，才能夠成為具有國王或騎士功能的角色，而這種作用都涉及選擇和組織。

Saussure提出兩軸關係是意義傳達的重要方法，他認為符號演化過程中，需要靠符號轉換作用的系譜軸（Paradigm Axis）和毗鄰軸（Syntagm Axis）交互作用以產生意義，兩者為符號與符號之間的結構性關係，也是符號分析的必須過程。

法國符號學家Roland Barthes也強調：「符號學的一個重要工作是將文本分為最小的意義單位，……再將這些單位分類為系譜軸階層，最後則是連結單位的毗鄰軸關係的分類。」（Barthes, 1967, p.48）。因此，以符號學的觀點來分析雕塑，就是找出其自身的系譜軸和相對應的毗鄰軸，進而以整體性的雕塑來分析它的符號組成，以下就雕塑圖像符號中，系譜軸和毗鄰軸的作用和關係做說明。

1.系譜軸

系譜軸是一個可以選擇各種單位的所在，也是一個具某種共同特色而可以被選擇的一組符號；在語文裡它是一個可以選擇各種元素的垂直軸，是「……或……或……」的選擇；而在圖像符號的系譜軸分析，它是探討文本表面結構中各種系譜軸單位的技術結構，其意指的結合具有確定的種類和系統，以人物雕像為例，從上到下包括：頭髮、頭、五官，四肢和軀幹，並穿上各種衣飾的單位選擇；而這些單位必須是在意指上可以成為系統，例如，高貴優雅女人的系譜軸，可選擇髮型、臉蛋、五官、化妝、服裝、飾品、身材……等，以及可搭配的環境、社交場所、宮廷……的構成單位；而在不同的系譜軸之間，則是自成系統和涇渭分明，人們可以藉由系譜軸的單位，對小女孩、女乞丐、村婦……等不同女人做出清楚的辨認而不會混淆。

2.毗鄰軸

毗鄰軸就像是一種組織行為，在一堆系譜軸中產生意義，在語文中是「……和……和……」的組成，例如，由字詞組成的句子。對語文而言，毗鄰軸被定義為「順序性的」（sequential），在符號中具有空間和時間性的前後連接關係，進而串連出一個語文的文本；對於雕塑來說，則是三次元空間的安排以及處理系譜軸之間的位置和關係，它能把個別或局部的單位組成整體的雕塑，藉以表現預想的雕塑意符與意指。

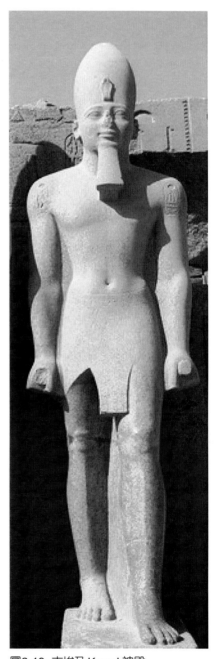

圖2-19 古埃及 Karnak神殿
《 Ramesses 二世》Luxor

基本上，雕塑中的毗鄰軸必須和客體有著相當的關聯，主要原因在於毗鄰軸受制於客體或原型的促因性；在人體雕塑中，站立、蹲下、斜躺……等不同

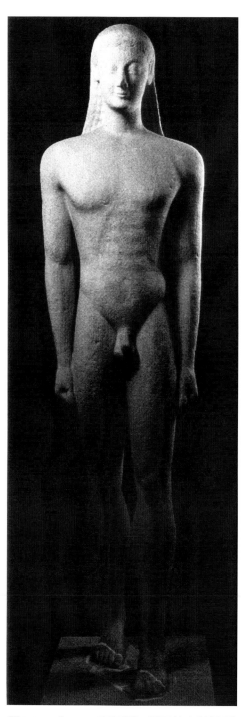

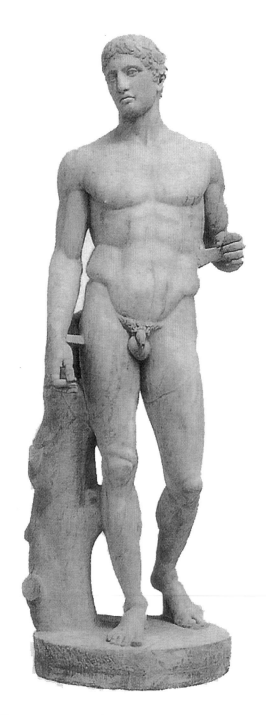

圖2-20 《Melos 青年像》 西元前六世紀 雅
典國家美術館

圖2-21 Polyclitus 《Doryphoros 》羅馬時代複製品
約西元前450年 拿波里國家美術館

的姿態，或行走、跑步、跳躍等動作，都有其完整的毗鄰軸，也因而有坐像、立像的姿態分類。以立像為例，站立這個姿態的毗鄰軸又包含著各種不同的變化，例如：古埃及雕塑《Ramesses 二世》（圖2-19）的正面性原則方式，其形體不僅封閉、內聚並且是對稱穩重的；希臘古拙期的直立青年像（圖2-20），其肢體較為開放和自然，肢體表現的姿態已往前跨出半步；希臘古典期Polyclitus的《Doryphoros》（圖2-21），以對置（contraposto）的均衡方式來表現，其結構的主軸呈S形，並且有互相拉扯和牽制的效果；而希臘化時期的《勞孔像》（同圖2-7），則以激烈的扭轉顯示出戲劇性的動態效果。這些人體雕塑的毗鄰軸主導著雕塑的製作和形成原則，並逐漸發展成為一個時代風格，也因而在空間結構的分析上，我們可以很自由的運用嚴肅、輕鬆、優美或劇烈的方式來表現和描述。

可知，在人體雕塑單位的連結上，必有既定的公式以符合人體的結構；也由於為了探討人類如何生長，如何以表情、姿態來產生意義，因而有解剖學、運動生理學、表演藝術等各學術領域的產生，並成為雕塑毗鄰軸製作的參考。

毗鄰軸雖不似系譜軸單位的如此明顯，但它卻暗中操控著符號的意義，如果雕塑圖像符號不具毗鄰軸，就如同一堆尚未結合的機器人模型零件，雖然在系譜軸的層面擁有各種單位，但沒有合適關係的組合，它的整體就不擁有意義，它需要特定的結合程序和毗鄰軸的系統，才能組合成為一個完整的機器人模型。

在雕塑圖像符號的組成中，毗鄰軸關係有如Groupe μ所說的「確指關係」，它是上一層的「單位」對下一層單位的規範和定義，並可以確定其意指。一個毗鄰軸單位形的價值不在自身，而是在整體的相關位置上的配合，它必須建立在和其它單位以及整體的毗鄰軸關係上才有意義。我們可以從樂高積木玩具（圖2-22）發現，它主要是透過毗鄰軸關係來產生意義，它的系譜軸是一些有限制的不同組件，即顏色不同而大小相等的長方形、正方形塑膠磚塊，這些個別的單位並不具有系譜軸的任何意指，但卻可以一塊一塊的拼湊組合成一個具有形象的雕塑，這證明了毗鄰軸控制系譜軸的層級特質。

3.系譜軸和毗鄰軸的關係

對於系譜軸和毗鄰軸的關係，Tony Thwaites如此解釋：「在類型中，毗鄰軸層面是文本結構，系譜軸層面廣義的可以像是題材的選擇。」（Thwaites, Lloyd, Warwick, 1994, p.95）。在Thwaites所說的結構中，系譜軸層面是圖像文本的內

圖2-22　Nathan Sawaya《Lego Untamed》樂高積木玩具

容，表示什麼東西，例如，衣飾在系譜軸裡，表現一個少女雕塑圖像，就必須在衣飾、身體五官選擇出屬於「年輕」、「女性」的系譜軸單位，才能夠表示一種身分、年齡或美醜，而毗鄰軸層面也將受到系譜軸選擇的約束或呼應，作為整體架構的整合結果，表現出富動態、有力、生命、活潑、青春的組成。如此對雕塑圖像符號而言，系譜軸是在題材或內容單位的「選擇」，而毗鄰軸則是如何「組成」這些單位，二者的相輔相成和互相配合來完成文本。在歷史上的雕塑中，我們可以發現在諸如：維納斯、菩薩、力士……，都各有互相搭配的系譜軸及毗鄰軸，其系統是涇渭分明，使觀賞者可以很清楚的辨認出菩薩或是力士，並閱讀其雕塑意指而不至於產生混淆。

　　可見，雕塑圖像符號符碼的製作，首先必須對系譜軸單位的選擇做確定，才得以毗鄰軸來作意指的總結；系譜軸就因毗鄰軸而成立，其意指也在毗鄰軸的關係中才能產生，二者之間的配合關係構成雕塑圖像的單位組合系統。

結語

　　一個符號如果不具符碼，符號的意符就無法製作並傳送訊息的意指；由本文之探討，可以發現雕塑符號具有符碼，它是意符、意指及客體之間運作的準規，能提供雕塑一種「有規可循」的系統規則。

　　當雕塑具有符碼，製作者就能透過材料、形、色彩、空間結構來組成符號，並傳送出意指，觀賞者也能透過雕塑符碼從中獲得正確的訊息，使雕塑能夠成為描述、記錄、表現的一種符號。而雕塑除了本身的符碼外，可以融入如人體、姿態、衣飾及使用機能等符碼，使雕塑符號成為一種更開放和多元的有效語言。

　　本文利用語文的分節理論，來針對具混沌和整體形式的雕塑分析其符碼，將雕塑分為圖像符號及造形符號兩個共存卻又獨立的符號系統。並運用Eco的圖像符號論點以及Groupe μ 的單位定義和圖像符號組成方式，不僅可以對雕塑圖像作辨識，也印證了雕塑圖像符號是由原型、意符和指涉三者所組成的符號結構，並能找出其基本的意指單位作為分節的基礎；而透過Saussure的系譜軸與毗鄰軸論點，來解釋雕塑圖像符號的組成，證實雕塑圖像符號的系譜軸可以選擇單位，毗鄰軸則是在單位之間進行組合而成為雕塑文本。如此，雕塑才具備符碼的基礎，並建立起語言的基本結構成為表現的一種語言。

第 三 章

雕塑的造形符號

在生活環境中，一片色彩，一根線條或一塊天然石頭，雖然不指涉現實世界中的具象形體，但還是能吸引我們去喜歡、觀賞、撫摸或收藏；這就是透過形的變化、色澤的感受、觸覺肌理的配合，在多種感官的閱讀下所帶給我們的愉悅，它與現實世界的圖像無關，主要是由於造形符號的色彩、形、空間……等組成分子的作用使然，它是屬於造形符號的作用，也是在圖像意指之外感知的東西。

在雕塑中圖像符號是顯而易見的，它能指涉人物、動物等客體；相反地，雕塑中的造形符號則是不明顯的，甚至被一般人所忽略。Floch指出在圖像的層面上，往往因閱讀而使圖畫成為世界物件的代替，而造形層面則與任何再現功能無關，它是一種可理解和可閱讀的「感覺的邏輯」，更正確的說，它是「從第一種語言的圖像層面而來的第二種語言操作，或從自然世界符號的視覺意符而來的。」（Corrain, Valenti, 1991）。造形符號之於雕塑，有如語文中的第二分節，是由音素的結構單位來構成意符；它源於第一種語言的功能部分雙分岐：一是和圖像閱讀時的意指或自然世界感知有關，二是視覺意符中非圖像的造形組成份子，這種分岐是對第一種語言的合理化解讀，也表示造形不僅和圖像有關，也可以獨立於圖像之外。

將Floch的造形符號論點應用在雕塑，來認定雕塑造形符號是獨立於圖像符號之外的符號學探討，雖不能指涉圖像意指但卻是一種屬於心理和情緒上感覺的符號系統。本文從雕塑造形符號如何產生意指，以及單位的區分和組合作探討和分析，進而歸納出雕塑的造形符碼。

本章分為三節：第一節，雕塑造形符號的意陳作用；第二節，雕塑造形符號的單位；第三節，雕塑造形符號單位的組合。

第一節 雕塑造形符號的意陳作用

雕塑造形符號必須在意符和意指之間具有意陳作用，才能成為符號系統。Floch認為造形符號是透過自然世界符號的視覺意符而來的，這表示造形符號的意符和意指關係，是根源於自然符號的規則，它是視覺經驗符碼的累積，具有一般性的特質，因此能夠適用於所有的雕塑。Floch所說的自然符號，其指涉方式在本質上和Peirce的指示具有相同的論點，二者都是在現實生活環境的符號現象所累積而成的經驗法則和習慣，並具有可推論的因果關係；而Groupe μ以Peirce的符號指涉論點，表明圖像符號的意指是直接和固定的肖像，而造形符號則必須以指示和象徵方式來表示意義（Groupe μ,1992）。本文利用上述學者的論點，並以自然符號與指示以及象徵二種符號方式，來探討雕塑造形符號的意陳作用。

一、自然符號與指示

在我們生活的環境裡，透過視覺的感知，隨時隨地都可以接收到許多的訊息，這些訊息使我們了解世界並知道如何適應，例如，烏雲密佈表示即將下雨，地上的足跡表示有某種動物經過，樹葉變黃表示秋天到了等等；雖然這一類的符號不是人類所刻意製造的，但因為具有意符和意指關係，可以傳達出某些訊息，因此可以視為符號的一種，也就是所謂的自然符號。

基本上，自然符號的製造者是屬於物理環境中的一種自然現象，其符號的意陳作用也是自然產生的；以樹葉變黃為例，這種符號對人類而言是表示秋天，但對樹木而言，它並不是為表示秋天而變成黃色，而是葉子本身具有黃色的色素，只不過平常都被葉綠素的綠色所蓋住，等到樹木準備過冬的時候，葉綠素被破壞掉，黃色就顯現出來，它是在生物和物理世界中一種不變的規則和定律，但當這種自然現象被人類視為是一種符號時，即產生秋天到來的意指。

自然符號充滿在我們的生活世界，人們可以隨時隨地在接受它的訊息來累積成經驗，並且建立了一套經驗法則；這種經驗會介入人類的符號使用，其本質可以用Peirce所主張的指示（index）概念來解釋。指示是藉由一實際存在的連結物體，來判定此一連結物體與其主體之間關係的符號，這種符號與其指涉的客體是建立在「部分和整體」以及「因和果」的關係，而這種關係對人們而言，是長期

生活和思考累積的經驗符碼，不僅可以利用來認識和適應這個世界，更能成為雕塑符號的基礎符碼。

由於造形符號的觀念屬於抽象及科學，難以做語文的描述，而它又是源於自然符號所累積而成的一種視覺經驗符碼；因此，我們通常會引用人類生活及自然界的經驗來表示，例如：帶有笑容的「菱角」嘴，古典美女的「瓜子」臉，彎曲成弧形的「柳葉」眉，或是檸檬黃、雞蛋形、金字塔結構、齒狀……等，這些都是利用自然符號來描述造形符號的方式，並且能夠影響造形意指的使用。

在雕塑的領域中，我們對於雕塑中的形、色彩、材料、肌理……等有所感知，就會引用因自然符號和指示所累積的經驗符碼來反應和思考其意指。例如，紅色的色彩，它在自然符號的關係上是火的燃燒和高熱溫度，而在視覺語言就被稱為「暖色」，具有溫暖和熱情的意指；綻開的花，在自然符號的關係上是為爭取昆蟲的吸引力而呈現展開的放射狀，以人們的經驗符碼而言，這種形狀被認為具有外爍、積極和搶眼的作用，相反地，枯萎花朵的形狀是內縮、凹陷，也因生命的結束而被定位為死亡、消極和退縮。

二、象徵

象徵（Symbol）表示符號和所指涉客體之間的關係，是依照習慣來解釋某件事，或由約定俗成的觀念連接以表示出它的對象和指涉物之間的關係。對雕塑而言，象徵是一種自創或文化累積而來的造形符號，是從圖像分析中的歸納，以及根據人類文化、慣例使用的符號，整理來出來的系統，也是由文化上的學習所建立的一種慣例關係。例如，人類文化中的獨立石（menhir）、埃及方尖碑、紀念柱……等，它們在社會慣例中的意指是生命力、男性雄風、權勢、神聖的象徵；而從這些符號中的形、方向、結構中，可以歸納出一個共同準則，那就是脫離地心引力的垂直方向，它不僅能成為一種造形符號，並能以象徵的方式來產生意指。

由自然符號和指示為基礎的造形符號，其意符、意指的關係，對人類而言是一般的、通用的，例如，紅色往往因火、太陽、流血的關係，而有溫暖、熱量和危險的意指；但象徵是依據人類規約所產生的，不同的社會或文化環境中，有著不同的意指作用，例如，在西方紅色通常表示熱情、暴力，但在中國卻是吉祥的象徵。

第二節　雕塑造形符號的單位

　　我們對於雕塑大都以圖像符號來閱讀，將雕塑視為現實世界事物的表示，而對於雕塑造形符號的認識則較為陌生。雕塑的造形符號是屬於語言的第二層面，也就是去除第一層面的圖像意指之後，其意符以指示及象徵方式所進行的一種意陳作用；它是屬於專業的，必須透過學習才能對雕塑有所了解。

　　以符號學的觀點而言，造形符號的分析方式在於它如何區分為單位，以及單位如何組成；為界定造形符號的內容，Thürlemann將造形符號的種類，分為「建構的」（costituzionale），及「非建構的」（non costituzionale）來做為界定造形符號的內容方式（Corrain, 1999）。所謂「建構的」，在文本中是獨立的，並能找出其分離的單位，在雕塑中指的是材料，以及由材料衍生的形、肌理、色彩……等，這些都可以作為造形的單位；而「非建構的」則是這些造形單位在三次元空間中，大小、位置、方向的分佈組成，是單位之間所產生比例、動態、均衡、張力……的發展，也就是說「非建構的」是由元素單位相互之間的關係而產生的。以下利用Thürlemann的分類方式，將「建構的」視為造形符號的單位元素，而「非建構的」則是單位的組成，分別對造形符號的符碼結構做分析。

一、造形符號單位的特色

　　雕塑是以整個文本來表現，它是完整的一座或一尊作品，而不是個別的一截、一塊或局部的片斷；但以符號學的分析而言，雕塑造形符號單位的區別是有其必要性的，其中材料、形、色彩、肌理等造形單位，通常沒有固定或明確的形式，這種單位在符號學中稱為連續體（continuum），它必須依附在文本整體上，而無法以獨立的單位來作為符號目的。

　　連續體是雕塑造形符號單位的本質材料，也是成為文本的重要元素。在雕塑文本中，連續體具有以下的作用和特性：

（一）單位不具固定的空間大小、位置

　　連續體是建立在整體文本的相對需要上，它是可變和不定形的，沒有空間中特定的位置；在描述時通常有點模糊和不明確，必須在文本完成的對照下其定義才能明確，例如，一團粘土，一個形的凹下或凸起。

（二）單位因之間的相互關係來定義

對於雕塑而言，單位因單位之間的上／下、左／右、前／後、凹／凸、吸引／排斥、放射／內聚、虛／實⋯⋯等對應關係來定義。例如，一個凸起的高低，是和鄰近形比較的結果，而一個凹下，則是因周圍的形較高所產生的一種空間比較。

（三）單位可以由較小單位累積而成

單位可以藉由小單位來累積，例如，細線重疊成粗線、小土塊集合成一大團土塊；相反地，也可以從一個大的單位分裂為兩個或更多的單位，例如，Constantin Brancusi的《擁抱》（圖3-1），是從一個石塊分割為兩個人物的單位。

圖3-1 Constantin Brancusi《擁抱》 1912　費城美術館

（四）單位間局部融合成新單位

單位間相互融合形成另一新單位，原有單位反而不明顯，例如，骨頭形（圖3-2），原有的圓球狀單位雖可找尋和分析，但卻隱含在新單位中不易去察覺。

圖3-2　骨頭形單位變化

（五）單位間具有融合性

單位間可以互相融合，例如，兩團粘土可以結合在一起而成一個新的單位；肌理或色彩可以重疊或融合，紅色的色彩加上黃色，會使兩者的顏色消失而產生新的橙色。

（六）單位的不完整

單位可能是「殘缺」或「不完整」的，例如，書法線條中的「飛白」，或如Luciano Minguzzi的雕塑《兩個女人》（圖3-3），其不完整的形體單位，是藉由材料本身和技術的控制所產生的，並成為一種技法或風格。

（七）單位是一種「有」或「沒有」的觀念

對於雕塑而言，就是實形與虛形的混用，例如，一個凹洞，這個單位就是藉由「沒有」的概念來建立的；因此單位的使用除了以真實材料的「增加」方式外，它還可以利用「去除」或「減」的方式來製造產生。

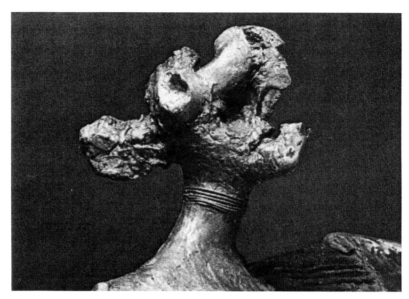

圖3-3 Luciano Minguzzi 《兩個女人》局部　1970-71

（八）單位間可以產生漸變關係

　　漸變關係是從一個單位漸變到另一個單位，而使兩者之間產生融為一體的感覺，例如，在紅色與黃色之間的色彩漸層，或手臂的三角肌和上腕二頭肌，兩個凸起之間就存在著這樣的關係，而產生流暢、婉約和柔順的效果，也是人體美感的主要來源。

（九）單位連接的關係勝於單位本身

　　單位的連接產生勝於單位本身的效果，例如，兩條方向組合成的「＜」，我們會注意到這種由大到小的方向性，遠勝於個別的兩截線段；而紐約的《自由女神像》，其雕塑頭頂上的光芒，所表現出的放射狀關係才是重點的，而其個別單位的長短或大小就不是那麼的重要。

（十）單位品質是漸變的

　　單位的品質並非是均一和固定，它具有漸變性質的各種程度，例如，從濃到淡漸層變化的色彩，由寬到窄變化的一條線，或由粗糙到平滑的肌理，也因此使雕塑擁有豐富的表現性。

　　上述連續體的特性，和語文單位的特質相較，可以發現連續體是一種自由、彈性、模糊的單位系統，它雖然不是絕對的明確和科學，這卻是雕塑成為藝術的原因之一。

二、造形符號單位的元素

　　以符號學的觀點來看，造形符號必須具有意符和意指之間的意陳作用，並透過造形符號層面的符碼來製成意符；而符號的意符是訊息的承載者，它是可以感知的一種物理形式。本文以雕塑造形符號單位的元素：材料、形、色彩、肌理、光影、空間，針對雕塑意符的物理特性、視覺感知及符號的意陳作用，來作分析和探討。

（一）材料

　　在人類使用符號的發展上，由於資訊時代的進步使意符的製作具有「去物質化」（dematerialization）的特質，不僅能以最少的材料來儲存，更能快速傳遞最大的訊息量，使訊息傳遞不再耗費材料、佔據物理空間。例如，一部數萬頁的百科全書，它必須使用相當多的紙張以及很大的空間來儲存，但如果以數位資訊儲存方式，它可以只是一片光碟來承載，這種意符物理特性的精簡被認為是一種進步，也是資訊時代的潮流趨勢使然。雖然三次元的雕塑也可以藉助於取樣和數位化、計算、編碼的數位方式，利用電腦全像片（computer hologram）來儲存雕塑的訊息，使材料的使用精簡。但雕塑的材料能實質地影響雕塑意符的製造，必須可以觸摸、佔有物理空間，如果缺乏材料，雕塑就無法存在，也就是說沒有不具材料的雕塑，不論是泥塑、石膏像或鑄銅，材料不僅是雕塑的根本，它更能直接參與意陳作用。

　　雕塑的造形就是從材料來產生的，法國藝術史學家Focillon（1995）將物質的結構和行為認為是造形；也就是說雕塑中，物質會在造形中加入自己。在雕塑歷史上，具有各種不同的材料系統和使用方式，從原始的土、木、骨、石，到人工材料的青銅、石膏、FRP，珍貴的象牙、黃金、玉，或廉價的布、紙、沙、稻草，甚至是日常材料的既成物；每種材料的選擇和使用，都有適合於雕塑表現的目的和功能，也影響了符號化的過程、符碼的使用、技術製作……等。因此，材料使

雕塑擁有不同於其它符號的獨特性和優勢，這種特性對雕塑來說，是一種限制，但卻也是一種保護和專利。

1.材料的意陳作用

中國神話中盤古開天的故事，敘述天與地是以金、木、水、火、土等材料，形成地表、山、河、大海、雲……等人類生活的世界。在今天的現實世界中，天地之間每一種佔有物理空間的物體，必具有其物理材料才得以存在，也由於材料的不同更使得世界的各個物件，能各就各位，例如，樹就是木頭、動物是肉、骨骼，鳥類的外表是羽毛，大地是泥土，河川、海洋就是水……等；而材料的發揮也各成一個系統，進而構築了人為的世界，例如，鋼鐵是工業、機器、戰爭、建設的世界，木頭則是生活的家具、居住的環境。每一種材料不僅有其適當的位置、意義，材料特質所產生的心理感受和印象，更使人類建立出應有的反應和判斷。

材料在社會文化上存在著它的定位和價值，每種材料都有其特定用途和慣例的意義；一團棉花、一塊石頭、一灘水、一股肌肉、一根骨頭、一撮頭髮……等，其中所使用的「團」、「塊」、「灘」、「股」……等敘述方式，表示出每種材料都有其相對應的形，我們能夠很容易地因形而辨別它的材料特質；這種材料和形二者之間的關係，更深深地儲存在我們的視覺經驗中。

在早期生活環境裡，人類因時時刻刻面臨饑餓和死亡的危險，往往會佩帶著骨頭、甲殼製成的符咒或護身符，象徵某種神秘力量和實現的希望。例如，台灣原住民佩帶的山豬牙項鍊，顯示英勇的獵功記錄；民間的神像雕刻，往往在神像的後背挖一小洞，注入一隻活雄蜂或虎頭蜂，再予以封口，就可以增益神靈的靈驗，這些都是透過材料來傳遞神秘的象徵力量。

在人類社會裡，青銅的使用可以表示財力及權力，統治者或富豪通常就選擇這種材料；木頭、陶器、塑膠、泥土、木、紙、布，相對之下就比較價廉和容易取得，在製作上也比較簡單，所以是屬於大眾平民的。在雕塑裡，意符所使用的物理材料，通常也具有不同的意指，不僅能影響整個雕塑的意義，進而形成使用上的一種慣例，例如，在宗教領域中，往往以黃金、玉、寶石、象牙等珍貴的材料來製作神像，或在表面貼金箔藉以突顯神的崇高和神聖，進而表現出信徒對神明的虔誠和奉獻。

　　對於雕塑而言，雕塑的產生是由於材料意符的製作以及意指之間的連結而成的，例如，Jericó的頭顱（圖3-4），按照人臉的五官位置，加上了表示肌肉的黏土，表示眼睛的兩個貝殼，就成了一個頭顱，這雖然是經濟及實務上的方便行事，但某種材料元素的加入，除了表示外形之外也造就了另一個意義和生命。因此，只要藝術家選用了材料，及進行材料的製作和組合，就如同雕塑的創造一樣，同時賦予一種新的意義和特質。

　　對於雕塑的製作，可以利用雙手或藉由工具來操作，此時工具的使用就成為一種技術和表現；也可以透過身體、情緒、智性來操作，在工具、材料以及製造者之間一斧一鑿的互動過程，都會留下痕跡，並產生指示符號的作用，其效果就如同繪畫中的筆觸，可以感受到能量和造形的轉換，更由於速度、力度、方向、大小、數量、角度、轉變……造就了風格上的特色，例如，米開朗基羅《黃昏》（圖3-5），有著材料和工具間的對抗痕跡，不僅表現出堅持、力量、意志或受傷等意指，也產生出如素描般的光影效果和美感。

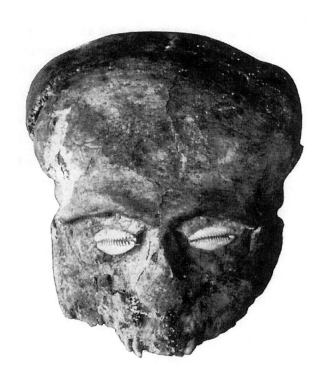

圖3-4　Jericó 的頭顱 西元前5000年　牛津Ashmolean博物館

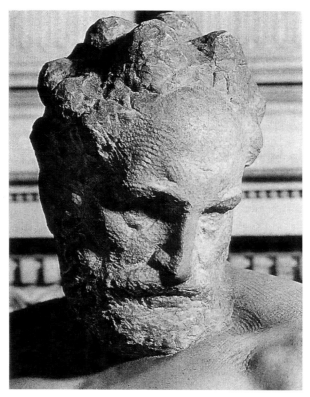

圖3-5 米開朗基羅 《黃昏》局部　1530-34
裴冷翠 Medici 小教堂

　　雕塑材料和形式，具有時間和永恆性的象徵，傳統的雕塑家往往選擇石頭或青銅為主的恆久性材料，雖然堅硬的材質較難加工，也需要龐大的技術設備，但因其耐久的特性可以延續到無數代，不僅是權勢和階級的代表，更具有著永恆的神性。例如，埃及的法老王使用花崗岩來雕刻，或文藝復興雕塑家Donatello（1386-1466）所製作高3.4公尺的雕塑《Gattamelata的騎馬雕像》（圖3-6），其巨大尺度及所使用的青銅材料，正表示出Gattamelata將軍的威風和戰功。相反地，也有暫時性的材料，例如，在宗教儀式中被焚燬或放入水流的糊紙雕像，從其物質的形式轉換，藉以表示可以跨越到另一個世界；或者裝置藝術也常使用不耐久的材料，以及不太堅固的結構方式，例如，陳錦忠的《疼痛蕃薯》（圖3-7），作者以鐵絲網材料配合捆綁方式來製作，並放置在戶外任由風吹雨打，當我們看到這種材料，自然就能預估它並非是永久存在，而其材料的臨時性，就成為雕塑表現的主要目的之一，因為它反應出一種偶發的政治運動。

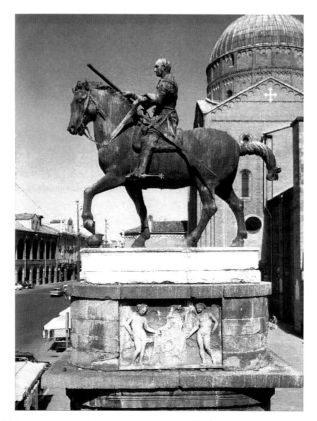

圖3-6 Donatello 《Gattamelata騎馬雕像》 1447-50 Padova

圖3-7 陳錦忠《疼痛蕃薯》2006 台中舊酒廠

2.材料與符號製作

　　任何材料都可以成為雕塑並傳遞出訊息，在歷史上雕塑就使用了石頭、木頭、鑄銅、陶……等多樣性的材料，而雕塑材料也發展成為一種專業的領域，並且因材料的特色及美感形成一種風格或形式。

(1)材料的特質

　　基本上，當我們看到雕塑的形，就可以猜到使用材料的特質，因為材料影響技術，技術再影響形，每種材料都有其特性及限制，並受到結構、密度、韌性和重力的影響。以木雕而言，由於木材的結構是由單一方向的纖維所組成，它的易斷、易裂等特質，使得在製作時必須考慮它的整體性和牢固性，因而在表現上就受到某種程度的約束。因此，要在一段原木上雕刻，就得避免張牙舞爪的動勢，並捨棄繁複瑣碎的細節；而為了突顯木材的肌理，表現美麗的木紋，造型體積就要作大塊面狀，才能追求渾然一體的效果。以石頭做為材料的雕塑，必須有穩固的支撐，形體單位間必須完全接合；而青銅在表現上則較為自由，例如，義大利雕塑家Giambologna（1529-1608）的《飛翔的Mercury使神》（圖3-8），其自由伸展和細長的肢體，加上只以腳尖著

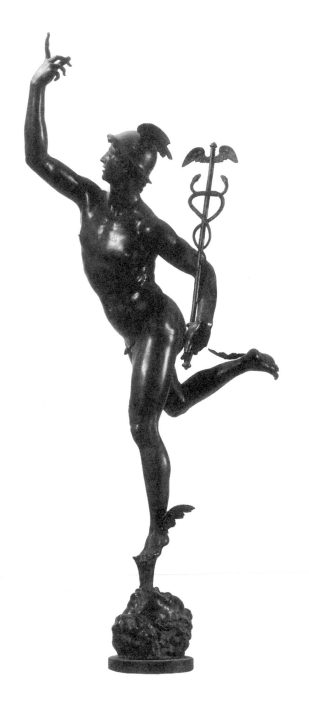

圖3-8 Giambologna 《飛翔的Mercury使神》
1564-65 裴冷翠Bargello美術館

地的安置方式，也只有青銅材料才能完成和發揮。可見，材料不僅提供雕塑的製作，對雕塑的形也有著相當的限制，雕塑家除了選擇材料之外，還必須向材料的特性靠攏及妥協。

(2)材料使用的表現

雕塑的發展和材料技術具有密切的關係，每個歷史時代或地理環境，都各有其材料使用的情形，進而演變為地區特色和風格。例如，古埃及的雕塑大多使用堅硬、塊狀的花崗岩，其風格也都是嚴肅的塊狀封閉體積；敦煌莫高窟的彩繪雕塑，在支架上以泥土塑造，成形後並以色彩覆蓋表面，顯得靈活、圓融和燦爛；巴洛克時期的雕塑利用多個石塊組合的作法，讓石頭本身色彩的特色與雕塑的表現結合，例如，Antoine Coysevox（1640-1720）的《Mazarin紅衣主教胸像》（圖3-9），顯得高貴和華麗；而非洲雕塑也常出現多種材料的搭配，例如，《叢林營地守衛人的面具》（圖3-10），其以編織、鑲嵌、木工、珠寶、貝殼……等不同材料的表現技法是自由的，不僅每種材料都有其相對應的表現方式，更能自然地融入整體效果中，這是因為非洲雕塑沒有傳統雕塑的雕刻、塑造等嚴格的專門分類，其自由而多元的材料運用，使得在形體和色彩表現上更顯得豐富而強烈。但如果以材料為主來做造形發揮，相對會對圖像符號的壓抑，例如，以線表現人形的巫毒娃娃（圖3-11），從意符中很難去辨識出完整的人物圖像意指，材料反而成為主導者，而雕塑的意符結果正是因線的圈綁方式所產生的。

可知，材料對於雕塑的發展而言，不僅介入了符號的意陳作用，

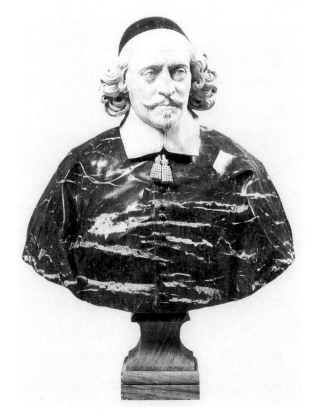

圖3-9 Antoine Coysevox 《Mazarin紅衣主教胸像》倫敦私人收藏

圖3-10 利比里亞丹族 《叢林營地守衛人的面具》
日內瓦巴比爾米勒博物館

圖3-11 巫毒娃娃

讓雕塑符號具有多元的表現，並且影響了製作、技術設備上的專業性，進而建立起獨特的風格和領域。

（二）形

　　在人類的生活環境中，任何存在於世界的物體都具有形狀和被描述的特質。當我們隨意地在河邊撿拾一塊石頭，只要具有視覺感知的能力，就可以從形的凹凸或起伏變化中發現某些訊息。這表示世界上每一個自然形的產生，都記錄著各種作用力的因果關係，雖然我們無法直接感知到風、水等的作用，但透過「形」的指示符號顯示，我們可以感受到形和物質事件的因果，並累積成為一種經驗符碼，不但能利用在藝術的語言世界，更是認識藝術的必要過程。

　　對雕塑而言，「形」是雕塑的主體，一個單獨的形就可以稱為是雕塑，因它已經擁有可以感知的意符與傳送出意指訊息。因此，形是雕塑造形符號基本的意指單位，而雕塑文本就在形的展開來完成。

1.形的意陳作用

人類生活的世界是由各種形形色色的物體所構成的，並傳達出各種不同的訊息；大自然的山、石塊、土堆……等的形，呈現出穩定和靜態，帶給我們的感覺是不變的永恆；而水、海浪、花朵、雲、晚霞……等，雖然富動感變化但卻是瞬息萬變的。我們也可以從植物的開花結果，諸如：花苞形成、開放、凋萎、結果的形，找出對抗時間、能量、速度的能力；從花形的朝上、外放、膨脹呈現出生命，而朝向地心移動、向內萎縮，或結構鬆動所引起的凹陷形，則是失敗和死亡，這是形內部活力作用的影響，也就是蘊藏著器官、構造、壓力、軟硬、材質等內部結構的結果。透過花形在生命過程的明顯轉變，不僅使我們感受到生命和時間的過程，更能體會出生命現象，並辨識出生命和形的關係。

每一種生物形都有其存在和產生的理由，生物中形的變化和機能有著密切的關係；器官因使用而發展，也因不用而退化或消失，這是生物產生變異的原因，也是適應環境的過程，正如演化論的創始人法國生物學家Chevalier de Lamarck（1744-1829）的名言：「形跟隨機能」；就表示在自然界中存在的形，是歷經長期的演化和適應而成的，並且會成為一種形的文化慣例。例如，凸形表示男性，是積極的，具有攻擊、侵略、前進、佔有的意義；而凹形是消極、退縮、容納、保護、歡迎、吸引，也暗示著女性。

2.形的製作

對於形的生命有無，可以利用有機形和幾何形來區別，前者和生物有關，而後者則和數學、幾何相關；美國雕塑及理論家Philip Rawson（1997）更以結晶（crystal）和果實（fruit）的產生方式對有機形和幾何形做比喻。結晶是受外力產生，由平面的邊連結而成，有著明顯的面和其邊界，具有可測量的表面以及有幾何、數學的明顯結構，它是一種數位方式的形。果實是生命由內而外的成長，是有機的相互作用，其體積與材質渾然一體而難以用數學或幾何來分解，它是建立在生命和人的經驗上，是一種類比方式的形。

對於幾何形或有機形，則是分別屬於無生命和有生命的形，在應用上已各自發展為兩個不同領域的系統；幾何屬於工業的產品，例如：機器、器具、建築……，而有機形則歸在主要的雕塑藝術領域中。在雕塑的領域中，幾何形和有機形二者可以互相滲透，例如，西班牙建築師Antonia Gaudi的奎爾公園門房頂飾

（圖3-12），在建築裡加入了有機形元素，就成為一種新的風格；而義大利雕塑家Cascella《鄉下的維納斯》作品（同圖2-15），雖然是人體的雕塑，但由於幾何形介入了人體，不僅使得作品的單位相當明確，我們也可以很清楚地了解雕塑的結構。此外，雕塑家更從人體、動物、魚、風景、石頭、骨頭、貝殼、礦物結晶、巨岩……等得到啟發並應用在雕塑裡，使得雕塑不只是視覺的體積和形表象，更是從無生命的材料轉換到有生命的生物體，諸如「栩栩如生」、「生動活潑」……等生命現象的形容詞，就是在形之外賦予了生命力。

圖3-12 Antonia Gaudi 巴塞隆納奎爾公園門房頂飾

　　新柏拉圖學派的創始者希臘哲學家Plotinus（204-270）強調：「藝術不是由簡單的模仿所看到的東西，而是呈現出源於自然中理想的形」（Russo, 2003, P. 139）。也就是說理想形和自然有關，印度雕塑家就是這方面的佼佼者，例如，印

度笈多王朝雕塑，工匠手冊《濕爾帕沙經》（Shilpashastra），可以發現許多動物和植物的形，加入人體雕塑裡的作品表現，分析說明如下：

> 臉——卵形、蒟醬葉形；
>
> 額頭髮線——如拉開的弓形；
>
> 眉——二眉相連，彎曲有如柔合的波紋，有如彎弓，亦有如楝樹葉者；
>
> 眼——急瞥如鵪鴿，溫柔如小鹿，神像的眼要像蓮花瓣，上眼瞼下垂；
>
> 鼻——女人的鼻子要像胡麻子花；
>
> 唇——像紅相思果；
>
> 下顎——像芒果核；
>
> 頸上橫紋——比作貝殼；
>
> 身軀——柔軟如母牛的口鼻；
>
> 男人胸膛——如雄獅的肢體；
>
> 肩部與前臂——彎曲如象鼻；
>
> 前臂——如橡樹幹；
>
> 手指——豐滿如豆莢，張開如蓮花；
>
> 腿的腓部——隆起如等待產卵的魚；
>
> 手與足——為兩瓣蓮花。（高木森，1993，p.111）

以這種方式製作的印度笈多王朝佛像雕塑（圖3-13），具有著棕櫚樹幹的雙腳，強壯如獅子一樣的身體，肩膀和雙手如同大象的鼻子，具有彈性和有力，頭是卵形的橢圓……，此佛像有著太多視覺經驗的借喻和規則可循。而在人類語文文化裡，也存在著這樣的現象，例如，櫻唇蠶眉、虎背熊腰……的形容詞，都可以成為一種風格和審美的標準。這種取材於自然界的形，是日常生活中所熟悉的，不僅對於雕塑製作的品質較容易控制，在製作方式和風格也具有決定性的影響。

雕塑形的研究和拓樸（topology）有關，拓樸是近代數學的分支，也是幾何學一門抽象的學問，主要是研究圖形彼此之間，以及圖形和所在空間相關的特性；並探討物體被彎曲、拉扯、扭轉、擠壓、延展時，可能產生的現象與結果，諸如：黏土、軟臘、麵團、紙黏土等可塑性材料，以及泥塑、陶藝、捏麵人等塑

造技術，都可以認為它是拓樸的變形。但雕塑專注的是如何進行符號化而成為雕塑，並作為訊息的傳達；因此，在拓樸的變形之外，如何從雕塑形的凹凸、起伏變化中去發現訊息，正是雕塑造形符號所要探討的目的，以下就以形的輪廓、凹凸和表面，來作為描述和分析的方式。

圖3-13 印度笈多王朝《菩薩》 西元第五世紀
加爾各答印度美術館

(1)輪廓

當我們面對一個形，要辨識其實體的形與空間的關係，首先的描述方式就是輪廓。輪廓在繪畫裡是視覺上的最外圍，可以當成是一種輪廓「線」，並且是唯一的「一條輪廓線」，這是繪畫最主要的表現方式。對於雕塑的形，也可以用

輪廓線的概念來界定，例如，在拉坯製作時，只要具有一種圍繞著中心軸的輪廓線就可以製成一個立體的陶瓶；但如果將拉坯結果認為只是一個輪廓線而已，將會引起激烈的反對，因為拉坯的形包含了製作時的旋轉、深度、速度、韻律、質感、軟硬……等足以影響和製造視覺上的輪廓，而絕非如同繪畫一樣，是一筆帶過的產生一條輪廓線。

如果把雕塑意符的表面當成是邊界，雕塑家就在邊界內部作造形，或在邊界外架構空間，當輪廓完全顯現出來，就表示雕塑形與外界空間建立起關係。雕塑的輪廓會暗示出形的深度和延續、轉折以及另一個部分的開始，而觀賞者的移動更牽引著輪廓持續的改變，使雕塑充滿了神秘和嚮往。

雕塑的形是一種可以觸知的具體實物，其邊界是固態和封閉的，並和外界空間有著清楚的區隔。在雕塑中不可能存在如達文西繪畫暈塗法的曖昧和模糊效果，或如英國畫家Francis Bacon（1909-92）《自畫像》（圖3-14）的虛無縹緲形體，因為雕塑的形必須依靠具體材料存在，而非純粹視覺幻象的，這正是雕塑的特色也是雕塑的限制及宿命。

圖3-14　F. Bacon《自畫像》1968

羅丹對青年人的《遺囑》口述中，闡明了雕塑中線條的地位：「……你們要記住這句話：沒有線，只有體積。當你們勾描的時候，千萬不要只著眼於輪廓，而要注意形體的起伏，是起伏在支配輪廓。」（羅丹，1981，p.11）。因此，對一個雕塑家而言，雕塑形的輪廓是所有體積邊界集合而成的視覺性概念，輪廓是起伏形體的產生結果，具有形的深度視點邊緣；不僅隱含著豐富形的變化，更會根據不同的視點而持續地改變。

(2)凹凸

雕塑的形必須具有凹凸的變化才能稱為「形」，如果不凹不凸，就不具雕塑的語意，如此不但無法產生意指，也就無法達到雕塑的目的。對於繪畫而言，形的高高低低是相當費力的，必須以色彩製造出光影的明暗，來產生立體變化的幻覺；但對雕塑而言，它只是材料的延續和集合在一起的表面，就如同以材料的增減來產生形的凹凸，是相當自然而方便的。

單獨的凹形或凸形對於雕塑形並無多大的作用，而必須凹凸形兩者的交替和配合，才能產生雕塑的形；因有凹凸而能表示人體肌肉的結構組織、力量的使用、姿態的變化，或衣服上的衣褶。凹形或凸形就像是音樂中的強弱、休止、上升、下降、快慢所製造出的律動，能使人感受到速度、力道、強度、張力並讓人有抑揚起伏的情緒反應。

凸形是封閉個體的空間，它和體積內部的空間有關；對觀者而言，凸形是明確和獨立自主，宣示自身的存在，需由外往內看，它可以雙手環抱或環繞，並且一目了然它的形體範圍，但凸形卻也限制了觀賞者的關係，不僅保有距離，在空間和心理上也有著清楚的隔開。

對於雕塑的凸形而言，不管它是緩慢鼓起或急遽的膨脹起來，都是由內部方向推向外的，暗示著形體內力的作用，並且集中在一個點的位置，呈現出一種飽滿和完整的印象。人體的額頭、鼻尖、下巴，或花蕾都是很明顯的例子，這樣的凸形成為形體構成的元素和方法。

一般而言，我們對於「凸形」的注意常甚於「凹形」，甚至忽視凹形的存在，例如，《威廉朵夫的維納斯》，它可以感知的結構是：頭、身體、兩個乳房、腹部、大腿、膝蓋……等凸形，而凹下的如頸、雙股之間、腋下則常被忽略。事實上，凹形本身無法獨立存在，它是凸形所附帶的結果，凹處就是兩個以

上凸形之間的交接、過渡或空際，例如，葫蘆形陶器凹陷的腰部，它是兩個凸形的交會形成。

　　Arnheim（1985）認為所有的知覺都是動力的，形可以看成是力量的結構。我們從人體肌肉的作用中就可以發現，身體因外力或本身力量形狀的改變，力量和壓力就影響形的表面組織，這種經驗使我們對雕塑的凸出向外擴張，周圍的空間向凹陷的推擠更有感覺。所以具有凹凸的造形，表示的正是充滿內外相互抗衡的活力，而非靜止和死寂的狀態。

　　凹形的產生，在消極面是因外力所引起，例如：樹幹的腐朽形成中空，土地被沖刷而成峽谷，汽車車體被撞擊而凹陷……等。在人體中凹形是畸形、營養不良的，而健康的人則是以凸形的雙曲面為主，精力充沛富活力，兩者具有強烈的對比。例如，雲岡第十八窟東壁上的苦行僧頭部（圖3-15），以不動的骨架為基準，眼窩挖深，兩頰凹陷，它所強調的凹形是消極和萎縮的表現；而印度《Didarganj藥叉》雕像（圖3-16），強調凸形的豐滿乳房和下腹，它是飽滿、力量，蘊含著印度人崇拜生殖的觀念。

圖3-15　雲岡第十八窟東壁上的苦行僧頭部

圖3-16 《Didarganj藥叉》 西元前二世紀 Patna考古博物館

　　基本上，凹形是負的體積，是可以進入的未封閉空間，也是被開挖或被包圍的結果，它提供和外界的關係可能，產生一種歡迎、保護和安全的感覺，例如，樹枝之間可以吸引鳥類前來，不僅提供了棲息的空間，也創造出一個生態小世界；而山洞、樹下則可以給人避雨、遮陽。凹形和外部空間有關，通常是不完整和開放的，它容許空間對量塊的入侵；如果凹形再延伸則會成為封閉，例如，室內空間，從內往外看的結果，是無法一眼看盡的，所以凹形具有開放和封閉的可能，很多的建築就擁有「實」和「虛」的面貌，由外面來看是固體體積的構成，而由內部看則是封閉空間的構成，這樣的情況也存在於雕塑裡，因為凹凸的混合變化，能使雕塑的形和空間變化更為豐富。

(3)表面

表面的產生和人類的幾何水準有關，卡笛兒座標是最基本的；建築師們使用直尺、三角板和圓規的工具來設計，此時造形是屬於幾何形的建築物，而難以解釋或敘述的就歸於藝術。雕塑的表面是屬於雙曲表面（double-curved surfaces），它是由兩種曲線的不同方向移動所產生，涵蓋所有方向的彎曲，而無法以直線來畫出，對人體雕塑表面的控制而言，直尺、圓規在此幾乎無用武之地。

對於雕塑意符的感知而言，雕塑形的雙曲表面在自然界中是一種生物形的特徵，它具有塊狀或粗重的性質，能夠擁有體積並在固態物體的平面或曲面上無間斷地移動著，透過表面的感受，並能製造出凹凸的感覺。例如，面對一顆西瓜，眼睛就在表面上移動，鑑定著表面的突起和形來判斷整個體積，同時在看不見的那一面亦繼續推斷，可以感覺到物體在手中的重量，它是以視覺和觸覺的感知一起作用，藉以確定形體的範圍和品質。

雕塑形的表面是由內部量塊的結構來確定和產生的，具有不規則且富變化的特質，表面之間的轉折對於雕塑形是一個重要的單位區別方式，它可以區隔表面，並呈現出雕塑形的凹下或凸起，例如，阿富汗的《佛頭》（圖3-17），在眉骨、眼瞼、嘴唇有著如山脊的銳利陵線，面與面之間是清楚和獨立的，面的轉折製造出清楚的光影效果；而Daumier的頭像雕塑《Harlé Pére》（同圖2-14），其豐富表面則是細膩、複雜曖昧的形，其形的單位不清楚也沒有表面邊界，表現出鎖碎神秘的不確定感性。

圖3-17 阿富汗 《佛頭》

因此，在三次元空間中，有形的變化才能稱為是雕塑，雕塑的形可說是雕塑符號的基礎；幾乎所有的雕塑家都將形的追求視為是最重要的工作，而雕塑的主要訊息更是透過形來傳達的。

（三）色彩

在繪畫裡色彩是主角，色彩的使用是屬於畫家的，晨曦、晦暗的夜晚、矇矓的雲霧、華麗的宮廷等視覺上的色彩現象，都可以無限地發揮和表現。對雕塑而言，色彩則是一種強迫性的介入，不管選用了那種材料，其材質本身就已擁有一定的色彩。雕塑會因色彩而產生意指，所以雕塑家除了形的製造之外，對於色彩的意陳作用與符號的製作必須有所了解，才有助於雕塑訊息的傳達。

1.色彩的意陳作用

在生活的環境中，色彩是一種現象，不僅讓我們認識和瞭解世界的各種情況，色彩的變化更能傳遞出東西的品質、生長狀況、生命現象、新與舊……等訊息，並累積成一種經驗符碼；例如，以紅潤或蒼白的臉頰作為健康與否的判斷，臉上的紅暈可能是害羞的表現，全紅可能是酒醉了，蒼白的臉色則顯示出病態的訊息；綠色的香蕉，表示很新鮮但不好吃，而黃色則是成熟且香甜，當有大塊褐斑時則是因久放果肉爛掉了。

在雕塑的領域中，雕塑所使用的材料也都具有色彩，例如：大理石、青斗石、觀音石、漢白玉……等石頭，或黑檀木、紅豆杉、黃梨木……等木材，都以獨特的斑點、紋路、色澤……等呈現出不同的變化，這是一種材質本身的「本色」，它具有色彩的意指，也可以代表材料來表示其意義，更影響和參與雕塑形的傳達效果。

對於雕塑而言，色彩不僅可以改變、加強、修正雕塑的效果，雕塑更可依色彩來判斷材料品質及身價，例如，純白和帶有灰黑紋理的大理石，表示品質的高低和質地的純度；保留原色的紅豆杉或胡桃木雕塑，顯示出材質的高貴。而有些材質因表面容易被損毀或材質的平凡，通常會以著色方式來作材質上的修正，例如，敦煌莫高窟的泥塑、商業化的塑膠公仔、玩具……等，雖然色彩的使用掩蓋了材質本色，但也創造出另一種色彩的意指和風格慣例。

2.色彩與符號的製作

在人類歷史文化環境中，人們在某些儀式、戰爭或特定場合中，往往習慣在身體、臉部加上色彩，藉以表示另一種象徵意義。對於雕塑來說，色彩具有規約的象徵，例如，聖母瑪麗亞的藍色斗篷，它無關雕塑的形，但卻是大家所認定的神聖象徵；在埃及雕塑，棕色表示男人的身體，而女人則是黃色的。此外，人們會利用色彩來表示不同材質並加強其肖像性，例如，以肉色表示肌肉，黑色表示頭髮，白色表示指甲……等，或以色彩製造出視覺效果，來加強雕塑形體的凹凸、光影、材質和肌理。在埃及、希臘雕塑以及中國雲岡石窟、敦煌彩塑的著色，都使得雕塑在形體之外，更添加了燦爛和亮麗；中世紀的羅馬式、哥德式時代、文藝復興，色彩更是雕刻重要的要素，例如，Lucca Della Robbia的上釉陶瓷雕刻《有旱金蓮的聖母》（圖3-18），背景的藍色構成象徵性天空的深度，並以幾個基本色裝飾框上的花朵和水果，而皮膚部分則施以白釉，產生不同層次的光影效果。

彩繪雕塑是刻意加上色彩的雕塑，這是雕塑和繪畫的一種結合；中國的彩塑往往利用與彩畫的融合來表現，就如同民間對於塑像的俗語：「三分坯子七分畫」，「塑其容，繪其質」。雕塑與彩繪結合的結果，使得雕塑不僅具有立體感，也有著如繪畫般的筆墨情趣和色彩美感，例如，吳道子、楊惠子和郭熙等人，都具有著「運泥如用墨」的匠心。而西方最盛行彩繪雕塑的地方是西班牙，這種專業被稱為Policromía，例如，《聖洗者約翰》（圖3-19），在聖者雕塑表面著肉色（Encarnado），就是以油彩直接在身體露出部位上色，表現出皮膚的光澤；而織錦緞（Estofado）則是在衣服上的複雜彩繪技巧，織錦緞通常不是直接上色，而是在雕塑表面先貼上金箔並磨亮之後塗上蛋彩，再以刮劃的方式來顯露出有著黃金色底層的亮麗和細緻花紋和圖案，表現出一種華麗的裝飾效果。此外，年代久遠的彩繪雕塑，往往由於色彩的剝落，而回復到原始材料的色彩，例如，希臘的雕像，原來的色彩不見了，而呈現的只是大理石的色澤，但人們依然承認它是完整的雕塑，所以色彩使用或保留，各有其獨立的意指作用，對雕塑而言是一種表現上的策略和選擇。

雕塑彩繪，雖然可以增加許多東西，但也會抹煞了許多東西，當色彩過度的使用或全然的色彩表現，會迷惑對於雕塑形的感知；例如，台灣民俗藝術八家

圖3-18 Lucca Della Robbia 《有旱金蓮的聖母》 1475 裴冷翠 Bargello 美術館

圖3-19 Jaun de Juni, Juan Tomas Celma 《聖洗者約翰》
1551-60 西班牙 Burgos 國家雕塑博物館

將，或中國京劇的臉譜，其色彩的效果掩蓋了臉，讓我們無法辨識出演員原本的臉形。所以色彩的使用需謹慎小心，彩繪使用得恰當可以為雕塑加分，處理不好則足以毀壞整個雕塑。而如何在形體和色彩之間取得平衡，可以參考西班牙女雕塑家亦是畫家 Carman Jimenéz 的赤陶上彩《Isabel López Hernández 肖像》（圖3-20），在赤陶上施以淡淡的蛋彩，不僅加強了立體的造形效果，讓質地具有更豐富的變化，也使形與色彩得以和諧的融合，產生類似女人美容化妝的效果。

可見，在雕塑的領域中，色彩是無法單獨存在的，它必須依附在雕塑的形體上，其色彩的表現雖然受制於雕塑的意指，但它可以佔據雕塑形的所有表面，可能使用繪畫符碼來增加或修正雕塑的意陳作用，因而也成為雕塑造形符號的重要元素。

圖3-20 Carman Jimenéz 的赤陶上彩《Isabel López Hernández肖像》1994

（四）肌理

肌理是材料本質的呈現，它是透過表面材質的觸覺，以及光影、色彩變化的一種視覺感知結果；雕塑裡的每一種意符材料，例如，沙岩、大理石、花崗岩、木材、象牙……各有其特殊的肌理和色澤，溫度和質感，如此才能顯出材質的種類和品質。

1.肌理的意陳作用

肌理是一種觸覺的感知方式，任何一種可以觸覺感知的材料，都具有其表面的肌理，但我們卻習以為常地以視覺來感知肌理，這是一種方便和經驗中所建立起的能力，因每一種肌理都會對光產生不同的反應，平滑容易反光，整齊的粗糙面則呈現平光的柔和，會製造出視覺上的不同效果，使我們能夠迅速地利用視覺來感知。

在雕塑中，每種材料都有著材質表面，會因材質和製作的方式來產生各種肌理，例如，粘土塑造時以手來撫平、撕開，或石刻時使用鑿子、平口鑿，都會留下容易辨認的肌理。利用手的塑造，不僅留下了手的工作痕跡，也暗示了觸覺的感知方式；而鑿痕代表著刮傷的感覺，是工具和材料對抗的結果，這種肌理的意陳作用，不但具有指示性符號的特質，更能夠傳遞出製作動作狀態的訊息。

2.肌理與符號的製作

雕塑製造時不同工具的使用和方式，能造就各種雕塑的風格特色，而因速度、力度、方向、大小、數量、角度、轉變……所產生的各種不同肌理，可以使人感受到能量和形的轉換，也因此產生如「手跡」的個人風格，例如，朱銘《太極》（同圖1-12）木材撕開的肌理，米開朗基羅《黃昏》（同圖3-5）的石頭鑿痕，都有著粗獷原始材料的本質和豐富的光影效果，並反應出雕塑家製作時的心靈和生理狀態。

在肌理符號的製作中，肌理的效果是可以製造或修正的，通常利用表面的處理和色彩的搭配，可以製造出整體的材質效果；而以工具的配合可以產生類似繪畫的筆觸效果，例如，石刻的齒頭槌製造出均勻和粗糙肌理，利用具有紋路的模具在泥土壓印出肌理效果；這些肌理的效果都能影響雕塑，並產生諸如：柔和／剛硬、亮光／無光、粗糙／光滑、溫暖／冰冷、豐富／單調……等修辭作用。

　　此外，肌理在某些藝術裡，可能被視為負面、尚未完成的，例如，古典主義的雕塑，在最後階段必須將表面打磨和拋光，去除材質肌理的表現和觸覺特色，使每種材料都具有相同的表面，這就是「零肌理」的處理，也就是放棄了肌理的造形符號。

（五）光影

　　光影對繪畫而言，是相當重要的元素，畫家能以光影來製造氣氛、空間、立體感和力量的效果，Michelangelo Merisi da Caravaggio（1573-1610）和Rembrandt van Ryn（1606-69）正是其中的佼佼者；達文西曾提出區別繪畫和雕塑的方式：「繪畫擁有自身的光，可由畫家畫出而為畫所擁有，畫已是自主；而光影對雕塑是基本的，但它不屬於雕刻本身，需要再外加。」（Edimat Libros, 1999, p.115）。可知，雕塑本身無法產生光影，它是本身形體對外在光源條件的一種反應，必須藉著形、材料、肌理以及對環境光源來產生。

　　雖然雕塑中的光影無法直接製造或確定，但因光影效果和形的變化是一致的，我們可以依各種光源環境來控制光影效果，並作為雕塑的造形符號來使用。

1. 光影的意陳作用

　　對於雕塑而言，光的品質和方向會影響形體的感知；太強的光會使形變成一片亮白，而太暗的光則成為一片烏黑，太強或太弱的光線都會讓所有的形看不清楚。而光源的方向也影響著雕塑的感知，當光線由上方照射，會呈現視覺上的穩定，而從下到上的光，表現出戲劇性和不安定；當從左或從右的側面水平照射，透過光影的純粹對比，在兩個對立中會產生清楚的界線；漫射的光，在粗糙表面會產生不規則的反射，而在色階上則是柔和與甜美的；由正面和靠近照射的光線會使雕塑失去塑形就像被光線打掉一樣；來自正後方強烈的光，會使形體變成黑暗並只剩下一個外輪廓的黑影。

　　在生活環境中，明亮與黑暗，亮光與陰影，代表著不同的意義；對雕塑而言，光亮部分是清楚具體和接近，而光亮的整體效果也呈現出力量、生命，相反的陰影則是深邃和神秘，因此，光影在雕塑的明暗變化上具有著不同的意指。Bernini就以光影效果的觀念來處理雕塑，例如，《聖德蕾莎的神魂超拔》（圖3-21），衣褶形體的高低變化是難以捉摸，取而代之的是豐富的光影效果；印象主

圖3-21 Bernini《聖德蕾莎的神魂超拔》局部

圖3-22 Medardo Rosso 《病孩》1893 愛知縣美術館

義的Medardo Rosso（1858-1928），其雕塑《病孩》（圖3-22）在雕塑表面淋上蠟而使得輪廓更鬆散，模糊的形就如同在煙霧迷漫中而看不清楚，震盪著空氣就像被一種神秘氣氛所包圍，雕塑因而有著光影的閃爍並和環境結合散發出生命的律動，光影對這個雕塑而言，是製作意指作用的重要角色。

光影對於物體所產生的效果，可以利用本影（ombre proprie）和帶影（ombre portate）（圖3-23）兩種光影來分析：

(1)本影

在物體本身的影子稱為本影，它是光線在凹形和凸形上所產生的明亮及陰影；通常因接受量的不同會產生不同程度的陰影，這種本影的效果是對雕塑凹凸形感知的重要因素。

(2)帶影

在物體本身之外的稱為帶影，它是物體的影子投射到本身或別的東西上面，使物體更具體明確，並創造出環繞周圍空間。對於雕塑而言，帶影是由光源和

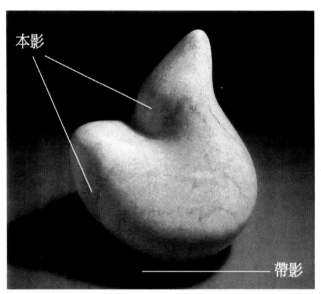

圖3-23　Arp《Larme de Galaxie》的本影與帶影圖示

雕塑意符的關係來決定，它可以確定雕塑在空間裡的位置，而其影子的品質通常是均勻和平面的。

在素描裡可以利用明暗的光影來表現形的凹凸和體積，光影不足或過度都會影響形的表現和變化，甚至破壞形的輪廓；而雕塑則相反，它是以各種不同的形來產生視覺上的光影變化，並得到如素描中的明暗效果，因此，在雕塑中的形和光影兩者之間存在著互為因果的密切關係。

在視覺上，光影和觸覺的形體變化是一致的，形體表面的凹凸圓滑，可以藉著光線製造出柔和漸層的光影效果，而這種光影變化能使我們對雕塑的感知產生形的感覺，例如，唐《彩繪陶塑女俑》（圖3-24），配合著圓滑的形體而顯現光影的變化是柔和協調的。如果形的變化是急遽的，則會產生明暗的強烈對比，而這

圖3-24　《彩繪陶塑女俑》唐 陝西省博物館　　　　圖3-25　《夏威夷戰神Ku》19世紀初　倫敦
　　　　　　　　　　　　　　　　　　　　　　　　　　　　　Mankind美術館

種截然明暗的分野，可以讓我們感知到形尖銳、剛硬的轉折，例如，《夏威夷戰
神Ku》木雕（圖3-25），只有亮與暗的截斷光影，而少有柔和的漸變陰影。

　　在雕塑的領域中，光影是獨立和自主的造形符號，可以在圓渾的表面滑過，
表現出安寧和寂靜的感覺，也可以在轉折的平面以及凹和凸形之間，產生強烈的
動感和韻律。可知，光影是視覺感知的基礎，將光影視為造形符號的一部分，有
助於雕塑形的詮釋和展現。

　2.光影與符號的製作

　　基本上，雕塑材料本身色彩及肌理的配合，都能反應出特有的光影變化，
例如，白色石膏像，能使光影在表面產生柔合的效果，以及豐富的光影反應，所

以對於素描的訓練，常以這種材料的雕像來練習對光影的感知及表現；而黑木、黑大理石雕塑就很難去考慮光影的因素，因為再好的光源條件都很難看出光影效果。對於雕塑材料的肌理來說，也會影響光影的反應，過度光滑的肌理對光影只有極亮和極暗的表現，例如，打磨光亮的白大理石，就不具有灰色的中間調子；而黑色大理石本無光影反應，但磨亮時則具有如鏡子般的反光效果。

本影是雕塑製作的重點，它對雕塑造形效果具有加分作用，能夠在雕塑形的表現之外，產生光影的氣氛和效果；當雕塑中的光影變化成為明暗的強烈對比時，就只有黑與白而不具灰色調子，此時就能表現出雕塑形的強烈轉折。而在具有理想光源的條件下，光與影在明與暗兩端之間連結作出調子的漸階，就能配合雕塑形製造出不同程度的灰，讓雕塑的形能夠表現出柔和、滑順等效果。

在古代的雕塑製作過程中，往往未考慮將來放置的環境和照明的效果，如此光影效果的使用是中性的，例如，雕塑的工作室裡，通常在上方點火把或開高窗，使光線從斜上方照射下來，以免干擾雕塑的形。而現代藝術展覽館的燈光控制，就如同是對雕塑的另一個創作，不僅可以改變雕塑的視覺效果，賦予不同的感覺和生命，其光影的效果更可以讓雕塑的形更為精彩生動。Bernini對室內的光

圖3-26 Filae的Isis 神殿牆上浮雕 西元前一至二世紀

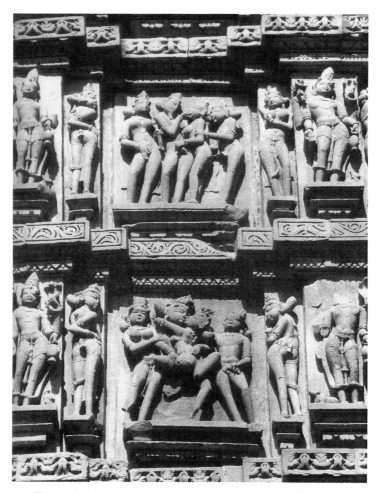

圖3-27 印度 Khajuraho 的 Mahadeva 寺廟外雕刻 西元十世紀

線非常考究,其作品《聖德蕾莎的神魂超拔》(同圖2-2)和光源之間的位置是刻意安排的,側面窗戶提供了側上方的投射,有如專業的舞台燈光,使雕塑的形得到最佳光影效果。可知,光線的控制可以改變雕塑色彩、質感、輕重、溫度的視覺品質,光影也成為雕塑表現的要角之一。

在生活環境裡,不同時間、光源的條件下,對於雕塑表現的方式及所傳達的意義也會有所差異。例如,古埃及神殿外牆的浮雕(圖3-26),在戶外陽光的強烈光線下,一般淺浮雕的細緻形體變化很難被觀賞,就必須以沉雕來表現,利用輪廓線的強烈陰影來強調形體變化;而在印度寺廟外的雕塑(圖3-27),則放棄了光影細膩表現而採用飽滿單純的形體;在羅馬式陰暗、光線不足的教堂裡,

其雕塑必須具有結實的圓滿體積、封閉形體和清楚輪廓才能被看到;而對於距離
過遠而無法感受到光影變化的雕塑,例如,西班牙廣告雕塑《Osborne的牡牛》
(圖3-28),以剪影式的作法而不具塑形變化,直接表現出逆光下輪廓被突顯的
效果。可知,光影條件決定雕塑的感知結果,雕塑的製作必須配合實際的傳達情
況,強調可以被感知或放棄無法被感知的部分,如此雕塑才能發揮光影效果。

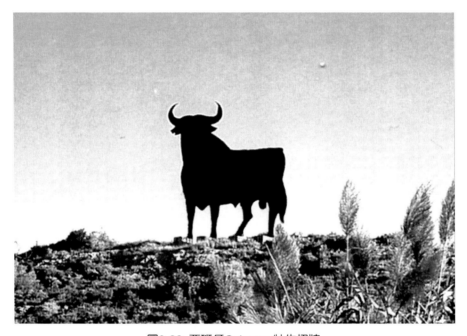

圖3-28 西班牙Osborne 牡牛招牌

此外,光影的使用也會影響雕塑的形,當需要營造出具有戲劇性、心理性
或神秘氣氛的雕塑,可採用低調光及逆光的光影手法,藉以表現出雕塑的視覺主
題,例如,寺廟或教堂裡的光線,就不能如劇場舞台聚焦式般的明亮,它必須以
一種具有神秘氣氛的晦暗光影,使神像處在一種非現實人間的世界。而在光源模
糊不清的條件下,會使雕塑形體曖昧不清,讓人更有想像的空間,例如,三國演
義第四十六回,《用奇謀孔明借箭,獻密計黃蓋受刑》中描述孔明借箭:「是夜
大霧漫天,長江之中,霧氣更甚,對面不相見。」在這種昏暗的情境下,草人會
被想像為真人,而能夠達成「借箭」之目的。

可見，環境的光源條件不但能產生一種視覺氣氛，也會影響雕塑中的光影表現，對於主題與營造的氣氛、光影類型的運用，以及光線對雕塑的影響和表現，都是雕塑家不可忽略的問題。因此，雕塑之所以被稱為「視覺藝術」，正是因為人們透過視覺感知的方式來閱讀雕塑，而這種方式就必須藉由光影的變化才能感知雕塑現。

（六）空間

雕塑藝術是存在於空間中的，空間使我們能夠延伸進入、容納擁抱和圍繞觸摸，如果不具空間就無從感知雕塑的形。對雕塑而言，它是以形本身的參與，並利用體積和量塊來佔有和創造出空間，而繪畫則是利用各種方法及技術來製造空間的效果，並以視覺感知來想像畫中的空間；我們可以說空間對二次元的繪畫是幻覺的，而在雕塑裡空間則是不可或缺的要素。

1.空間的意陳作用

在自然和人為的世界裡，存在著各種不同的空間種類，空間不僅引導我們的思考，並能產生靠近或遠離、進或出、吸引或排斥、敬畏或輕視……等各種反應和動作，例如，開放的公園讓人心胸開闊和平靜，封閉的牢房令人壓抑、不自由。當人們面對不同的空間會有不同的反應和感受，這是因為我們將累積的空間感覺經驗，利用在空間相關領域的驗證。因此，空間的使用也成為一種傳達感覺的符號，不同的空間就會傳達不同的感覺，例如，擁抱姿態的雙手張開，是以敞開的空間來歡迎；懊悔萬分的緊抱著頭，則是將空間封閉並和外界作隔絕。

基本上，視覺是感知空間最方便的方式，我們常以視覺來認識空間並作判斷；但當要對空間作更深入的感知時，觸覺感知才是最真實的測量方式，例如，試坐汽車時，往往利用手摸摸，伸伸腿或透過身體做為基準的尺度來測試，才能真正了解空間。

在現實中空間可以被感知，但卻難以具體的描述，在科學的領域中，空間也只是一種邏輯形式。對於建築而言，建築的內容可以被認為是一座巨大的空心雕塑，其理念是由空間出發，人可以進入其中感覺它的效果，並以川堂、走廊、門、中庭、室內等名稱來作定義，但描述時總是以建築外部的圖片或小模型來呈現，並由實體的外形來表示虛無的空間；雕塑亦同，我們可以描述雕塑形的豐富

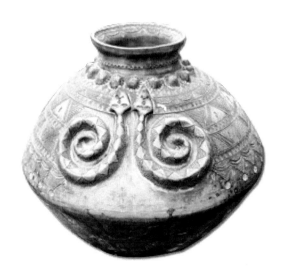

圖3-29　排灣族陶壺

變化，它是如何組成，如何變化，整體感覺如何⋯⋯等，但面對一個雕塑裡的空間，卻很難以描述，最後可能只以大略形狀的洞、凹孔、空隙來說明。

在一般的印象裡，空間常不被當成感知對象，我們可能會關心一個漂亮的瓷碗或玻璃杯，雖然空間才是這些容器的主角，但從不對其中所擁有的空間作描述。容器是個洞形的藝術，可以容納或定義為「空間的體積」，它可以容許某些東西的存在，被使用者和製造者所關心的，不是它能「佔有」什麼，而是能夠「裝」些什麼。在台灣原住民排灣族的陶壺（圖3-29），傳說中它是盛裝產生始祖的卵，陶壺的空間像是孕生人類的母親子宮，充滿生命源泉的氣息，這種非物質的空，是精神世界的根源，如果陶壺是實心的，我們反而很難接受的，因它沒有可以容納東西的「空」。而在中國庭園中的月門，圓形的空間是充實飽滿，並產生吸引動向，其感受遠比實體的牆來得重要。這種空間和實際形體的對照也是一種美感，就如同陶器不只是一種形體的美感，更可感覺由內部空間中產生的一股「氣」來對形的支撐和控制。可見，空間雖然不是實體的形，但它卻是一種空虛的形，而形和空間產生的張力是可以感受到的。

2.空間與符號的製作

在雕塑的發展上，雕塑大多是實形而非空間的，主要在於量塊或固體形的結構關係，體積之間的空間只是量塊間的空隙。例如，埃及、希臘的雕塑是純粹的

外部體積，沒有「空間」而只有「位置」的觀念，這種觀念也存在非洲、前哥倫布藝術、印度……文藝復興的雕塑表現。

在傳統雕塑中，形是強勢突顯的，空間反而謙卑地隱藏其中，我們往往被凹凸形體變化所產生的力量、動態、量感、光影、韻律……等所吸引，而對於虛無的空間，則很難去注意、描述和掌握。這樣的雕塑似乎把形的特質都壟斷於一身，它是封閉的，強調體積、肌理、密度和實體性；而其它的凹陷和穿洞就被認為是空隙，空間似乎是雕塑形體的剩餘或附帶。但事實上對於雕塑而言，形之所以能夠產生和存在，其實是依靠著空間，如果形是充滿而無空間，雕塑就不具有形的意義；雖然在雕塑裡，空間常被視而不見，但在形的製造過程中，空間其實是主謀者。這種論點可以從石窟雕塑的製造中得到驗證：石窟雕塑製造的過程必須先挖空，它是由上往下，由外往內的順序來進行，先產生石室、壁龕的空間，然後是雕塑形；從製造過程可以發現，雕塑的形不是以材料被「構造」出，而是由於「挖空」或空間製造後的「剩餘」，空間在先而形在後；可見，雕塑形主要是因空間的存在才能被區別和定義。

現代雕塑從實體的追求轉向空間，讓空間成為可感知的重要元素，一旦雕像的形變成空間的邊界，雕塑中的實形就成為精簡和透明。英國雕塑家Henry Moor（1898-1986）認為空間是雕塑的重要因素，對於Moor而言，空間和實形不僅是共存，更是互相消長或是相輔相成；他認為空間是一種力度，就像是山脊和懸崖上的岩洞，具有不可思議的力量，它穿透了雕塑形而連結到另一面，使雕塑更具立體感，而這種立體感正是雕塑的根本所在（陸軍，2002）。蘇俄結構主義藝術家Naum Gabo（1890-1977）的雕塑《空間中的線構成2號》（圖3-30），以線條取代實體的表面，來界定形和空間，呈現了以空間為主的雕塑形式，形的體積在此不是重點，主要以線條和片狀的構成來取代實體的表面，雕塑家所要表現的就集中在空間，雕塑就在空間中移動、區分、連結、穿入、包覆和組織。這種空間雕塑和現代建築的發展是同步的，就如同室內外的互相滲透，使得庭園和風景滲入建築，而建築也溢滿環境；對於雕塑而言，空間已被視為雕塑的重要造形單位元素之一，並且應用在雕塑的製造。

上述這六種造形符號單位元素，能以連續體的形式來表示和作用，不但可以使雕塑造形符號單位在雕塑中產生意指，更能互相影響和融合，使雕塑造形符號的表現和使用更為靈活和豐富。

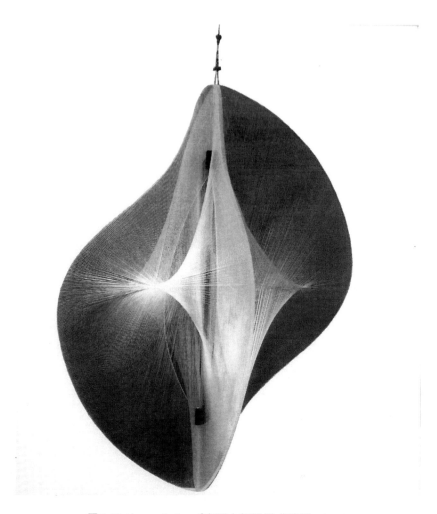

圖3-30 Naum Gabo 《空間中的線構成2號》 1949

第三節 雕塑造形符號單位的組合

以符號學的觀點來看，雕塑造形符號單位的組成，主要在於強調單位間相互關係所產生的作用；對於雕塑而言，參與造形符號的單位元素是以結合材料的形為主，而色彩、肌理、光影和空間，則是配合形並且依附其上。雕塑形是在被稱為「場」的三次元空間來組織，它需要一種系統來整合造形單位，並建立一種特別的關係才能串聯成完整的雕塑文本。也就是說，雕塑造形單位之間的組合，在於讓造形單位以「對照」方式產生各種造形符號的感覺與效果。

　　對於如何從雕塑造形符號單位來組成，可以利用單位在空間的尺度、位置、方向作對照和探討，如此不但能建立雕塑造形符號完整的符碼結構，也對於造形符號的使用提供一種策略方式。

一、雕塑的「場」

　　雕塑造形符號在空間的發展，是雕塑造形符號單位在「場」中的組合，也就是將所選擇的單位在一個確定的三次元空間中來進行。以符號的觀點，雕塑造形符號是研究人類視覺「場」之形成與視覺「整體性」的問題；正如完形心理學派（Gestalt psychology）所強調「場」的概念，認為視覺感知能把原本各自獨立的局部訊息，串聯整合成一個整體概念。以下分別就：（一）雕塑「場」的產生；（二）雕塑「場」的基準；（三）重力對雕塑的影響，來作說明和分析。

（一）雕塑「場」的產生

　　對於繪畫而言，「場」是畫框內的空間，它是繪畫的起始也是限制，所有的訊息就集中在一個固定的空間內，只要以一個視點就可以看透全部畫面；而雕塑的「場」，卻不具如繪畫的畫框來劃定範圍，也沒有清楚的邊界，它可以和外界空間交融在一起，觀賞者能以無窮盡的視點或方向來感知，不僅能前進、後退和左右自由移動，甚至可以進入雕塑其中。

　　基本上，雕塑「場」的製作，在開始階段或進行中通常是不明確的，例如，當我們塑造一尊雕像時，首先必須在雕塑台上架設骨架或心棒，這只是雕塑「場」的開端，當整個雕塑完成後，才會呈現出雕塑的「場」。在雕塑中，「場」提供各種造形符號單位，以品質、尺度來扮演自己，並且在「場」的範圍內尋求一個適當位置和身分，而所有的造形符號單位也因此建立起關係，並成為完整的雕塑文本。

（二）雕塑「場」的基準

　　繪畫的構成是以畫框為基準，我們很容易在這個空間中展開製作或閱讀，而雕塑的「場」由於沒有預定的邊界和範圍，使得四面八方、裡裡外外都可以閱讀，這樣的「場」，表面看來似乎具有極大的自由，但對製作和閱讀來說，卻會

造成無所適從和難以分析的困擾；為使我們能夠了解雕塑的視覺感知以及形的組成關係，可以利用雕塑「場」的基面，以及軸與力線的觀念，對雕塑「場」的基準做探討和說明。

1.基面

圖3-31　Bernini《大衛像》1623-24　羅馬Galleria Borghese

對於平面藝術而言，畫框或畫的邊緣所界定出來的畫面，是一種「一目了然」的場域，這種二次元的空間是明確和透明的。因此，將複雜的立體形簡化為一個或幾個類似畫面的基面，並在三次元空間的立體效果中，建立起如繪畫中畫面的概念，是一個方便和可行的辦法。

對雕塑而言，雖然可以提供無數個視點或以圍繞的方式來觀賞，但對觀眾來說，往往會迷失在雕塑的周圍而不知如何觀賞；而基面正是雕塑表現的重點，可以如平面影像的處理，將主要的資訊集中在一個畫面上，提供了主要的觀賞方向及位置。在古典雕塑中就使用了這樣的概念，其中以Hildebrand最具代表性，他（1989）指出雕塑的呈現就像是一個平面影像，能使觀眾選擇一個確定、適當的視點，並提供有用的訊息，這就是說一個基面就足以進行雕塑的感知，例如，米開朗基羅的《聖殤》（同圖2-16），聖母瑪利亞坐著，而耶穌基督橫臥在祂的雙膝上，此訊息的精華就在正面，使觀賞者可以一目了然；甚至其展示和介紹的圖片，也都是將正面視為唯一的基面，而從未有側面或背面的角度出現。

可知，雕塑「場」的基面，是由雕塑形和表面的姿態、方向以及軸的運動所產生的一種想像平面，這有如雕塑製作者的草圖運用，是一種在「面」上思考和研究的方式，而所有的單位就在一個平面上展開。

2.軸與力線

人體外在形狀的發展，必須依賴內部骨骼支幹的連結，這個內部支幹能建立起四肢及各部位間的關係，如此才能成為一個完整的生命體，並傳遞力量和展開各種動作，雕塑在各個形之間也需要這樣的結構關係。

雕塑中的體積和形都有一個或更多的軸，它是形或體積相連的中心線，由此可以確定體積的方向，並能用移動的線條來表現。軸的作用是在形的單位之間，控制著重力、組織、力量、生命的連結關係，因此也被稱為力線（Force-lines），可以表示出隱藏在所有物體中共同的潛力，是所有移動中物體的特質。力線的作用可以利用方向、長短、數量、品質的程度變化來分析，例如，Bernini的《大衛像》（圖3-31），以粗細不一的線條來表示雕塑主要的軸，其中力線的粗細和體積、方向有關，並

圖3-32 Alberto Giacometti《大人像》 1947

具有主要及次要的區別；透過這些力線的分析，能夠更清楚的了解空間配置、方向、體積、連結關係的形組成結構，並判斷均衡、動態、韻律……等感覺結果。

圖3-33　Fernando Botero　《抽煙的女人》2004

　　在各種形式的雕塑裡，有些雕塑的軸是清楚、易見的，例如，瑞士雕塑家Alberto Giacometti（1901-1966）的雕塑《大人像》（圖3-32），雕塑形的軸是具體而清楚的；而Fernando Botero的《抽煙的女人》（圖3-33），雕塑的軸則隱藏在渾圓的形體中而難以察覺，其形體幾乎成為一團，線性的連結不是那麼明顯，需要費一番功夫才能找出。

　　雕塑軸的觀念不只可以作為造形單位的組成關係，它的使用方式也成為一種慣例或風格，例如，古埃及是嚴謹的對稱軸，被稱為「正面性原則」；而希臘古典時期雕塑的S形軸，則使用了「對置」，軸的表面上雖然是各種人體姿態的不同，但本質上卻反應出當時的思想、社會制度、文化和政治觀念。

　　可知，雕塑的軸是一種感覺關係，從雕塑的外表無法看出它的存在，必須在整體感知中才能產生；它是一種形單位之間線條性的內部連貫，能將錯綜變化的雕塑形串聯起來建立關係而成為一體。

（三）重力對雕塑的影響

　　在生活環境中，重力的作用支配著一切運作的秩序，世界上所有的物體，都必須持續地和重力對抗或調整，包括：房子的建造、傢俱的擺設、植物的生長、人們的行走……等；從重力與抗力的交替作用，可以看出生命力量的存在與更

迭，例如，盛開的花朵、枯藤垂葉、頹軟老人的身材；如果世界上沒有了重力，或者將重力的方向顛倒，我們所熟悉的世界結構將造成大亂。

對於繪畫而言，它能自由地在「場」中進行各種單位的安排和配置，但對於雕塑的「場」，卻有一個很大的限制，那就是重力的問題。建築師、陶藝家、木匠以及雕塑家，不僅要在重力的限制下製作，更必須在各自的領域中，發展出一套系統來克服重力的問題，例如，哥德式建築，因石材的關係而發展出尖肋拱頂、花窗玻璃、飛扶壁的使用系統。

對雕塑而言，幾乎所有的雕塑材料都具有重量，並必須擁有一種結構來配合，重力關係的處理，會隨著材料技術、風格、時代的改變而受到影響，例如，古埃及的雕塑是強調重力的，其體積由於受到地心引力的關係，必須緊緊依附在地面，就如同金字塔或坐像一樣；而在巴洛克時期的雕像則是從重力中解放出來，使雕塑的形能夠在空間中儘量往上發展。

因此，雕塑是材料在三次元空間裡的發展，其單位之間關係的分佈，嚴格地受到重力、結構、材質的影響，也因而限制了雕塑的發展，這可以說雕塑必須和重力作妥協及調整，也是雕塑的宿命。

二、雕塑造形單位的組合

對於雕塑造形符號而言，如果以造形單位的使用及產生過程來排序，材料就是最優先的選擇，但這只是選擇的動作和結果，要使材料成為雕塑的意符，就必須有形的製造；形可以說是雕塑的主體，一個單獨的形就能稱為雕塑，而雕塑造形單位的組成，主要就是形在空間的組織和表現。雕塑形在空間的發展，正是雕塑造形符號單位在「場」中的組合，二者互動的結果就是雕塑意符的表現。對於雕塑的意指而言，透過尺度、位置、方向三個參數的分析和探討，可以發現雕塑形與「場」的關係。

（一）尺度

尺度對於一次元來說是長短的表示，二次元是面積的寬窄、大小，而對於雕塑三次元的特質則是單位中體積、空間的大／小、長／短、厚／薄、粗／細、深／淺、寬／窄的形容，和雕塑形的「重量」感知結果。

　　尺度雖然可以利用數據來測量和比較，但在雕塑中是以感知結果為主的；在整個「場」中具有較大的分量尺度，就表示擁有支配的地位，如果尺度較小，則表示被壓抑，是弱勢和附屬的，例如，《威廉朵夫維納斯》，軀幹的臀部和乳房有較大的尺度，而手、腳、臉的則較小，觀賞者能夠清楚的分辨它們之間的地位，亦即主體就是軀幹，其它部位成為次要的。

　　雕塑形在心理上所產生的「重量」也是一種尺度，並且具有一些規則來產生，例如，單純的幾何形重於複雜不規則形，熟識的形比陌生的重，可辨識材質的鐵比羽毛重；色彩明亮重於黯淡，暖色重於寒色；富肌理的材質比平滑的重，也因而「重量」的尺度可以造形單位元素的利用來產生和控制。

（二）位置

　　位置，在雕塑中並不具有如畫框的範圍，它是在雕塑「場」中有如XYZ軸空間中，上／下、前／後、左／右和中心／邊陲所產生的對照關係。雕塑「場」中的位置對於雕塑造形符號而言，具有排斥的語意，它是在雕塑「場」中和其它位置的對立關係，例如，一個上方位置，是因雕塑「場」將之推向上方，而中心則是向中間包圍，邊陲就是被中心排擠的結果。

圖3-34 Wilhelm Lehmbruck 《跌倒的男人》1915-16

在雕塑三次元的「場」裡，位置具有以下的特質：中間位置是雕塑的根據地，張力較弱但卻是安定和穩固的區域；邊緣屬於較脆弱和不穩固，但反而較有張力；前方位置是警戒、積極和前進，而背面則是難以察覺、危險需要保護；下方是最紮實、穩定的的區域，而上方因「場」的支撐弱，成為較敏感和容易緊張的區域。因此，在雕塑中位置的關係，往往成為一種慣例使用方式，例如，上方代表高高在上、尊榮，所以英雄式的政治人物雕像，就利用台座來凸顯上方的重要性，例如，《Gattamelata的騎馬雕像》（同圖3-6）；而Wilhelm Lehmbruck的《跌倒的男人》（圖3-34），則是強調下方位置的低賤和謙卑。

（三）方向

方向和在空間裡虛擬的運動製作觀念有關，在我們日常生活當中，每種活動方式隨時都在尋找一個目標和選擇方向；同樣的，在雕塑的表現中，作品本身在三次元空間中的方向，也都會產生特定的意指。

1. 方向與重力

在雕塑裡「上／下」是最主要的方向，這主要在於物件和地心引力的關係，它的形式和方向，暗示著形體內力和地心引力的相互作用；例如，花形朝上，表示盛開時的生命，當生命結束花朵就凋萎，生命力的消失和受到地心引力影響而朝下，顯示著頹廢無生機。而雕塑和重力的關係，也能傳達出特定的意義，例如，一塊平躺的長形石頭，它是自然界裡極其自然的現象，但如果將它豎立起來，從地面垂直地伸向天空，成功地抗拒著地心

圖3-35 法國Plouarzel 《Kerloas 獨立石》

引力而站立起來，能產生人類與上天溝通的意義，就成為獨立石（menhir）（圖3-35），正如德國哲學家Martin Heidegger（1889-1976）所言，「這是對陽物神秘

圖3-36 《青銅馬俑》東漢 甘肅省博物館

圖3-37 希臘《垂死的高盧人》羅馬Capitolini美術館

力量的崇拜，是人類的第一個紀念物。」（Read, 1977, P. 6）。雕塑強調這種朝上方向，就是消除重力方向的關係，例如，東漢《青銅馬俑》（圖3-36），單點式的支撐除了承重的需要之外，以腳尖著地顯得輕盈和優雅，表示著脫離了地心引力的限制，方向和形體量感的對照之下，更顯示出戰勝重力的向上動力、速度與機動性。而希臘雕塑《垂死的高盧人》（圖3-37），是臣服於重力的雕塑表現，雕塑形無力地自然朝下，就像是生命即將結束和回歸塵土。

2.方向的指示

　　在雕塑的領域裡，方向具有範圍幅度、速度和力量的語意，可以利用手、身體、視線、箭頭、視線、身體動態來表示，它不僅可以形成向量，具有符號的指示作用，對觀眾在「場」上的注意力也具有控制的功效，例如，法國雕塑家Rude的《馬賽曲》（同圖1-13），上方長翼婦女以激憤的臉孔對著廣大人民張口呼喊，左手舉高來引起大眾的激情和對祖國的熱愛，以及迎向理想和未來，而右手執劍的方向正是充滿戰鬥力量衝向敵人。此外，雕塑中方向的組成方式，也具有著不同的意義：

圖3-38 Vera Mukania 《工人和女農夫》1937莫斯科

(1) 單向的集中，不僅可以作行動的宣示和號召，也具有政治性的意涵，例如，蘇聯雕塑家 Vera Mukania《工人和女農夫》（圖3-38），由於社會主義的英雄崇拜，號召起民族的革命意識，匯集成一個政治性的力量，它具有一致的方向。

(2) 鬆散的方向集中，例如，羅丹的《加萊義民》（圖3-39），沒有特定的方向集中，鬆散的方向表示著這些市民英雄自主性的英勇行為。

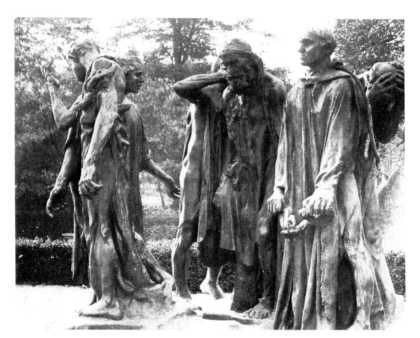

圖3-39 羅丹《加萊義民》 1884-89 倫敦Victoria Tower Gardens

圖3-40 André Derain《蹲伏的形體》1907

(3) 內聚方向，例如 André Derain（1880-1954）《蹲伏的形體》（圖3-40），身體向內集中並縮為一團，表示是畏縮和害怕，並傳送出自我防衛的訊息。

(4) 外放的方向，是接納、無畏、自信、有能力、燦爛的，例如，巴西里約熱內盧的《耶穌救世主雕像》（同圖1-14），耶穌的外放姿態是放射的。

三、單位的對照

雕塑造形單位組成的方式，是透過尺度、位置和方向三個參數的一種「對照」（contrast）；Floch認為「對照」是同層級中可相容的單位，並能指出「……和……和……」的關係（Corrain, 1999）。這表示「對照」是個相對的概念，以同性質單位之間在三次元空間的雕塑「場」中來作比較和定義，也就是指出「這個」和「那個」的關係，這種對照關係的單位可以多或少，它是單位在局部、整體，前後、左右、上下的無窮變化對應關係。

在「對照」的程度上，包含著強烈和輕微的表現；具有程度差異性強烈的「對照」，稱為對比，例如，印度雕塑《藥叉》（圖3-41），表示性特徵的乳房、臀部和身軀的大小比例是對比，可看出凸隆的球體或圓柱體單位和凹陷之間的強烈對比關係，在尺度上是大者愈大，小者愈小；在方向則以強烈的轉折而成為大轉彎的S形姿態模式，如此強烈的動態和生命力，就是以強烈「對照」的手法來表現對比的方式。而輕微的「對照」是一種類似或接近的關係，其單位之間的關係互相拉近，朝向融合而不對立，例如，《Melos的維納斯》（圖3-42），單位之間的大小尺度上比較接近，凸形和凹形的關係和諧，方向的轉折也是輕微的，產生了滑順、柔和、謙虛、團結……等意指，也因此被視為是一種優雅的美。上述兩座女人的雕塑，各自處於對比和類似的兩端，前者表現出強烈的衝突，另一個則是類似的和諧；而在兩者之間還擁有無數的程度可能，它可以指引雕塑產生更多的變化，就如同在黑和白之間的各種不同層次灰色變化一樣。

可知，雕塑造形單位之間的的組合，必須在三次元的雕塑「場」中，以本身的尺度、位置和方向找到合適的地位，並在單位之間以強烈或溫和的「對照」方式，產生各種造形符號的感覺與效果；這種單位組合可以歸納出比例、量感、均衡、動態／靜態、韻律、開放／封閉六種效果，並且視為是雕塑造形符號的符碼，以及對雕塑圖像符號的修辭方式。

圖3-41 印度《藥叉》 西元二世紀　倫敦 Victoria and Albert 美術館

圖3-42 希臘　《Melos的維納斯》　西元前二世紀 巴黎羅浮宮

結語

　　雕塑符號必須具有可以感知的意符來承載訊息，而它的物理形式提供了雕塑的另一個符號系統，亦即以意符為基礎的雕塑造形符號系統。本文透過Greimas、Floch、Thürlemann、Groupe μ和Peirce等學者的符號學論述，印證了雕塑造形符號具有獨立的符碼和本身的分節方式；而雕塑造形符號雖不是製造雕塑的動機，無法指涉現實世界的事物，但雕塑造形符號和人類生活經驗的累積，及社會文化慣例的運作有關，它能以自然符號、指示和象徵符號的方式，來進行造形符號的意符和意指之間的意陳作用，產生屬於雕塑意符專有的訊息，也因此使雕塑更為豐富而成為「藝術」。

　　此外，利用Thürlemann的論點，將造形符號分為建構的及非建構的種類，對雕塑造形符號進行單位區別和組合的分節分析，發現雕塑造形符號的基本單位是以連續體形式來呈現，並可分為材料、形、色彩、肌理、光影和空間六種造形單位元素；透過這些單位元素的互相影響和融合，可以使雕塑造形符號的表現和使用更為靈活、豐富。尤其，雕塑造形符號單位元素在形的主導之下，能夠在三次元的「場」中進行組合製造出雕塑的意符，並以造形單位之間的「對照」方式產生各種意指與效果，使雕塑造形符號擁有完整的分節系統。

雕塑符號的修辭

Groupe μ（1992）以視覺語言的觀點，認為造形符號和圖像符號的分析，主要目的在於建立視覺語言的修辭公式，這對於雕塑符號而言，表示這種分析可以找出一種技巧和規律，並有助於雕塑符號製作效果的提升。

基本上，雕塑造形符號的運作，在圖像層面當中是隱含不顯見的，但卻可以控制著雕塑製造的策略，當選擇了造形符號，就可以進行對圖像符號的修辭。對一位雕塑家來說，除了符號中的圖像意指或客體之外，還必須思考在製作的過程中，如何以材料在空間中去構造完成預想意指的最佳形式，這就是造形符號層面的一種專業技法和能力。

本章分為三節，第一節，雕塑的風格與修辭；第二節，雕塑的修辭方式；第三節，雕塑圖像與造形符號的關係。

第一節　雕塑的風格與修辭

在符號學中，風格是修辭的符碼化，它是在同類對象中做比較、對照下產生的一種特色，也可說是專屬於某個時代、地域、個人或團體的符碼。Focillon（1995）對於造形的形式有其獨特見解，他強調形式元素具有一定的檢索價值、構成風格的寶庫、語彙，以及發揮力量的工具，而這些元素的關係系統即是它的句法。Focillon的說法，可以適用於雕塑造形符號的單位及組合關係，幾乎每一個獨具風格的藝術家或流派，都擁有一套自己的辭庫（單位）及語法（組合），並從這個符號系統不斷的衍生。例如，法國雕塑家Henri Laurens（1885-1954）《秋天》（圖4-1），其系譜軸是屬於簡化的選擇，從雕塑圖像的頸、乳房、軀幹、手臂、大腿小腿及腳掌等「大件」的人體結構中省略了其它的細節，使造形成為飽

圖4-1 Henri Laurens 《秋天》1967

圖4-2 來自奈及利亞由魯巴的伊吉貝雕刻

滿的球形、角椎、梭形、橢圓形；而其毗鄰軸則是清楚分開的單位，在水平方向
的主軸有著輕微角度的曲折，先由中心往外放射之後再內聚的方向，表現出其強
烈的個人風格。

對於藝術的風格建立，瑞士藝術史家Heinrich Wölfflin（1998）以五組對立的
名詞來區分風格：線性／繪畫性，平面性／後退性，閉鎖形式／開放形式，多樣
性／統合性，絕對清晰性／相對清晰性。Wölfflin所提的每一組風格對照，就是以
造形符號的觀點來分類，可以將造形符號當成兩個極端來作為指標，兩者之間有
著各種不同程度的價值。例如，羅馬式、希臘、歌德或文藝復興的人體雕塑，每
一個時代的雕塑都有其造形符號的特色，此種獨特性就是風格的呈現；而對於近
代的雕塑而言，透過造形符號的表現也很容易區別作者的特色，並且歸納出它的
風格，這表示造形符號的使用影響著雕塑風格的建立。

在視覺語言中，造形符號的使用基礎，可以稱為基調，這在繪畫中是表示
色彩的使用策略，它是支配色彩使用的原則，也是一種修辭方式，而基調作用的
結果就成為一種風格。在雕塑中也存在著基調，它不僅具有如同繪畫的明暗和色
彩，更有著形、比例、空間、體積、韻律……等特質。例如，非洲雕塑《伊吉貝
雕刻》（圖4-2）具有比例上誇張的幾何形體，表現出粗獷、稚拙、樸素以及神秘
詭譎的風格；而義大利雕塑家Rosso的作品《病孩》（同圖3-22），使用印象派似
的表現方式，強調光影的變化，使形體變成模糊和曖昧，更顯現出一種難以觸摸
的神秘。可知當雕塑決定了一種符碼作為基調，也就決定了雕塑的風格。

第二節　雕塑的修辭方式

雕塑造形單位之間的的組合，在於讓造形單位以「對照」方式產生各種造
形符號的感覺與效果，並且可以歸納為一種技法或規律，結合雕塑圖像符號的使
用，可以有效地加強雕塑的表現。本文提出：比例、量感、均衡、動態／靜態、
韻律、開放／封閉共六種雕塑的修辭方式，這些方式可以視為雕塑造形符號的符
碼。以下透過雕塑圖像的例子，對雕塑修辭作更具體地探討和說明。

一、比例

在我們的視覺世界裡，雖然比例不太會影響對象的判別，但我們已習慣於「正常」或「順眼」等符合比例的東西，如果不符合比例，就稱之為「畸形」或「怪異」。例如，對身材的評斷，如果符合所謂的「正常」比例，會讓我們舒服和喜愛，但不符比例就是胖子、瘦皮猴、侏儒等具有歧視意味的名稱。除了視覺上的作用，比例和生命也有著相當關係，人體是由軀幹，再而頭、四肢，最後是手指、腳趾、耳朵等末端，所建立的一個生長系統，它們之間必須具有大小、長短的正常比例；勻稱身材表示健壯，瘦骨嶙峋及臃腫肥胖表示病態，更科學的則是以健康觀點制定出一套身體質量指數法（簡稱BMI），作為身高和體重的標準比例。

此外，比例也能傳達另一種特殊的訊息，例如，古代對於帝王之相的說法是：隆鼻寬額、兩耳垂肩、雙手及膝，或中國民間流傳的壽星、彌勒佛等神像，就是因具有奇特的身體部位比例而成為非常人的特徵。

（一）比例的評價

在社會文化中，比例的評價可以成為一種慣例或標準，例如，對於模特兒、明星等媒體寵兒的人體比例，大多以苗條、勻稱、修長、高挑……等來形容和讚美，由此可以看出大眾對身材比例的審美觀。比例也和社會地位象徵相關，一般以穿高根鞋來增加修長比例以表示貴婦，打赤腳、頭頂重物而較矮壯的則是村婦；衣服穿著的多少也可以和人體形成比例，例如，穿比基尼泳裝的表示性感、開放，而阿拉伯女人幾乎覆蓋住身體的長袍頭紗，則是作風保守和社會地位被壓抑的象徵。

（二）比例的基準

比例是尺度的對照結果，它的產生必先要有基準，人體形態可以利用頭、腳和大姆指作為比例的標準，並在設計和製作過程中提供一種準則，例如，一件人體雕塑，它的總高是依據頭的倍數、肩膀的寬度、肚臍的位置、手臂的總長、肘、手掌……而逐漸展開，並從中制定出規範（canone）來作為雕塑製作的依據。

對古希臘雕塑家Polyclitus來說，人
體最理想的比例是頭與全身的比例
為7：1，而對Lysippus則以更為修長
的8：1作為規範。埃及雕像使用比
例的方法，是在石塊上畫上方格子
來確定比例，將立像畫成十八個方
格，而坐像則畫成十四個方格。

此外，比例和輕盈動態、穩
重靜態有關，比例的拉長就偏向線
性，具有韻律流暢、動感，例如，
速度快的海豚、飛機、跑車所強調
的是修長的線性比例；相反的短胖
則是強調靜態和穩重。比例也能介
入時代風格，例如，史前時代的所
謂《維納斯》，乳房和臀部被誇大
而四肢被縮小的比例，正是對生
殖和養育能力的尊崇；哥德式的
雕塑，例如，舊約人物柱像（圖
4-3），其比例是修長和優雅，而羅
馬式《使徒們》雕塑（圖4-4）則是
矮胖和笨拙，表示著當時社會對人
體比例的審美標準。

圖4-3 舊約人物柱像 1145-55 巴黎Chartres主教堂

二、量感

量感，是心理對體積的判斷
以及對形本質的感受，亦即視覺、
觸覺對各種物體的規模以及分量的
感覺，它具體地反映出對大小、力
量、輕重、密度、分量……等量態

圖4-4 原Vic主教堂《使徒們》1170-80 倫敦
Victoria and Albert美術館

變化的感知；雖然這種感受不一定和物體的真實體量一致，但對雕塑來講，所要探討的正是量感的心理感受以及它所傳送出來的訊息，而不是物理體積大小的精確數據。

雕塑形本身必須具有表面起伏變化才能產生出量感，這是因起伏的表面能引導人的視覺感知，並產生深度與膨脹的感覺，這就是量感的關鍵所在。例如，一個有凹型的蘋果，雖然和一顆圓滾滾完整的形相較，是少了一些體積，但在視覺心理上卻能產生起伏變化，這種由於物體內、外力的作用，而產生視覺上力量的折衝或協調，就如同我們對一粒氣球施以壓力，它會因而下凹，並感覺到手本身的出力，以及氣球由內往外加強的抵抗力，進而強調了體積和力量的感覺。這種量感雖然是由形的內部所產生，但我們並不需要驗證它的重量或體積，它是透過視覺和觸覺經驗的結合，由體積表面形所暗示的內部力量來反映的一種量感。

雕塑可說是量感的藝術，量感愈強就愈具體、穩固、有力量，例如，一座山、佛像或古埃及時代法老王雕像；當量感愈輕或量感的削減則具有輕盈、游離、動態的特質，例如，Giacometti的雕塑具有輕盈的體態（同圖3-32）。因此，對於雕塑的製作，可以藉由表面和形的豐富來製造出量感的變化，也可以利用量感與氣勢，來彌補體積上的不足，也就是說大並非一定是大，小也非絕對是小，例如，《威廉朵夫維納斯》，儘管它只有區區11公分左右高度，但它的量感絕不會輸給46公尺高的紐約《自由女神像》，這就是因造形符號單位組成方式的不同，所產生的視覺感知效果。

在雕塑的製作過程中，量感是可以製造和改變的，其方式有下列幾種：

（一）形的使用

一般而言，雕塑中凸起和飽滿的形，比起凹陷的形更具量感，就如同人體雕塑有著渾圓的身體；並以一些微凹來製造出變幻起伏的表面，藉以顯示出內部充滿著力量正要往外溢出的蓄勢待發，而使雕塑本身充滿了量感。

（二）重量的改變

在雕塑的製造中，重量的方向和關係是可以改變的，愈低的位置表示愈平穩，例如，金字塔；而將體積的位置移到高處，愈高則愈重，例如，倒金字塔形

或將雕塑改為懸吊於空中，因此，改變重量在雕塑「場」的位置關係，會加強或削弱雕塑的量感。

（三）整體的次序

整體的次序，是在雕塑整體之間具有主從、重點與次要的「重要性」次序，例如，《威廉朵夫維納斯》，它是由軀幹為主體，再依序發展出臀部、乳房、大腿、頭……等次要的單位，因而建立了整體的次序並強調量感。

（四）視覺的改變

改變視覺對象的分量比例，製造出大者更大，小者更小，因而強調雕塑的量感，例如，唐朝《石雕菩薩頭像》（圖4-5），髮髻以對照的方式來表現，加強了

圖4-5 天龍山石窟 《石雕菩薩頭像》唐

主從關係而突顯出頭部的量感；而希臘時代 Leochares 的《Belvedere阿波羅》（圖 4-6），雕塑的頭髮和臉部比例是互相抗衡的，反而減弱了雕塑的量感表現。

圖4-6 Leochares 《Belvedere阿波羅》局部　西元前 350-325 梵諦岡博物館

（五）強調材料結構的密度

對於雕塑內部材料結構的密度，可以利用光影和肌理的強調，使形的感覺能夠滲透到所有體積的內部，例如，平滑的氣球形和具有肌理變化的石刻，前者是空虛和軟弱，而後者則是紮實和堅硬，二者的量感呈現因此具有天壤之別。

三、均衡

均衡是指在雕塑兩側的形具有相同的重量，或兩種以上不同力量互相制衡的整體效果。在現實世界中，各種活動的進行都必須具有均衡的要求以及敏銳的感應，不均衡的東西在視覺上就是毀壞，難以存在。在雕塑中為了達到均衡效果，可由兩種方式來獲得：

（一）對稱

　　對稱是靜態的均衡，具有穩重、永恆和堅固之特質；要得到均衡的結果，對稱是一種最原始的方式。在自然界裡可發現許多對稱方式的使用，例如，絕大部分動物、植物就是利用左右的對稱，建立了穩定關係；而人類也從自然界裡得到靈感，利用對稱來創造作品，例如，陶藝的瓶瓶罐罐有著極嚴格的對稱。雕塑也由於結構上的問題，往往會引導著形的對稱，例如，古埃及雕塑「正面性原則」的結果就是對稱的表現，在感知上是穩重和具有神聖及永恆的意指。

　　此外，對稱雖然可以直接得到均衡，但對稱也會抵銷具有相對方向的力量，造成過度靜止不動和不變的永恆，例如，放射狀的球狀花，因對稱而給人的感覺是不動，也看不出它是往左或往右。

（二）非對稱

　　非對稱是動態的均衡，它的作用過程是變動的，具有不均衡和均衡之間的拉扯，以及激烈、緩和程度之分別。非對稱的均衡和視覺感知及心理重量之間有著密切關係，它會因體積的尺寸、明暗、色彩、材質肌理、紮實或空虛的形式，以及距離、方向、位置、數量、動力等因素而影響，並在錯綜複雜的配合作用下來產生動態的均衡。

　　由於歷史的演變，產生一些均衡的術語並作為準則，例如，「對置」（contrapposto），它是一種相對法的均衡，是由各造形單位的交叉關係來確定，藉著交替關係來產生運動，不僅具有動力又能得到均衡，Polyclitus的《Doryphoros》（圖4-7）就是一例，是在雕

圖4-7 Polyclitus《Doryphoros》的分析

塑的基面上，將人體形的單位作不對稱分佈，而使雕塑產生一種既穩定又具動感的「均衡」。

在人體雕塑裡，均衡與不均衡之間具有很豐富和微妙的變化，雖然它受到重心軸的心理重量關係所影響，難以作精細的分析，但我們可以很直接地感覺和判斷雕塑整體的均衡與不均衡；而對稱和非對稱的均衡不但各有其特色及限制，在各時代及使用領域裡，也都能依照其傳達需求得到適得其所的發揮。

四、靜態／動態

世界上因為土地的不動、穩定的重力，讓我們擁有一個穩固的環境；也因為它的不變性和固定，我們才會去思考、計劃如何在世界上安居樂業。基本上，雕塑是以固態的材料來表現活生生的客體意指，但它的意符形式所顯示出來的卻是固定不動的影像，這正是雕塑中的矛盾特色；這種靜態、不動的特色，並不是雕塑意指主要之目的，因為雕塑都是以具有生命和運動的客體，來表現活動的生命，因此，雕塑必須具有「生命」，並能在不動的意符中表現動態的意指，這是相當重要和值得探討的課題。

（一）靜態

對於雕塑固態的形而言，它是不動的，具有慢、靜、永恆之特色，使我們得以慢慢來欣賞。在希臘神話中蛇髮女妖Medusa，她只要對人瞪視，就可以將之變成固定不動的石頭，也表示人的生命狀態停止；以雕塑的觀點來看，這種結果正是一座石頭雕像的產生，因為雕塑是屬於一種固態的影像符號，不僅在意符形式上是不動的，在文化慣例上也是如此，例如，街頭雕塑（圖4-8），是由真人偽裝成雕塑，就需要靜止不動，因為如此才符合雕塑意符的形式。

十八世紀德國藝術史學家Johann Joachim Winckelmann（1717–68）如此評論希臘雕塑所呈的靜態美感：「肉體的狀態越是靜止，越適合描繪出魂魄的真正特質：因為在所有過於偏離靜止狀態的動作上，魂魄越是不處於原來的形態，而陷入一種暴力的、受到強制的形態當中。在強烈的激情中，魂魄變得更易於識別、更加明顯，但是處於單純、靜止狀態的時候，魂魄就變成偉大與高貴。」（Winckelmann, 2003, p.126）。Winckelmann強調的正是雕塑的莊重、從容高貴以

及靜穆的靜態美感。這種永遠不動的雕塑形體，適合傳達出宗教和政治的訊息，以及階級的尊敬和崇拜，例如，埃及法老王靜止的姿態和神聖的雕像，就表現了這種穩重和永恆的感覺。

（二）動態

動態是在特定時間、空間中所做的連續變化，它具有空間位置、方向、速度、力量的本質；在現實世界裡，雲彩、風、水、地形、氣候、植物的變化，以及人類、動物生命現象的活動，都是一種動態的表現，人類所需要的就是這種動態，得以使世界萬物進行運轉、演化。雕塑在意指上同樣需要表現具有生命的動態，而如何在不動的雕塑意符中，製造出動態的生命結果，正是藝術家所必需面對的問題。

圖4-8 裴冷翠 街頭雕塑

動態的產生是由於形體在尺度、位置和方向製造出的變化，並透過視覺及觸覺的感知來產生。對於尺度、位置和方向變化的配合，會產生方向、次序的關係，而動態同時也附帶著力量和速度，演變為一種生命的動態。例如，一棵樹從根部、樹幹、樹枝到細小的枝葉，存在著由大變小的尺度秩序，以及由下往上放射的位置和方向變化，這就建立起生長的動態關係。在雕塑裡的動態也是如此，其尺度上的變化是因體積的主導，並藉由輪廓、光影的配合，以及在雕塑「場」中的上下、左右和前後的對照下產生動態，例如，《雲岡石窟第二十洞坐佛》（圖4-9），佛像雖然是穩坐如山，但由於形體單位的變化，能產生由內往外，由下往上的發展方向，而雙手、耳垂則以相反方向的呼應，藉以形成穩重和緩慢的生命動態。所以一個具有動態的雕塑，會使人感覺到一種包含力量，以及速度動態方向的存在。

圖4-9 《雲岡石窟第二十洞》坐佛 北魏 山西大同

圖4-10 Jacopo della Quercia 《Llaria del Carretto墓》 1406 義大利Lucca, San Martino教堂

在雕塑裡，對於圖像的指涉，除了石棺上「臥躺雕刻」是描寫不能動的死者之外，大都是活生生會動的客體對象，例如，Jacopo della Quercia（1374-1438）《Llaria del Carretto墓》（圖4-10）。因此，雕塑本身雖然不具運動和時間性，但是可以使用符碼在靜止的固態材料來表示運動的感覺，這就是動態的表現。而如何在固定不動的雕塑意符中表示動態，其關鍵就在於指涉動作姿態的客體，當選擇了一種姿態也就等於決定動態的程度，例如，躺著、站著、坐著、蹲、跪，都是屬於靜止的姿態；而劇烈動作的奔跑、跳躍、跌倒，或強烈使力的掙扎、戰鬥、運動競賽，都具有很清楚的動態。姿態的動與靜是可以分析的，不穩定的姿態能表現出動作，腳貼住地面表示靜止，而腳掌離開地心引力的動作就是運動，例如，Giambologna的《飛翔的Mercury使神》（同圖3-8），雕塑就像是特技表演一般，以單獨一隻腳的站立姿勢來強調運動的動態。

1.動態的時間關係

雕塑的動態表現和時間的前後具有相當關係，它是屬於Peirce所言的指示符號，也就是將雕塑客體的時間性擴張，利用因果和鄰近的方式來表示，這種動態的時間關係可以利用「之前」、「當下」和「之後」的關係來表示：

(1)之前

「之前」是表示張力的蓄勢待發，如同 Myron 的《擲鐵餅者》（同圖1-10），雖然雕塑以如同照相的方式來呈現動作中的一剎那，但這種姿態是在整過運動過程的過渡狀態，他對動作時機的選擇是在力量和動作即將展開「之前」，觀賞者依據經驗符碼就可以預測即將擲出鐵餅的動態。

(2)當下

「當下」是以當時的結果或現象來表示另一個看不見的動因，例如，雲岡石窟中的《飛天》（圖4-11），以飄動的衣帶來表示正在飛翔的動感，衣飾的飄揚是身體移動的結果，能夠指示出不存在於意符中的動作速度和方向；其中物體動態的速度可由衣服飄動的程度來表示，如果速度極快，衣褶方向會呈現水平或接近直線的角度，而緩慢的速度會使衣褶呈現接近垂真方向的曲線。這種「當下」的造形就是斜線或曲線等線條的角度與方向之間一種不均衡的結果，而在視覺上的感知，我們會以「運動」的感覺來修正這種不均衡的落差以求得均衡，因而產生動態的感覺。

圖4-11 雲岡第三四窟北壁《飛天》

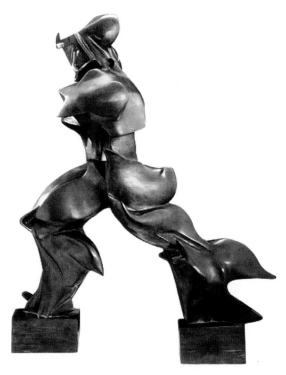

圖4-12 Umberto Boccioni 《空間中連續之形》1913

(3)之後

一般而言，移動的物體在視覺上會留下「殘影」，這就是運動「之後」的遺留，在雕塑中可以發現許多類似「殘影」的表現，例如，未來主義主將之一Umberto Boccioni（1882-1916）的《空間中連續之形》（圖4-12），利用多個連續影像的重疊來表現動作的過程，就如同運動的頻閃觀測器（stroboscope）一樣，擷取了運動過程中的代表影像。

2.動態的表現

動態的表現是屬於線條的專長，線條在二次元影像裡可以表示運動的軌跡，而在雕塑裡，線性也是表示動態的利器，不僅強調線性方向的變化，藉著寬窄、方向、長度的變化，雕塑形更可以在空間中做自由發展的動態，引導觀賞者視線的高低起伏、韻律快慢，進而產生情緒上的感應。例如，楚戈的《台中建府一百週年紀念碑》（圖4-13），雕塑形源自於書法，但二元性的線條變化轉換成三次元空間的線性形體，並在重量和運動當中取得均衡，其有如水袖舞的線性流暢動感，可以說將線條的動態發揮到極緻。

圖4-13 楚戈 《台中建府一百週年紀念碑》1989

對於雕塑裡的線性動態表現，可以利用力線來分析和表示，而其中的主要力線能進一步分為：垂直線、水平線、折線、斜線、曲線、旋轉曲線等不同方向的線性來區別。

(1)垂直線

垂直線具有著輕微的動態和熱忱，例如，紐約《自由女神像》（圖4-14）就像具有高度和伸向天空的大樹或高塔，向天空發出一股抗拒重力並往產生上升的力量，而顯得不平凡。

(2)水平線

水平線是平和、穩定的，例如，Lehmbruck 的雕塑《跌倒的男人》（圖4-15），其姿態是運動的結束，在力量上是消極的。

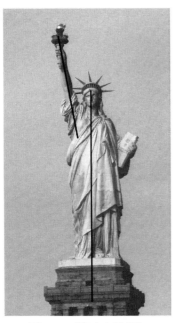

圖4-14 《自由女神像》

圖4-15 Lehmbruck的雕塑《跌倒的男人》

(3)折線

折線是由兩種力量對抗而產生的銳角或鈍角，表現出活潑有力和強烈的動態，例如，Myron的《擲鐵餅者》（圖4-16）。

圖4-16 Myron的《擲鐵餅者》

圖 4-17 羅丹《浪蕩子》

(4)斜線

斜線是介於垂直與水平方向間的一種互相拉扯，雖具有強烈的動態但卻是不穩定的，例如，羅丹的《浪蕩子》（圖4-17）。

(5)曲線

曲線是兩種力量同時交互作用而成的，具有流暢、活潑、和諧、柔和之特質，例如，印度桑奇大佛塔的塔門上《女藥叉》（圖4-18）。

(6)旋轉曲線

旋轉曲線指的是除了曲線的原有動態，並加進了三次元空間中的前後深度，藉以強化雕塑動態對觀者的衝擊，所以也是雕塑動態變化的專利。例如，Giambologna的《莎比納的搶奪》（圖4-19），因具有強烈的動態也被稱為蛇狀形體（figura serpentinata）。

除了上述利用雕塑意符本身產生雕塑動態之外，閱讀過程也是產生動態的另一種方式，例如，Niki de Saint Phalle的《蛇》（圖4-20），它的閱讀方式是在雕塑上攀爬、觸摸和搖晃，其動態是由雕塑本身和觀眾共同來產生。

圖4-18 印度桑奇大佛塔的塔門上《女藥叉》

圖4-19 Giambologna的《莎比納的搶奪》

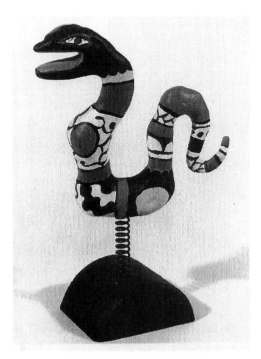

圖4-20 Niki de Saint Phalle《蛇》1981

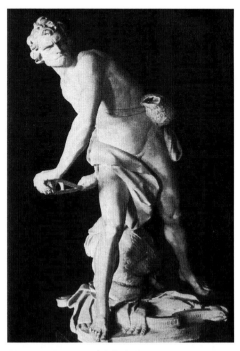

圖4-21 Bernini《大衛像》1623-24　羅馬
Galleria Borghese

雕塑中的動態表現，不僅是雕塑本身的需要，它還反應著時代的制度及思想，也成為評定藝術史風格的方式之一；例如，古埃及雕塑《Ramesses 二世》（同圖2-19），它強調了穩固、靜止、封閉，是一種對稱的「正面性原則」表現；希臘雕塑《青年像》（同圖2-20）雖然同樣是站立的姿態，但卻打破了「正面性原則」的限制，呈現出輕鬆和自然的動態；巴洛克時期的雕塑就更強調扭轉的姿態和劇烈的動作，例如，Bernini的《大衛像》（圖4-21）。可見，每個雕塑時代都能各自表現出對動態的喜好，也發展出各種獨特的動態表現方式。當雕塑家掌握了雕塑中的力線，就表示控制了動態，並且可以依各種線性的綜合使用，使雕塑的造形產生豐富的變化。

（三）靜態與動靜的平衡

基本上，雕塑本身就存在著靜態和動態，並透過形來表示，我們可以利用線性和量塊這兩個因素來進行探討。

1.線性

在自然界的現象裡，線性的感覺是較直接和明顯的，例如，爬藤類植物的伸展，蛇的蜿蜒、飛彈飛行路線、雨線……等；而大石頭、山峰、建築……都是屬於量塊和體積的。由於線性比較容易強調物體運動及方向的特性，對於線性的感知，往往會以目光跟隨線條的走向和節奏，去感受速度方向的變化；而平面、塊量、體積，則易於分散這種特性，反而偏向佔有而不動；因此，具有線性構成的形，比較容易強調動態，而量塊的體積則顯出靜態的穩定。

2.量塊

雕塑的表面雖然是靜止不動的，但其中仍隱含著動態，它是雕塑組成形體力量的結構，是形和量塊在空間中移動方向的暗示；也就是說所有雕塑的形都帶有一點動態，就像金字塔，不管它有多穩重，其力量都是由大漸小的往上集中；而傾斜的石柱，它的動態則是一觸即發。

在動態與靜態的互相作用中，如果是均衡又具有稍微的動態，並且是偏線性的，就會顯示出優美的特點，例如，《Melos的維納斯》（同圖3-43）；而較強的量塊就有著鉅力萬鈞的蓄勢，例如，鬥牛場上準備衝刺的牡牛（圖4-22），龐大的量塊配合稍微傾斜的動態和方向，就產生令人緊張的衝鋒力量。

圖4-22 準備衝刺的牡牛

在生活環境中，對感知而言，極端的動與靜是一種令人震驚或沈重的死寂，往往會造成心理上的失衡；同樣的道理，在雕塑中也需要兩者之間的平衡，也就是說動中有靜，靜中有動，就像在人類或自然界裡，必須同時擁有這兩種對立的本質，在穩定中有著動態的生命，生命中也有穩定的靜態來加以平衡。例如，《雲岡石窟第二十洞》坐佛（同圖4-9），其靜態的穩定感和動態的力量得以均衡，其中佛陀座像的穩定感是指上小下大而重心偏低，並具有水平的底座以及對稱的姿態；而動態則是三角形的兩個斜邊往上集中，頭、肩、胸、腹部往內和往外力量所製造出的凹凸變化，以及它們之間所形成的韻律，使得動感和靜態在相互拉扯或擠壓中得到均衡。

五、韻律

在自然界裡，四季的變化、海水的漲退潮、月亮的盈虧、人的心跳和呼吸都有著固定的節奏，自然界也因為這種韻律表示著生命的運行，使我們知道如何來適應自然界的變化。在語言裡，韻律源自音樂或詩，它體現運動的連續，在音樂速度術語中，有最緩板（largo），它是寬廣的空間意義，具有從容之意涵；行板（andante），符合一般走路的步調，具有著健康和生命之意義；快板（allegro），是引人高興的情緒反應。

　　在雕塑的領域中，韻律是由形體的大
小、質感、位置、方向、量感、力量、速
度、光影等元素變化所產生的，它是造形單
位間的時間和空間的關係，能透過視覺、觸
覺的感知，產生心理反應並激起動態秩序的
感覺。例如，Brancusi《無盡頭的柱》（圖
4-23），在順序和線條本質的構成中，以交替
起伏的豎起和凸隆的視覺刺激，引發觀賞者
想像出運動的感覺，而形的重覆和變化更能
表示出綿綿不絕的生命力。

　　此外，韻律也可以透過一致的、順序
的、對比的、或綜合的對照方式，使雕塑作
品產生舒緩、緊張、力量、平和、強弱……
等情緒反應。例如，《雲岡石窟第二十洞》
的佛像（同圖4-9），身體緩慢而沈重的韻
律，強調了神性的安靜和穩重，而衣飾的輕
快和反覆變化，又使雕塑擁有些微的活潑
動態；而巴洛克時期，法國雕塑家François
Girardon（1628-1715）的《阿波羅與仙女》
（圖4-24）表現眾仙女服侍阿波羅沐浴的情
景，其動作優雅活潑，不規則和自由的韻
律，散發出閒情逸緻；而《勞孔群像》（同
圖2-7）表現出偏愛動作的運動，緊湊和劇烈
的韻律，強調戲劇性的敘述方式、濃烈的感
情或力量、痛苦的濃縮，好像是無法恆久的
過渡。這三種雕塑，以不同動靜態進行著各
自的韻律，也產生了安穩、優雅和緊張的不
同情緒反應。

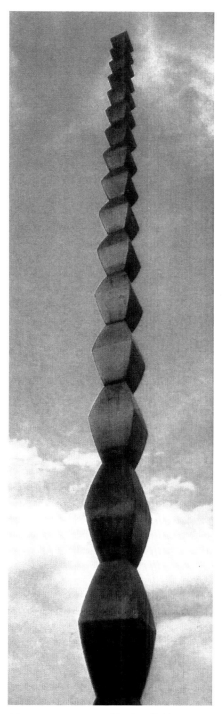

圖4-23 Brancusi 《無盡頭的柱》1937

圖4-24　François Girardon　《阿波羅與仙女》1666-73 凡爾賽宮

六、開放／封閉

　　對於雕塑所產生的空間，是一種感知的結果和判斷，它無法以明確的數據或清楚的界限來說明其範圍。對於雕塑裡的空間描述，可以透過封閉和開放這兩種對立的方式來衡量，而這兩種關係能利用自然界裡的企鵝和飛鳥動物來作說明。企鵝的身體是朝向封閉的，它的形體是內聚、中心化的，企鵝的頭、胸、腹、腿……等單位是緊密地連結成一團，因為在極地的冰冷天氣，企鵝必需將身體儘量減少和外界接觸的關係。飛鳥的形體則是開放和外爍的，並力圖擴大面積和空氣作接觸，如此可以佔有最大的空間而能夠飛翔。同樣的道理，對於生長旺盛的大樹，必須對外界爭取最大的空間、陽光和空氣；而沙漠中的仙人掌，則怕失去水份有著必要的自我防衛，對於空間就顯得孤僻、冷漠。開放的空間就如同大地，可以自由活動、探險、想像、歡迎、思考、透明、歡迎，是開朗、動力、健康、年輕，但也可能是臨時、不穩定、無法信任；而封閉的空間則是穩定、永恆、莊重、可信，但也可能是限制、凝固、拒絕、死寂的。

Focillon（1995）把雕塑所散射的空間分為「界限的空間」和「環境的空間」，這可以用來說明雕塑空間的封閉和開放特質。

（一）「界限的空間」

「界限的空間」是指空間受制於造形，因而侷限了本身擴張的可能，就像手掌壓在桌子或玻璃板上一樣，限制了突出部分和不規則的體積，並影響了立體的輪廓。「界限的空間」的感覺和觀賞者有密切的關係，其空間通常是趨向封閉的，並把觀眾阻隔在藝術陳述之外，例如，墨西哥Tula《柱像》（同圖2-11），它所放射出的空間是內斂的，雕塑和觀眾的關係是拒絕和不理睬，也因此人們才能安然地從柱像周圍自由出入。

（二）「環境的空間」

在「環境的空間」裡，其體積可以向自己未涵蓋的地方伸展，也就是從這廂外延到空間裡，像生命的諸般造形一樣散開，空間在這些作品的量體上撐開了一張確保堅實感的皮，雕像就像被罩上了一層均勻、寧靜的光，一個不跨越造形得體的曲線。「環境空間」可以建造雕塑的範圍空間，例如，Myron的《擲鐵餅者》（同圖1-10），具有伸展和扭轉動態的雕塑，控制了周圍附近的空間，觀眾會不由自主地圍繞來閱讀，並可以感受到形的壓力和空間吸引力的種種變化，而調整閱讀的方式。

「環境空間」的極致表現，是連觀眾所處的空間也被雕塑所納入，從四面觀看，就成為向四周放射能量的中心，例如，手勢的指出，指向天空，衝向前方……，都可以將觀眾捲入藝術表現的氛圍，這正是指示性符號的特性。

「界限的空間」是封閉的，而「環境的空間」則是開放的；歷史上的雕塑都可以利用封閉與開放空間來說明，例如，古埃及雕塑《Ramesses 二世》（同圖2-19）是屬於閉鎖形式，所有的形體內聚而幾乎成為一個團塊，四肢及軀幹都集合在一起缺乏可穿透的空間；Giambologna的《飛翔的Mercury使神》（同圖3-8）是屬於開放形式，所有的形體往外伸展就像是企圖擁有最大的空間；而米開朗基羅的《聖殤》（同圖2-16）屬於較閉鎖但卻又有一點開放，聖母與耶穌的關係是集中的，但擁有些微的可活動空間；古典希臘Polyclitus 的《Doryphoros》

（同圖2-21）屬於比較開放同時又有一點的封閉，雕塑形往外伸展但被牽引而有所節制。

對於雕塑來說，獨立的開放空間或封閉的空間，都不是雕塑的目的，它必須兩者共存才能製造出空間和形的對話，進而獲得封閉與開放均衡的美感。這如同Bernini的《大衛像》（同圖4-21），雕塑身體有些封閉，如此具有威嚴、可信的力量、安全的和神性的，而又保持有些開放，表示出靈活、動力、攻擊、可親近的，不僅配合雕塑的主題，其空間在封閉和開放之間更能得到最佳的平衡。

第三節　雕塑圖像與造形符號的關係

在雕塑的製作中，圖像和造形符號的關係可以是被強調或被壓抑，當強調圖像符號時，雕塑所指涉的客體居於主導地位，它就被歸為寫實、自然主義；而極度的造形符號表現，則被認為是抽象的，因為製作者的個人意志可以透過造形符號自由表現，但客體卻被抑制；而當造形和圖像同時被重視使用時，兩者在雕塑中的地位也可以作適當的調整應用，使雕塑得到合適的修辭效果。

一、造形符號在圖像符號中的價值

當一個觀賞者面對雕塑的閱讀時，其主要目的就是圖像的意指，也就是雕塑所指涉的人物、動物……等客體，但對於雕塑的製造者、鑑賞者、評論家等專業分析而言，造形符號層面的使用卻是不可或缺的。

造形符號可以利用造形單位來加以選擇，或在組成方式上作變化，形成一種概念、原則、系統或符碼；其所追求的是造形的演化，而不是客體的創新或增加。諸如歷史上的聖母和聖嬰雕像，雖然它們都重覆著相同的客體，但在形式上卻不斷的創新，包括：木頭、石塊、鑄銅等各種材料的選擇，色彩的使用，比例、動態、空間……等的變化。這樣的形式變化不僅能組成新的生命，並具有語言的有機體和自我擴充等特性，進而產生各種美感和價值。這種造形創新的價值，正符合Focillon（1995）所強調的論點，即符號雖是代表某物，而造形卻表示著自己，一旦符號有了形式的價值，就會降低符號意義的重要性而被形式所取

代。這表示造形符號在藝術中具有其價值,而雕塑符號除了圖像意指之外,還必須具有造形,才能使藝術更富創造性,並成為獨立自主的生命。

雕塑的圖像符號具有特定和個別的特色,它表示某一個特定的客體,但卻必須依靠著客體而存在,對於製作者而言是一種義務;而造形符號則是屬於製作者的意志,是自主及可變的,它對於圖像符號能夠成為一種有規可循的修辭方式,可以使雕塑更豐富和適宜地來變化。

二、圖像符號為主的雕塑

在人類文化中,以圖像符號為主的雕塑才是主流,例如:大量的肖像、紀念像、宗教雕像……等,而對這種類型的雕塑,人們只要具有視覺經驗,就能以直接和習以為常的認知方式來閱讀,並能明確的指出人物、動物的外貌、動作、形體……等訊息,但也往往過於專注豐富的圖像內容,使我們忽略或難以察覺造形符號的存在。這種以圖像符號為主的雕塑,其造形符號通常隱含其中,不易且不需察覺,我們對它的感知是建立在圖像符號上,即以客體來辨識及欣賞,而所謂的美、漂亮都是屬於客體的,製作者只是模仿或轉移客體而產生雕塑。

當雕塑的意符、意指和客體幾乎是相等的關係時,就會有符號學上的危機,因為客體控制了符號的運作而不需符碼,並且會壓抑了符號的發展,例如,《布萊德彼特家人》蠟像(同圖1-17),它的目的是栩栩如生的表現,不僅摹仿出這位明星家族的逼真神態,甚至一根根的汗毛、一絲絲的縐紋也都表現出來,而常被認為是某個真實人物。所以,當雕塑成為客體的複製,或自動的模仿客體甚至由客體來取代,雕塑符碼就無從介入,也因此就無法成為一種語言。

三、造形符號為主的雕塑

雕塑造形符號是一個獨立的符號系統,它是依附在美學、感知或心理分析的領域,並建立在邏輯、推理、系統、觀念、秩序、哲學、主義……等抽象觀念上。例如,一條線條或一個圓錐體,不僅可以獨立存在,其本身也具有著指示或象徵上的意指,不需有相對應的圖像客體,因為它們是屬於語言符號的世界而非現實世界,它可以引起某種感覺但卻難以言喻。

　　抽象藝術或抽象雕塑可以說是只有造形而不具圖像意指的符號，它雖然排除圖像符號系統，但仍然能因造形的意指而獨立存在，並在雕塑藝術中佔有另一個重要領域。例如，Jean Arp《有芽的王冠I》（圖4-25），雖然有著具體的標題，但是從視覺上卻難以得到清楚的形體印象與意符相對的客體，也找不出圖像符號的運作，更無法連結出任何發芽和王冠的關係，但仍然能傳送出形、空間、光影、肌理變化，以及造形符號的美及心靈上的感受，因而被歸為抽象或是超現實的雕塑。

圖4-25　Jean Arp《有芽的王冠I》1947

　　對於造形符號為主的雕塑而言，使用造形符號的符碼單位和組成來製造意符，其意符必須依循意指和符碼的配合來完成，而意指在使用符碼時已經預設，此預設單位因缺乏圖像的語意模式限制，所以在造形符號系統下，其製作是獨立和自主的，它取決於製作者的意向、工具材料及相關技術，這不僅需要專業的學習，更必須了解其符碼。因此，不具有客體指涉就無法稱之為雕塑圖像符

號，而不具圖像意指的雕塑造形符號，雖然很難在現實世界中找出相對應的客體，在現行文化社會裡也比較難以閱讀，但對於雕塑符號的製造卻是較為自由和豐富的。

四、造形和圖像符號交融的雕塑

在雕塑中，對於造形與圖像符號兩個層面的表現如果能一致或相互交融，其意符和意指就能產生調和及完整的關係；如此，不僅圖像符號的指涉能影響造形符號的計畫，而造形符號也能配合著圖像產生特定的效果。

一般而言，在造形符號中的形、材料、色彩往往被認知為圖像的一部分，並且能夠產生動態、生命和感情，兩者之間的關係是相輔相成的，以唐代《彩繪陶塑女俑》（同圖3-24）為例，其造形符號具有圓滑形體和輪廓曲線，以及表面產生的光影漸變，當這些造形符號和圖像符號結合時，就轉化成豐腴的身體、柔和的臉龐，以及優雅溫柔的體態；而雲岡第十八窟東壁上的苦行僧頭部雕像（同圖3-15），其造形符號的形體表面較為直平，當這些造形元素融入圖像符號之後，能產生黑白分明的光影變化，成為臉龐瘦削凹陷的蒼老男人。

可知，當造形和圖像符號在雕塑中同時被重視使用時，兩個符號系統互相配合而得到均衡並統整在雕塑中，就能夠使雕塑符號的整體意陳作用更臻完美。

五、雕塑中造形和圖像符號的消長

當圖像和造形符號在雕塑中有互相排擠的情形，兩者之間會產生互相消長的關係；當造形的退讓，可以使圖像得以伸張，而強調造形時，圖像則必須受到抑制，如此就形成所謂「半抽象」或「半具像」的雕塑，也就是說具有某些圖像意指但卻不完整，或者在造形意指中卻有圖像意指的介入。例如，希臘Cycladic藝術《大理石頭像》（同圖1-18），它的意符既非完全的圖像符號也非完全的造形符號，在可辨識的圖像符號方面，只有頭、鼻子、頸的形狀，對於圖像符號而言，欠缺眼睛、耳朵、嘴巴……等五官，也難以稱為是一個「頭像」雕塑；但由於此圖像符號的不完整，反而使造形符號更為突顯，包括：飽滿圓滑的橢圓形，柔和光影的漸層變化，原始材質的觸覺肌理，橢圓形、圓柱體和三角形結構的韻律……等造形美感得以被強烈感知。因此，造形和圖像的消長可以讓我們在整體

閱讀時，辨識出如人類頭部的圖像，但也更容易發現造形的特色，因而具有圖像與造形交替顯現的特質。

結語

本文將比例、量感、均衡、動態／靜態、韻律、開放／封閉的方式，視為雕塑造形符號的符碼，並透過雕塑實例的分析，證明雕塑中圖像與造形符號的作用，具有互相影響的關係，不僅能建立雕塑的符碼結構，並且可以成為一種有效的修辭方式。

在雕塑的製作中，圖像符號和造形符號具有互相融合或消長的關係，當強調圖像符號時，所指涉的客體居於主導地位，雕塑被歸為寫實、自然主義；而極度的造形符號表現則被認為抽象，製作者的個人意志可以透過造形符號自由表現。當雕塑造形和圖像符號同時被重視使用時，造形符號的運作成為控制雕塑製造的重要策略。如此造形符號在雕塑中不僅顯現出符號價值，並能作為符碼系統的分析和修辭方式，使雕塑符號的形式及表現更多元和豐富。

可見，雕塑圖像符號與造形符號的分析，是理論模式而非經驗對象的，它在同樣的符號中各自建立其獨立的符號層面，在分析時兩者不僅是獨立和平行的，也具有互相影響的關係。而透過雕塑圖像及造形符號的分析，不但能藉此釐清具象與抽象雕塑的關係，也使雕塑在閱讀及製作上更為明確、豐富和完整。

第五章

雕塑圖像符號的製造

　　雕塑的形式多元且複雜，從傳統雕塑材料石頭、木頭、粘土……，到今天無奇不有的各種東西，都可以成為製作雕塑意符的材料，作成人物、動物或其它圖像雕塑，加上技術的創新或科技配合，使得雕塑的意符形式更為豐富和多元。

　　Peirce（1991）主張符號的製造必須經過符號化的過程，而符號化的意符與客體具有一定的關係，也就是說雕塑圖像符號的製造是建立在客體、意符與意指的關係上。雕塑既然是圖像符號的一種，其符號的產生必須具有符號化的過程，能夠進行製意符造、客體指涉以及產生意指的作用，Eco（1975）也對於圖像符號製造模式提出完整的分類，並強調以客體為基礎的符號化方式，注重圖像符號從客體到符號製造的過程中，以及符號結構和客體關係的分析。

　　以符號學的觀點來看，雕塑是具有意符和意指關係的符號，因此，本文以Peirce的符號化論點，並運用Eco對於圖像符號製造模式的分類，將兩位學者的論述應用在雕塑裡，來驗證雕塑符號的製造是透過客體、意符、意指三個要素之間的關係來建立，將可以釐清雕塑圖像的製造問題，並整理出有條理的雕塑圖像符號系統。

　　本章分為二節，第一節，雕塑圖像符號製造的模式；第二節，雕塑圖像符號製造的實例分析。

第一節　雕塑圖像符號製造的模式

　　雕塑是圖像符號的一種，對於雕塑意符的製作，主要在於指涉客體以及產生意指的符號化過程。Eco（1975）對於圖像符號製造的模式提出分類的論點，他認為圖像符號的製作及解譯方式，可利用四個參數來分類：一、製造意符所需的物

理工作；二、原型和需求的關係；三、組成意符的連續體；四、分節方式（Eco, 1975, p. 288）（表5-1）。Eco以純粹符號學的觀點來對圖像的製造做分類，而與所謂的繪畫或雕塑技巧諸類的技術無關；它是以客體為基礎的符號化方式，注重圖像符號從客體到符號製造的過程，以及意符的物理及語言結構分析。以下應用Eco圖像符號製造的模式，利用實例對雕塑圖像符號的製造作解釋和說明：

表5-1 Eco圖像符號製造的模式

一、製造意符所需的物理工作	辨識			展示			再製			發明		
二、圖形和需求的關係（從非編碼關係到編碼化關係）	痕跡	病徵	指示	樣品	標本	擬標本	向量	風格化	組成單位	擬組成單位	程式化刺激	轉換
三、組成意符的連續	促因性的異質材料			促因性的同質材料		任意性的異質材料						
四、分節方式	含有各種屬性模式的預置的、編碼化的超符碼化的程式化單位									計畫和次符碼化的文本		

一、製造意符所需的物理工作

（一）辨識（riconoscimento）

Eco強調辨識的參與方式，是利用先前已符碼化的關係和目的，將客體的資料或事件，理解為可以製造意指資料的意符，如此客體就可以利用壓痕（impronta）、徵候（sintomo）或指示（indizio）的方式來製造意符。Eco這種辨識的層級是屬於促因性的，在科學上其意符和意指有一定的約制關係，本質上和Peirce所提的「指示」是相同的，其意陳作用無法直接從意符解譯客體的圖像意指，它必須藉由符碼化的經驗基礎來做連結。例如，飄揚鯉魚旗的意指，是從辨識而得知風的方向、強弱變化等訊息；一塊太湖石，它所傳遞的是湖水長期流動的沖刷，以及湖水在石塊上製造鏤空凹洞的作用。利用這種辨識方式對客體的解譯，主要在於了解物理及科學符碼並成為一種文化慣例，來表現其文化機制，才能成為一種符號而被了解。

因此，在社會活動中，辨識可以被視為圖像符號製造的方式，在某些領域也常以資料或事件的原因、結果而被認定，例如，刑事警察利用某些痕跡、指示作為辨識的符碼，推斷出案件發生的經過，而醫生則是由病癥去判定病況並且對症下藥。

（二）展示（ostensione）

展示在邏輯上就是提喻法（synekdoche）的使用，即以局部來表示全部，而這樣的展示必須具有不言而諭或明確的約定，才能使符號的作用明顯。

基本上，我們習慣取用某些真實的東西來作為一種記錄，或當成符號來傳達訊息；例如：玫瑰花，可以用來解釋生物學上玫瑰花的結構和特徵，也可以送給情人來表示愛意，如此在傳達的過程中，玫瑰花是一個客體，但卻又是一個能夠產生意指的意符。

在繪畫、攝影等圖像語言中，其客體和意符的關係是截然分開的，我們很難將現實的客體直接變成二次元圖像的意符，然而在雕塑中，客體和意符兩者的關係是密切直接的，雕塑圖像符號不僅可以非常接近或類似客體，在使用上也常被認為是一種客體的替代，例如，將動物身體製成標本，或以真人佯裝成一座雕像。這種方式的雕塑意符製造，可以直接利用客體來取代，而基於意符和客體具有互相代替的關係，它的閱讀也就如同真實客體的認識方式。可知，展示可作為圖像符號製作的一種，人類的活動或自然所產製的客體資料、事件，都可被視為符號，如此就可以由某人來選擇和展示，並將這個本來是屬於客體層級的東西認定為意符。

此外，由於展示的圖像符號意符和客體之間，存在著幾乎相等的關係，通常需要具有後設語言功能（metalinguistica）的符號來加強，才可以釐清意符的本質，例如：一隻獨角仙的蟲類標本，它必須有一個可以安置的框，再以文字註明獨角仙種類或學名，否則它可能只被當成是一隻「真正」的獨角仙而不被視為一個符號。

（三）再製（replica）

再製是以意符製作技巧，對客體的重新製作，其目的在於能夠重現客體；亦即再製的重點是利用和客體無關的異質材料，透過製作方式來控制、指涉客體。

再製是雕塑主要的製造方式，在歷史上可以發現大量利用石塊、青銅、赤陶、木頭……等不同材料的雕塑再製，這種以雕塑再度呈現不存在的客體方式，也可以稱為「再現」。雕塑再製的結果，具有Peirce的肖像符號之特質，即意符和意指有類似和相像關係，「再現」在雕塑的極致表現就是「蠟像」，對視覺的感知結果而言，它幾乎就是人物客體的替代。

利用再製方式製作的雕塑符號，其目的雖然是重現客體，但在文化慣例上，其意符和客體之間的促因關係是屬於觀念、視覺感知以及約定的，也就是說其意符和意指之間並非全然相等，它可能和真實客體有著很大的差別，例如，非洲雕塑《伊吉貝雕刻》（同圖4-2），雖然雕塑圖像和客體有很大的差別，但我們依然會認為它是一個再製的男人圖像符號。

由於雕塑圖像符號的再製方式，不僅脫離了和客體物理的直接關係限制，也可以由一個不相關的異質材料來製造符號，因此，在製造上不僅比較自由也具有符號的本質，因而能製造出大量的雕塑作品。

（四）發明（invenzione）

發明，是提出一個機制來處理符號的製造，這種方式就是符號製作者選擇一個新連續體（continuum）材料，並透過轉換（trasformazione）的過程，來賦予屬於意指原型（type）元素的新手法（Eco, 1975, p. 309-315）。發明的極致就是符碼的建立，對於雕塑創作而言，以粘土、石塊、木頭等連續體材料，從客體中創造出一個新的意符形式，就是屬於發明方式的一種。而所謂的轉換，是一種從客體到意符製造的過程，它會透過「感知模式」對客體加以認定，再從「語意模式」製造符號的意指，其過程如下圖（圖5-1）（Eco, 1975, p. 312-313）。

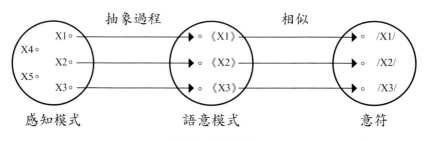

圖5-1 轉換過程

1.感知模式

對客體而言，所謂「感知模式」是某些經驗的「濃縮」（densa）表現，人類透過「感知模式」去尋找經驗中的相似性，也就是從一片混沌中賦予被感知客體的若干性質（以X表示），並且具有一定數量的特性，而這些特性並不等於客體。在轉換的過程中，從「感知模式」中就可以製造「語意模式」，此時的轉換不需符號學名詞的解釋，因之後的規則控制了抽象過程，在此過程中只需保有「感知模式」中的部分性質，也就是某些特質的選取。例如，《威廉朵夫的維納斯》的感知模式，必須擷取頭、頭髮、軀幹、乳房、雙腿和雙手的特質，以及這些特質在空間中的結構關係，才得以形成對一個成熟女人的感知。

2.語意模式

在雕塑中「語意模式」是一系列可以和意指相對應的意符單位和組織，它的性質是屬於具有空間的形態性；這些語意的意符可以作任意性的編碼，也因此「語意模式」可視為是符號製造的工具。例如，《威廉朵夫的維納斯》的「語意模式」，是可以作為雕塑意符的女人身體單位，而這些單位具有各自的意指，因而可以透過編碼來從中選取，並且組合成為一個雕塑意符。

可知，從「感知模式」到「語意模式」的轉換，是一種抽象過程，而意符的製造是一種原型（type）和型例（token）間的關係，它必須從「語意模式」來進行轉換，才能符合符號學的性質。在轉換的過程中，「感知模式」和製作者對客體的感知能力有關，感知能力愈強則所選取的客體特性則愈豐富，反之則貧乏。同樣的，感知能力也會影響「語意模式」，感知能力如果是貧乏的，當然就無法找出和「感知模式」對應的「語意模式」。

值得注意的是，上述這種轉換過程只存在於發明，而在辨識、展示、再製的圖像符號製造方式中，它並不需要完整的轉換過程，其意符大部分是因客體的物理性質來製造，例如：以壓痕的方式製作一個手印，此時不需要對客體的「感知模式」找出客體的手指長度、手掌比例、紋理……等一些特性，也不需要找出相對應的「語意模式」。

二、原型和需求（occorrenza）的關係

在轉換的過程中，從「語意模式」到意符的符號關係，就是符碼使用的方式，Eco將這種關係分為編碼化關係（*ratio facilis*）和非編碼化關係（*ratio difficilis*）；也就是原型（type）符號和型例（token）符號之間的關係（Eco, 1975, p. 247-248）。原型和型例的觀念源自於Peirce在語文中強調的論點，即用於說者或作者在表達或書寫的文本上所用字數的數量（不計原型）就是型例，而所用不同字的數量（不計型例）就是原型。

在符號的製造過程中，原型是型例的抽象圖式或法則，型例則指實際出現的具體東西和事件，對於雕塑而言，原型就是由既有符碼製造的所有可能，而型例就是完成的意符。以下針對編碼化關係和非編碼化關係做說明：

（一）編碼化關係

編碼化關係是指在符號的製造中，重複和意指原型相關連的意符原型，並依照這些規則來製造，其中原型和型例之間，是制度化的意符系統或符碼。在使用上為了使意符能夠和意符客體之間相符合，必須具有意符系統和符碼制度化的預置；這種編碼化關係的符號分節必須是清楚、具體和分段的，它由可供選擇的多種意符單位所構成，並且能夠符合意指的需求，包括：語文、圖畫文字、交通標誌、已風格化的圖像或雕塑……等；這些意符的製造和使用都具有一定數量的原型供參考和選擇，並按一定的規則來使用，也因而它的符碼是偏向嚴格、封閉、明確的。

在雕塑中，可以找出屬於編碼化關係的例子，例如：定型化的耶穌像、達摩、佛祖、關公，以及大眾文化中的木偶、卡通人物、玩具娃娃、公仔……等，都是具有固定和清楚的原型供參考及使用，並按照某種技巧、程序，按部就班的符碼來實現和製作。因此，從原型製造出型例，就成為一種有效的雕塑製作手段。

（二）非編碼化關係

在非編碼化關係的符號製造中，它沒有提供很多可用的原型來作選擇，也沒有固定的規則來限制型例的使用，這對於雕塑而言就是強調其獨創性和個別性

的；其符號的原型和型例是一致的，在原型和型例之間是一對一的關係，由於兩者的關係是由自然促因所建立的，通常會產生以下二種狀況：

1. 如果它已呈現某些份量的意指，也不使用已經規則化的意符原型，就必須在意指原型的模式上，建造一個適當的意符原型。

2. 如果要傳達某些不清楚的意指，在材料連續體的操作上，為了文本的意符原型，就必須要再製造或發佈一個新的意指原型。

這樣的雕塑就成為世界上獨一無二的符號，因為它不是由既有的原型來選取，而也不是使用一般的編碼來製造出意符，其中的關係是個人或創新的。

非編碼化關係的極端，就是符碼的發明，其中意符是在意指的定義過程中來創立符碼，也就是對意符或意指建造出一個適當的原型，並在意符和意指之間建立關係。例如，畢卡索的《浴女》（圖5-2），對製作者而言，它是根據對客體的

圖5-2 畢卡索 《浴女》 1932

感知之後，創造出原型和型例一對一的關係，從雕塑文本中找出具有頭、眼、頭髮、軀幹、乳房……等型例和原型的對照，並建立起個人和創新的符碼。

　　因此，非編碼化關係對雕塑而言，是指較具藝術性和創造性的雕塑，一個原型只有一個型例，也就是說這個雕塑是獨一無二的，但也因它的非編碼化關係性質，沒有如語文一樣具有所謂的「雕塑語彙」和「雕塑語法」，可供參考和作為雕塑意符的預置，使得在製作上不具清楚明確的分節方式，而難以成為一種普及的語言。

　　可知，雕塑圖像符號製造的符碼，就是在編碼化關係和非編碼化關係兩端之中來使用，能以清楚、固定的以及個人和創新的方式和各雕塑相呼應及配合。

三、組成意符的連續體

　　在繪畫的表現中，必須使用色彩來製造圖像符號，而雕塑則使用粘土或石塊等材料來表現。色彩和粘土材料是混沌、曖昧，無法清楚區分的單位，通常以一團、一塊、一堆……等單位來稱呼，但它卻又存在符號裡，這種材料性質被稱為連續體（continuum）。連續體的材料在符號製造中，是透過轉換找到符合意指原型的單位或形式來製造圖像符號，材料在連續體和客體二者之間具有以下的分別和特色：

（一）同質材料

　　同質材料是指材料和所指涉客體具有相同的性質，例如，以衣服材料來製造衣服的意符，以頭髮材料來製造頭髮的意符，以肌肉材料來製造肌肉的意符。

（二）促因性的異質材料

　　促因性的異質材料在使用上，由於材料受到客體的約束，在色彩、形狀上和意指具有促因關係，必須具透過形、色彩、肌理……等的配合，例如，非洲雕塑裡常使用天然材料，以樹根成為鬍鬚，貝殼作為嘴巴等，因為材料和客體之間具有相像或類似的關係。

（三）任意性的異質材料

　　任意性的異質材料，是指圖像符號由完全無關的連續體材料來製作，它的關係是透過約定並經過慣例化後的使用，例如，以玻璃、石頭、木頭……等材料來

表示人體客體肌肉的不同材質，兩者雖然不相干但在文化上透過慣例是可以被接受的。

上述三種連續體材料，在使用上具有很大的差異性：同質材料幾乎等於客體，但在符號的製造及使用限制上也最大；而任意性的異質材料在使用上，則是最為自由和方便的，但它需要符碼的慣例化以及特殊的物理技術；對於促因性的異質材料則是介於中間性質的，材料可以不同於客體，但必須和客體具有促因關係。

實際上，雕塑與客體關係的異質材料使用，在雕塑歷史上是一種主流，因為客體的材料是唯一且不可改變的，而異質材料的使用則不限定客體的種類，並且因異質材料的自身符碼，而能創造出奇特有材料的風格。例如，粘土，必須使雕塑「軟泥化」，不論是軟或硬、膨鬆或紮實的客體種類，都完全被泥土的特性所替換；而鐵材的「鋼板化」，石頭的石化，都呈現出材料征服了雕塑形而成為統整的局面。

材料的使用，對於雕塑就像是一個篩子或是濾鏡，會對客體去除和選取某些東西，另外也會加上某些屬於材料的東西。例如，李永明的陶塑《看海的日子II》（圖5-3），材料結構特性對重力作某些妥協，使得雕塑的形式較為柔軟，而黏土的可塑性以及手的動作卻豐富了形的變化；而西班牙雕塑家Julio González（1876-1942）鐵雕《La Montserrat》（圖5-4），鋼鐵的材質堅持而無法作太多的塑形，但也因其彈性和堅固的特質，使雕塑能在空間中自由伸展。可見，同樣的雕塑使用不同的材料，在風格、形式、題材上就有明顯區別，並且具有各自的符碼和表現。

四、分節方式

雕塑的文本是一體和完整的，其結構的分節（articulation）問題，在於「單位」的如何區分，以及單位之間的「連結」方式和關係的如何建立。Eco提出在圖像符號的製作中的兩類符碼化方式：（一）含有各種屬性模式預置的、編碼化的和超符碼化（Ipercodifica）的程式化單位。（二）計畫性的文本以及次符碼化（Ipocodifica）的文本（Eco, 1975, p.191）。其中的超符碼化和次符碼化，是當遭遇符碼限制時的例外的符碼化方式：

圖5-3 李永明 《看海的日子II》1996

圖5-4 Julio González《La Montserrat》 1937 阿姆斯特
丹Stedelijk 美術館

（一）超符碼化

在雕塑的製造中，所謂的超符碼化，就是在符碼規則的基礎上，提出一個新添加的規則，作為一般規則的特別使用。對於製造超符碼化的方式，可以利用「手的壓痕」來解釋，其意符和客體之間是由於形的凹凸方向及位置來建立，雖然二者在左右高低上是相反的，但由於大小的吻合，凹凸方向及位置有一致的相反關係，仍然可以成為符號並作為符碼來使用。

（二）次符碼化

在雕塑中製造所謂的次符碼化，是以文本以及次符碼化為基礎的編碼方式，當欠缺某種正確規則時，文本的部分就擔任起屬於資訊中符碼的單位，可以承載意指。例如，畢卡索的鐵雕《女人頭》（圖5-5），它的文本是可以被辨識的女人頭圖像意指，雖然從它的五官位置和大小比例關係可以作猜測，但它的組成單位是由數個鐵器零件來作為頭、頸、雙唇、鼻子、頭髮……等意指的相對意符，無法找出明確的符碼，此時的單位就是由文本的女人頭像意指來賦予和權充。可知，對雕塑圖像符號的製造，必然有Eco所提的這四種參數的介入和影響，而這樣的符號學分析方式，不但可以釐清雕塑為何以及如何被製造的解譯，對於雕塑家而言，也提供了一個具體、清楚的過程和方式，作為雕塑製造的有效參考。

圖5-5 畢卡索《女人頭》1931

第二節　雕塑圖像符號製造的實例分析

一般而言，雕塑圖像符號製造的方式相當多樣，包括：傳統的木、石雕刻，現代的鋼鐵、零件的組合，天然的石頭、漂流木的撿取或以日常生活中的傢俱、

器皿的拼湊等各種無奇不有的材料和製造方式；雖然我們很難說清楚雕塑為何如此製造，以及他們的共通原則，但以符號學的觀點，這些雕塑都具有可感知的意符，能夠指涉客體並且產生意義，所以仍可視為是一種傳達的符號。

以Peirce的符號化觀點來看，雕塑圖像符號是建立在客體、意符與意指的關係上，它的製造必須能夠以符號化的過程來分析和探討。Eco也針對一般的圖像符號提出符號製造的原型和需求的關係，包括：痕跡、病徵、指示、樣品、標本、擬標本、向量、風格化、組成單位、擬組成單位、程式化刺激、轉換等十二種符碼化關係的使用。本節利用Peirce的符號化論點以及Eco圖像符號製造模式的觀點，將兩位學者的論述應用在雕塑圖像符號製造上，並配合展示、辨識、再製、發明的物理工作方式，以實際例子對雕塑圖像符號的製造作探討和分類，將可以釐清雕塑製造的符號化問題。

一、展示

Eco所提出的展示，在於強調將客體直接呈現為符號的方式；也就是如何使客體成為意符，或如何被當成意符來使用。對於客體而言，客體可以佔有真實的空間，並直接成為意符而不需要再去創造出另一個新的意符，它的操作是屬於物理性質的工作，可以取用全部或局部來當作意符，並符合雕塑的意符本質。以下就雕塑圖像符號製造的展示方式分為：（一）完全展示；（二）標本展示；（三）局部展示；（四）意符的客體展示；（五）客體的意符展示；（六）替代客體展示，來作探討和分析。

（一）完全展示

在雕塑符號製造的過程中，完全展示的製作方式不需分節也無從分節，其重點在於符號的如何使用；因為符號是已經存在於真實客體，它完全依照真實的經驗符碼來操作。例如，希臘藝術家Jannis Kounellis（1936~）的《馬》（圖5-6），此作品將一匹活生生的馬作為直接選取的客體，並當成符號作為傳達的使用，此時客體、意符、意指是合而為一的，並且能夠超越一般固態的雕塑；其重點就在於如何使客體成為雕塑，並且能夠製造意指，也就是說如何使客體在展示時被認定是一種符號，而不是一個真實客體。以傳達的觀點而言，這種雕塑不僅能直

接、真實地表示客體，它更需要空間、燈光、展場氣氛等傳達情境的營造和設計，可說是一種非常接近真實世界的符號製造方式。

在社會裡完全展示是一種方便和直接的製造和使用方式，例如，修車廠的招牌（圖5-7），直接將汽車做為招牌的形式，成為一種汽車的「符號」而不是真正的汽車。相反的，當符號脫離傳達的過程時，這個符號將恢復為原本的自然客體，也就是說當修車廠招牌的汽車符號不再是被當成招牌使用時，它就不是一個雕塑符號，而又回復到一輛普通的汽車。

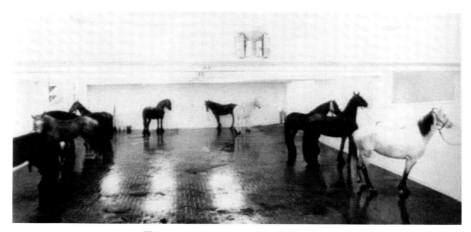

圖5-6　Jannis Kounellis《馬》1969

圖5-7　修車廠的招牌 台東鹿野

（二）標本展示

標本展示的符號製造不需要分節，其符號的形式往往是客體保存技術的結果；也就是說意符是直接由客體來製造，並製造出如客體的意指，只不過這種符號不等於客體，它無法再恢復為原來的客體。例如：德國醫生Gunther von Hagens 的《人體世界展覽》（圖5-8），把人體標本裝置成各種姿勢來表現，並當成符號來使用；這樣的展示主要是對客體做了保存的物理處理，雖然擁有完整客體的形、色彩，但卻不具動態及生命，這種方式的結果雖然可以稱之為雕塑，但實際上主要被運用在生物專業領域裡的使用。

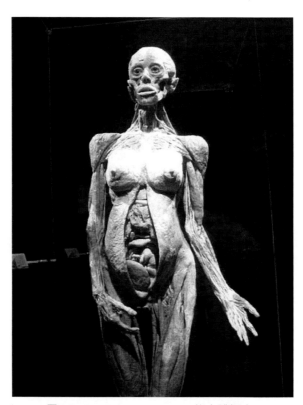

圖5-8 Gunther von Hagens 的人體標本

（三）局部展示

局部展示所呈現的不是完整的客體，它是客體的局部，也就是同時選擇及放棄了客體的部分，而所選擇的局部必須具有「代表性」。局部展示雖然不完全

等於客體，但由局部來表示全部的方式，是依慣例約定或科學技術來決定的，例如：台灣民間拜拜時使用的牲醴祭品，以一顆豬頭和一條豬尾來表示「豬」，所呈現的不僅是豬的客體，也代表著有頭有尾的意思，這樣的意指就是在拜拜特定活動的上下文所賦予的慣例約定。通常這種局部展示的製作方式主要是以「經濟」考量為前題，並在民間信仰或原始巫術中，廣泛地被使用。

（四）意符的客體展示

意符的客體展示，是結合先置於文化中的預設意符來製造雕塑的意符和意指；其符號的意符是由客體來權充，利用語意模型來代替客體的自然本質，也就是說符號的使用者必須先有意符和意指關係的概念。例如，在觀光地區常見的街頭雕塑（同圖4-8），它並不是直接以客體來產生意指，反而是塗上古銅色或白色，佯裝成符合慣例的銅像或石膏像，因此這種方式雖然是一種展示，但必須以模仿意符的形式來呈現，因為一位活生生的人雖然是雕塑的客體，但這個客體不會被當成符號。

（五）客體的意符展示

客體的意符展示是以既有的意符來展示，也就是使用一個已具符號化的符號來取代原有的客體，並進行另一個符號化。這個既有的符號可以在社會中直接取得，包括：雕塑複製品、肖像、公仔、玩具娃娃、草人、人體模型、櫥窗模特兒等，例如，貧窮藝術成員之一的Michelangelo Pistoletto的作品《抹布堆中的維納斯》（圖5-9），使用了一尊既有的Medici維納斯石膏像，藉以表示《維納斯》，它既是表示維納斯客體的意符，又再被使用為《抹布堆中的維納斯》雕塑的意符，這就是以現有的意符來代替一個符號的客體。如此，客體的意符展示是一種非常方便的「借用」方式，不僅是對既有符號的再度使用，也具有著雙重符號化的意義。

（六）替代客體展示

在文化的慣例裡，我們往往會利用和客體相關的某個東西來表示客體，例如，包裝就是一個主要的表現方式，因為包裝不僅可以克服東西的保存、運送以

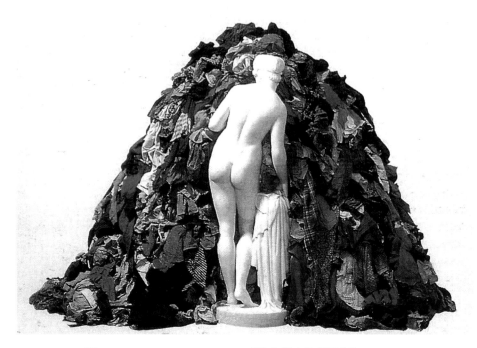

圖5-9 Michelangelo Pistoletto 《抹布堆中的維納斯》1967

及使用等等物理上的問題，它的特殊形式常是專為客體所設計和製造的，並和客體具有特別的關係。在日常生活中，販賣機裡以香煙盒表示香煙，或稻草人以衣服、帽子來代替真人，企圖對鳥類產生嚇阻的作用而成為一種傳達符號，這種香煙盒＝香煙，衣服＝人的對照方式，其意指的表現是建立在視覺經驗符碼和社會慣例上，即我們所認知的香煙是放在香煙盒裡，而小鳥所認知的人，就是穿著衣服戴著帽子的「人類」，並且經過慣例化就可成為符號。

二、辨識

辨識是動態客體和載體材料之間作用的一種結果，而這類雕塑的製造，就是建立在意符與指涉客體的因果關係，也就是說從客體的直接接觸，並透過一種可變材料的載體，種下「因」而得到「果」的方式。辨識的意指產生，必須使用具有慣例和經驗的符碼，並由客體所留下的作用結果，以外展（abduzione）的方式來推論，亦即符碼是由知識、經驗所建立的，並利用意符來推論之前的客體情況，也因此可以視為是一種「證物」的功能。

在辨識方式製造的雕塑中，其客體是不存在於當下的，但其意符仍然會製造與客體無關的意指，並可以成為文本來傳達，就如同我們觀賞太湖石，並不在於研究之前水流和石頭材料之間的如何作用，而注重於形體與空間的美感和欣賞，並產生另一種屬於美學的訊息。以下就雕塑圖像符號製造的辨識方式分為：（一）壓痕，（二）留痕，（三）徵候，（四）指示，（五）預兆，做實例分析和說明：

（一）壓痕

壓痕是在客體和意符之間，透過直接接觸的關係所製造，它是肇因者（客體）的某個部分、方向、動作，運用在載體上所製造的結果，例如：星光大道上的名人或明星手印，就是在一個可塑性載體上所製造的壓痕。

一般的壓痕可以保留客體的二次元形，例如，以樹葉或手沾上顏料印出的壓痕，就是相當容易的一種辨識。對雕塑而言，壓痕則是具有三次元的形體，壓痕結果和客體的關係是形體的相反；在感知上它是凹／凸、實／虛的反轉，通常很難辨識它客體的形體。例如，Marcel Duchamp的《女性無花果葉》（圖5-10），它是透過「虛」的空間部分來表現「實」的體積，但對雕塑的閱讀而言，它的意指卻是「實」的模子而非模子所包圍的「虛」空間形，由於客體和壓痕這種虛實難

圖5-10 Marcel Duchamp 《女性無花果葉》1950

以辨識的關係，以及不符合一般雕塑的意陳方式，往往使得雕塑難以表意，但在雕塑的製造裡，壓痕卻是對客體資訊保存的一種方式。

（二）留痕

留痕是動態過程的結果，其意符是從肇因者對特定的載體所遺留下的「變形」、「去除」、「留下」動態結果，具有由現在呈現過去的意指，例如，陶藝胚體上的裂痕，表示胚體在乾燥、加溫的過程中，由於材質收縮不均而製造的，這是對意符材料的一種「變形」痕跡；而長期被湖水力量所沖刷的太湖石《玉玲瓏》（圖5-11），由於意符材料的不均，比較脆弱的漸漸被「去除」，較堅強的則被保留，因而製造出太湖石特有的形狀，這就是客體在意符材料以「去除」方

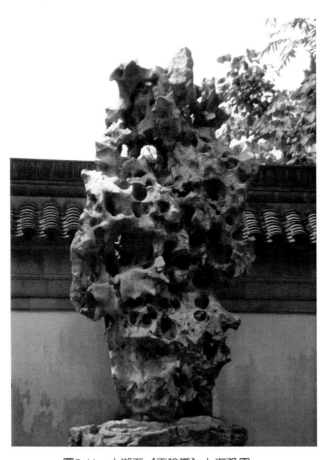

圖5-11　太湖石《玉玲瓏》上海豫園

式所製造的留痕；而鐘乳石的形成，則是由於地下水穿過石灰岩滲入洞內並向下滴流，長期沈積而「留下」，並且可以形成由洞頂懸掛下來的冰柱狀，稱「滴石」；當沈積在洞底，由洞底地面向上生長就形成圓錐狀的石筍，或兩者不斷生長會相接成石柱，這都是動態客體長期緩慢堆積之下的留痕。

（三）徵候

徵候是一種可以證實、猜測、推論、假設的符號，例如，發燒提供了生病的訊息，遠處的閃電表示即將有暴風雨來臨，這都是徵候的表現和傳達；而在生活文化裡，「知識」就是對徵候這種符號的一種辨識和解譯，例如：呼吸表示有生命，沒有呼吸則表示死亡。

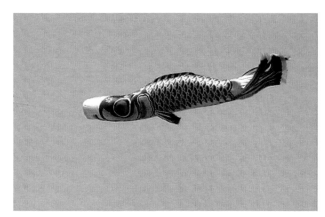

圖5-12　鯉魚旗

在雕塑的使用中，徵候往往無法被直接察覺，必須具有一個同時存在的動態客體，並透過意符材料和動態客體相互作用才能製造，例如：鯉魚旗（圖5-12），我們不需直接去觸摸風從那裡來，而是透過鯉魚旗飄動的角度和動態來辨識，藉以閱讀出風向和風速或強度的意指。

（四）指示

Peirce強調只要具有因果或局部的關係，都可以稱為指示，Peirce所主張的指示是比較廣義的；在雕塑符號的指示，則是以一個東西指出另一個具有因果或存在於另一個空間的東西，也就是從肇因者在一個有效地方所留下的任何東西，其意指是過去肇因者出現的可能原因。這種指示必需透過慣例的說明，例如，行動藝術家謝德慶（1950-）的《藝術／生活》（圖5-13），他與另一位女藝術家，用一條八英尺長的繩子將兩人綁在一起，兩人必須在極接近的空間裡生活在一起，並且彼此不可接觸，直到過完一整年。當在畫廊展出這段繩子，就指出過去所發生已經不在現場的種種事件，而這條繩子就成為因指示方式所製造的雕塑符號。

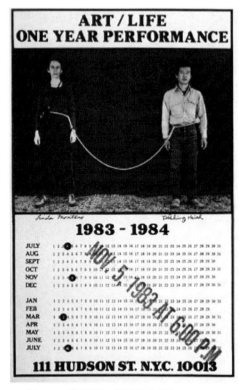

圖5-13 謝德慶 《藝術/生活》1983-84

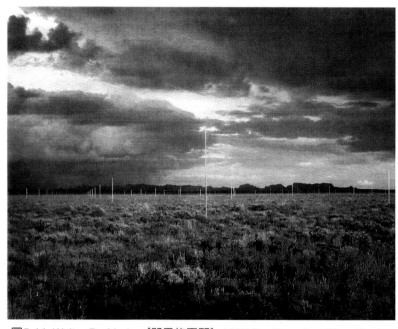

圖5-14 Walter De Maria 《閃電的田野》1977 Southwestern New Mexico

（五）預兆

辨識是對客體先前發生事件的一種認識方式，當辨識成為一種常識或真理時，客體就可以被預測，這就是一種預兆辨識；其意符是對客體事件的預現，它也是指示的，指出不存在但可能發生的客體。例如：一顆炸彈，雖尚未發生但可預期爆炸時的恐怖，而在雕塑藝術則有如美國雕塑家Walter De Maria《閃電的原野》（圖5-14）將400根23呎高的金屬棒，規則的分佈在原野上，可以預見當暴風雨發生時的天空，被金屬棒引導而下的閃電情形。

三、再製

再製，是以一個新的異質材料來對客體的重做，意符和客體之間不必具有時間及空間上的直接關係。雖然再製的基本要求必須符合Pierce的肖像符號關係，但再製的雕塑符號，其肖像可有不同程度和慣例，所以在製作上及表現上是較自由的。

在雕塑中的再製，其意符和客體的肖像關係必須具有結構性的關係才能被認知，這種結構關係可以利用代數的同態（homomorphism）和同構（isomorphism）來說明。

「同態」，是指從一個代數結構到另一個代數結構的映射，其定義域的結構在映射下保持不變。在雕塑的領域中，「同態」是意符和客體之間的形，二者在位置、方向、尺度上是對等的關係，例如，以人體來翻模製造的雕塑，客體和意符在結構上的大小和形狀是相同的。

「同構」是在兩個群之間保持運算的雙射，兩個「同構」的群可以看成是等價的，也就是構造相同。群的構造是群元素之間的一種關係，強調兩個或多個集合的元素之間保持結構性質不變以及一對一的對應關係，一個群的結構可以用另外一個群表現出來，例如，在雕塑中的模特兒客體和製作出來的雕像關係，就是「同構」的表現，二者的大小可以不同，但兩者的相對點之間，必須具有固定比例的關係以及空間上一致的結構。

以下將雕塑圖像符號的再製方式分為：（一）模製；（二）夾紵再製；（三）投射再製；（四）幾何再製；（五）不同意指單位的再製；（六）風格化

再製；（七）造形符號主導的再製；（八）組成單位再製；（九）擬組合單位的再製；（十）意符產生客體的再製；利用雕塑實例作分析和說明：

（一）模製

　　模製就是翻模再製，是客體透過翻模技術所再製而成，這種過程是一種物理的技術，並不需要感知模式和語意模式的參與。

　　模製在第一道程序的外模（負模）和辨識中的壓痕是相同的，但仍不能稱為符號，必須在第二道還原程序後的形體（正模）才能視為符號。基本上，翻模再製在客體和意符之間具有固定的同態關係，也就是在相同結構中，其尺寸是一比一的，雖然有些客體的形可能比較複雜，但如果以翻模再製方式來操作就變得簡單而直接，這種直接翻模能忠實的呈現客體，往往成為客體的代理者，例如，羅馬時代，死者的肖像使用，或美國裝置藝術家 Bruce Nauman 的《從手到口》（圖5-15），都是以模製方式來表現。

圖5-15　Bruce Nauman　《從手到口》1967

（二）夾紵再製

　　在日常生活當中，人們能透過柔軟富彈性的布料，製造出傳達身材的符號，例如，穿泳衣時能將身材「突顯」出來；以符號學的觀點而言，所注重的是能夠保留住這種「突顯」出來的形，例如，用石膏粉加上紗布的作法，在人的臉上直接翻模，就製造出具有辨識性的面具（圖5-16）。這種直接翻模的方式雖然和壓痕一樣，必須和客體做直接的接觸，但它的意符部分是壓痕的載體；其載體材料的厚度極小，它和客體的形體結構是一種「平行表面」的關係，雖然此種方式無法保留客體精密的細部，但還是具有和客體「差不多」的同態方式來製造意指，仍然可以認出客體人物，這種技術稱為夾紵或脫胎，例如：George Segal 的雕塑《夜晚的 Times 廣場》（圖5-17）。

圖5-16　面具的製造

（三）投射再製

　　投射再製是透過視覺感知及物理製作的配合，對客體的一種再製；其客體和意符的空間關係是屬於視覺投射的，它必須透過製作者的視覺感知機制，以及新的異質材料來操作、製造意符。

圖5-17 George Segal 《夜晚的Times廣場》 Omaha Joslyn art Museum

圖5-18 《Mission: Impossible III》中的面具製造

在投射再製感知的過程中，會對客體進行篩選及替換的情形，而製作者的感知及技術能力，對客體的同構再製也有很大的影響，一般學院式的雕塑訓練，主要注重投射再製能力的培養。但是隨著科技的進步，已經可以利用光學的機器設備來取代人類的感知方式，並以投射的方式來對客體的再製，例如，Tom Cruise主演的《不可能的任務3》中的面具製造（圖5-18），就是運用數位攝影輸入和仿刻機輸出的配合，就能製造出如客體的意符結果。

（四）幾何再製

在科技尚未被利用於雕塑的再製時，往往因投射再製的不夠精確，使得再製的操作難以控制；為了確保意符的完成，通常會使用點線機（放大器）或以比例弓把（卡尺）的科學作法，來建立基準點和對客體的再製。這種方式在文藝復興的建築家Leon Battista Alberti（1406-72）在1464年所寫的《De statua》一書中，就以「測量」（misurazione）和「定界」（delimitazione）兩種方式，說明了如何利用規則化的記錄來描述人體（Russo, 2003, p. 142-145）。

1. 「測量」

「測量」是將尺寸資料做正確的記錄，並透過認知、轉譯成為數據，測量需要兩種工具：即專為測量人體的特殊的量尺exempeda，以及三角尺的輔助來測量直徑，這種方式不僅建立了人體理想比例的標準，也適用於一般的人。

2. 「定界」

「定界」可以將曲面、尺寸、位置、角度、凸起、方向作明確、清楚的記錄，它是以垂直中心軸為基準，利用尺、半圓規和鉛垂線，在雕像的任何一點以角度、距離的數據來描述和記錄（圖5-19）。

「定界」可以呈現、描述身體從中心到末端的各個部位，是一種理性的、數

圖5-19「定界」

據的雕塑分析和製作方式，不僅可以將複製形體變化的人體轉為數據，同樣地具有創造數據來轉化為形體的可能。將「定界」和「測量」做比較，可以發現「定界」不僅具有獨特性的「個人」特色，也更適用於人各種姿態變化的呈現。

（五）不同意指單位的再製

在日常生活中，我們在表達或說明某件事情時，習慣以一個東西表示另一個類似形狀的東西，例如，將香蕉當成電話筒，手掌變成手槍；而在雕塑中最方便的方式就是選取日常生活用品來作為符號單位並組成雕塑。這種不同意指單位的再製方式，主要是透過毗鄰軸來建立關係的，其意指和客體在系譜軸上通常是無關而各自獨立的，在藝術史上這種手法被稱為集合藝術（assemblage）或拼貼（collage）。例如：畢卡索《牛頭》（圖5-20）的再製方式就是由既成物來取代客體的單位，並以另一種異質材料來再製，如此就製造具有材料本身及雕塑文本的雙重或多個意指：一個是藉由單位（手把和椅墊）的意指，另一個意指則是雕塑文本（牛頭雕塑）的意指，而在這兩種不相稱的意指中，又交會出另一種諧趣、諷刺的另一種意指。

圖5-20 畢卡索《牛頭》1943

（六）風格化再製

風格化再製是在圖像和造形單位構成數量上的一種精簡，它保留主要的、較大的，而去除不重要、較小的，亦即強調整體結構而省略細部，並偏向去除複雜之後的幾何形，但其意符單位和客體之間具有相對的意指。這種風格化再製具有較簡單的結構目錄，可以在感知機制的基礎上來辨識意符，而其意指的製造必須有慣例的介入，例如，在社會中有商業公仔、填充玩具、洋娃娃、西洋棋子、戲偶、藝用木偶等都是風格化再製的表現。

（七）造形符號主導的再製

造形符號主導的再製，是指從符碼的思考來對客體進行再製，它是在感知模式的抽象過程中，介入了造形符號符碼，並使用形、色彩、肌理、空間、光影、動態、比例……等語意模式。

造形符號主導的再製方式，可以對客體及預設意指進行選取或放棄、強調或壓抑；但實際上是壓制了圖像符號而加強造形符號的使用，因為不具有完整的圖像符號，有時會被認為是抽象雕塑的一種。例如：Giacometti的雕塑

圖5-21　郭文嵐《沈思》2003

（同圖3-32），以造形符號的比例及肌理來介入，使客體因比例符碼而顯得相對的瘦長；台灣雕塑家郭文嵐的雕塑《誘惑1/6，2003》（圖5-21），則是擷取客體動態的向量，而放棄了其它的圖像單位。雖然這種再製方式主要強調造形符號的使用，但它的意指必須能被認為是圖像的，才能夠表示出和客體一致的關係。

（八）組成單位再製

　　一般而言，雕塑往往因非編碼化關係，以及使用連續體材料而難以分節；但在某些領域裡，由於慣例和技術上的強調不但可以進行分節，也能使用編碼化關係分析出具有意指的意符單位，並建立分節目錄來再製成為一個文本。例如，陶偶的製作（圖5-22），它具有定型化的意符單位，清楚而獨立的頭、身體、五官、衣飾……等單位，再進行按部就班組合，就可以製造出屬於大眾化的雕塑。

圖5-22　邱宗洲　陶偶

（九）擬組合單位的再製

　　擬組合單位（Unità pseudocombinatorie）是從一堆非圖像或極低調意指的「中性」單位來組成，例如，利用牙籤、便條紙、筷子、吸管……等具有固定形狀的等同單位來組成（如圖5-23），其意指必須在雕塑文本完成後由毗鄰軸的作用來產生，而這種專業的發展就是樂高玩具，它具有容易結構的規格化，但不具圖像意指的單位，可以利用自由的方式來組合，這就如同語文語言利用有限的字母或聲音，可以製造出無限可能的符號，只不過在圖像意指的肖像程度有其限制。

（十）意符產生客體的再製

　　在意符產生客體的再製方式中，其意符是早於客體存在的，主要是將材料當成意符，從意符中去尋找可以符合的客體，包括：熟悉的動物、大自然、人物等形象的客體。在日常生活中，人們會在視覺世界裡發現一些自然物，並且將它當成具有意指的圖像符號來指涉某些東西，例如：觀音山、獅子岩、女王石，都是由於能夠指涉某種客體來製造意指而被命名的。在舊石器時代，人類會去尋找、

圖5-23 《紙龍》

收集一些化石或想像某些自然形（lusus naturae），今天，我們也會撿拾類似某些東西的石頭、漂流木來收藏和欣賞，並蔚成一種個人嗜好、娛樂，甚至成為一種文化；法國史前藝術學家Andre Leroi-Gourhan（1911-86）將這種現象稱之為「收藏主義」（Delporte, 1982, P. 20）。這種意符產生客體的再製是從意指和客體的巧遇而建立符號，並成為一種渾然天成的獨特美學，例如，肉形石（圖5-24）在文化社會中會被稱為是珍奇、神蹟或渾然天成而被珍藏。

　　雕塑的製造必須具有意符材料，而這個意符材料都具有特殊形狀、紋理、色澤，也就是說材料本身就具有意符和意指關係的符號作用，而材料的符號關係通常會介入雕塑的製造。因此，意符產生客體的再製方式具有偶然或機遇的因素，這種先有意符再尋找符合客體的對調方式，對雕塑文本製造的難度很高，它需要太多的巧遇和奇蹟，因而難以作為語言使用的一種符號。

圖5-24 《東坡肉形石》 台北故宮

四、發明

發明，是一種強調符碼使用的方式，符號製作者必須提出一個機制並選擇符碼來處理符號的製造；也就是說符號製作者必須以新的連續體材料，並透過轉換來建立意指原型單位的新手法。

（一）組成單位的發明

對組成雕塑單位的發現和使用過程中，每個單位都有其意指；亦即首先要開創原型，並從原型選取適當的單位來組成一個和客體相關的符號。例如，PietroCascella 的雕塑《鄉下的維納斯》（同圖2-15），他從客體裡創造具有單位的原型，包括：人體軀幹、肩膀、脖子、乳房……各部位的相對應單位，再由這些圖像單位以毗鄰軸系統來組成雕塑文本，這些組成單位就是一種發明或創新。

在發明的方式中，所使用的組成單位，往往無法以客體的辨識來製造意指，反而必需從所創新的意符本身來製造，此時就需要使用既有的符碼，並以次符碼化

的方式來編碼；也就是說從《鄉下的維納斯》的整體雕塑中來推斷單位及組成的意指，因此，組成單位的發明，必須利用整體文本為基礎，才能創立出來新的符碼。

（二）新符碼的發明

新符碼的發明，是雕塑使用另一個不同符號的符碼和超符碼化的單位，並在既有的符碼規則基礎上，提出一個新添加的規則，作為一般規則的特別使用；例如：Alexander Calder的《春天》（圖5-25），在雕塑中使用了繪畫的輪廓線及投影的符碼，但卻以真實的條狀來表示繪畫的輪廓線，利用繪畫符碼來對雕塑產生人形的意指。此時雕塑雖然成為一種次符碼而有所限制，但對雕塑而言則是一種新的發明，也就是說新符碼的發明，必須利用其它符碼才能產生意指。

所以，發明是從客體到意符製造的過程，它經過「感知模式」到「語意模式」，也就是透過對客體的感知認定，再從「語意模式」製造意指的符號學性質。在轉換的過程中，「感知模式」是屬於天生、個人、經驗的，更與個人的感官敏感度和觀察力有關；而「語意模式」則含有專業的造形知識，它必須透過學習的，因此對於雕塑符號來說，發明正是一種符號形式的創新，而發明的極度強調就是符碼的建立。

圖5-25 Alexander Calder 《春天》1928

結語

　　本章從 Peirce 的符號化論點，以及 Eco 提出的圖像符號四個參數的參與：製造意符所需的物理工作、原型和需求的關係、組成意符的連續體以及分節方式，來分析和闡釋雕塑圖像符號的製造，證明了雕塑的製造是一種符號化的過程，它是建立在客體、意符與意指之間的組織關係上，並且適用於各種雕塑形式的表現，更能整理出具有學理的符號系統。

　　在雕塑的領域中，雕塑的製作形式具有多元而豐富的特色，其材料、技術和製造方式包羅萬象，本文透過符號化過程的分析，將雕塑視為一種符號，利用展示、辨識、再製及發明四種方式，並以雕塑圖像符號製造的實例作分析和驗證如此，不僅釐清了雕塑圖像符號的符號學分類，以及雕塑圖像符號的符號化過程，更有助於對各種多元形式雕塑的閱讀，以及製作的思考和執行，進而使雕塑製造的定義和領域更為寬廣和客觀。

雕塑的感知與浮雕分類

在藝術的領域中，繪畫是純粹的視覺藝術，它是一種透過視覺來感知的語言；對於繪畫的閱讀過程裡，觀賞者只能用眼睛觀看而不能用手觸摸，作品和觀眾所呈現的空間關係是固定的，而觀賞者只要以正面和中間的視覺角度，配合適當的距離和理想的照明，就能對繪畫作品一目了然地閱讀。

雕塑是以真實材料來產生意符，並佔有物理空間；對於雕塑的感知而言，觀眾可以利用眼睛、耳朵、鼻子、身體、雙手等不同的感官，透過前／後、上／下、左／右、反復的方式，甚至以穿梭、圍繞、停留等各種不同的移動和韻律來感知雕塑，進而獲得各種不同的訊息。可知，感知的方式是讓雕塑產生意義的必要過程，也是雕塑所必須面對的基本問題。因此，雕塑的閱讀必須利用整個身體來感知，並加上時間過程的品嚐和回味，才能探索其中的各種形體變化，就像電影劇情一樣地具有高低起伏節奏和曲折的情節。

雕塑的感知是屬於生理和心理的反應，雖然雕塑閱讀取決於觀眾的選擇意願，但雕塑放置的環境、作品的距離、閱讀的角度、製作手法或時代風格，對於雕塑感知和閱讀都有著相當密切的關係。這表示雕塑和感知方式，不僅更會影響雕塑的製作和使用，更可以成為傳送訊息的管道方式以及雕塑組成的重要因素。瑞士藝術史學家 Heinrich Wölfflin（1998）提出「視覺性」與「觸覺性」的雕塑風格分類方式，他以輪廓線和表面作為主要標準，來區別雕塑的可以觸摸或只能觀看並加以分類。

本文利用身體各種感官的感知方式，以及Wölfflin的論點，以「視覺型」和「觸覺型」的二元關係，來分析雕塑的感知方式與雕塑形式、訊息傳達之間的關係，並以作品實例佐證，作為雕塑的製作和使用之參考。

本章分為三節，第一節，雕塑的感知方式；第二節，雕塑的感知分類；第三節，雕塑感知的閱讀與製作；第四節，浮雕的符碼與分類。

第一節　雕塑的感知方式

在藝術領域的分類中，雕塑作品被定位為視覺藝術（Visual art）的一種，它是建立在以視覺為感知方式的藝術，這在文化運作中似乎是合理的，而我們也習以為常地用「觀看」的方式來欣賞雕塑作品。但雕塑是一種純粹的「視覺」藝術嗎？基本上，雕塑本身擁有實際材料，必然可以去摸一摸質地、聞一聞味道或敲一敲來聽聽聲音，這些感知方式不僅可以接收到視覺之外的訊息，更可以成為傳送訊息的管道以及雕塑組成的重要因素。

人類感官在雕塑感知的方式包括：視覺、觸覺、聽覺、嗅覺、味覺及綜合性的「多感覺」，本文逐一分析其特性及限制，以作為雕塑的感知以及閱讀的基礎。

一、視覺

在環境文化中，視覺是我們認識世界和生活的主要手段，一個人從早上起床清醒後，就必須使用視覺來穿衣服、吃飯、開車、工作、看書、看電視，或對眼前世界搜索、欣賞和警戒……等，幾乎除了睡覺之外，我們就一直利用著視覺方式在生活。以人的成長階段而言，視覺是後天發展而成的，對於所看到的一切，必需具備抽象的思考、解譯的表現和欣賞能力，並以投射方式製造出空間表現的感覺；而人類所使用的語文、圖像、姿態等符號，更必須透過視覺感知來建構和解譯訊息，才能讓人類文明更為進化。

視覺的感知是一種同時性的對照，具有「一目了然」的特質，對於被安置在美術館、教堂、寺廟、廣場……的各種雕塑而言，都是以視覺為最主要的感知方式，觀賞者只要以雙眼目視就可以了解雕塑的主題內容、姿態動作、形體的凹凸、光影的變化……等訊息；而在人類的文化媒介裡，也常以純粹視覺方式的相片作為雕塑傳播的媒介，可以說慣例的認定是以視覺感知的方式來了解雕塑裡的訊息。

在繪畫的領域中，視覺是一種獨佔的感知手段，僅能在一個平面上發揮和表現，並以視覺上的感知結果來表示所有的真實；在人類文化中就有許多的「仿真」或「造假」，並且被冠上「人工」、「仿」或是「合成」，來與自然真實作區別，例如，具色澤、肌理和形狀的合成皮、有胡桃木紋汽車飾板、塑膠的藤

椅……等，這些對真實「造假」的產品，充滿了今天的消費世界。以符號學的觀點，這種能夠「造假」的視覺方式，反而是符號的理想感知方式，並提供雕塑超越真實的符號可能。

因此，對雕塑作品而言，視覺可說是一種主要的感知方式，而在藝術史上，雕塑被定義為一種視覺藝術，正是因為視覺感知具有其它感知方式所不及的超強功能。正如奧地利美術史家Alois Riegl所言：「視覺完全是這樣一種知覺形態，它將外部世界的事物，作為一渾沌的集合呈現給我們。」（Arnheim, 1992, p. 352）。

二、觸覺

在生活環境中，當人的目光滑過萬物時，世界仍是空虛飄渺難以捉摸的，只有加上雙手的觸摸，才知道物體真正的凹凸、平滑或粗糙、大小、空間虛實……等等；可知，認識世界並不是視覺加上大腦就可達成，還必須要有觸覺的幫忙。

觸覺的感知是透過整個身體的作用而得到的反應，例如，一個人的身體經歷了被「施壓」的過程，我們才知道軟硬或尖銳的痛楚；通過身體的壓迫感才能了解寬闊或狹窄，更由於撫摸的動作才得以了解形體的全部變化，這就是透過全身動作的參與、感受所建立的閱讀印象。

在雕塑的製造過程中，除了視覺以外，必須透過手的觸摸材料並加以變形來完成作品，它可說是觸覺和視覺相互配合的結果，例如，泥塑或陶藝的拉坏，整個形體的產生就是視覺和「觸摸」動作相互配合的結果，它不但會留下痕跡，更是記錄著雙手動作所賦予的另一種生命。而對於觀賞者來說，視覺必須和對象保持一定距離，才具有感知作用；相反地，觸覺與對象的關係，則是一種無距離和最真實的接觸感知，並基於連續的感知對照而產生訊息，提供最具體和唯一的「自我存在」之感覺，這在人類生命早期發展階段是相當重要的。

對雕塑感知的這種觸覺可稱為haptic，語源於希臘語haptikos，表示「能夠握住」，它就像是一種可以「觸診」（palpation）的藝術，從觸摸和握持某個東西的過程中，來感受並得到滿足。藝術教育學者Viktor Lowenfel（1903~60）把觸覺稱為是「主觀的」，它沒有統一的知覺「場」，亦即觸覺對於「場」是獨立的（Arnheim, 1992, p. 345）。觸覺必須透過手在空間中的移動來感覺，它將每一對象都確定為分離、獨立的和完全的東西，這種對象與下一個對象是分開的。因

此，對於雕塑的閱讀必須以身體為中心的觸覺感知方式，在其「伸手可及」的範圍內，以身體的動作和移動的方式，在空間中游走，甚至以穿梭、圍繞、停留等各種不同的韻律來感知雕塑，進而獲得各種不同的訊息。

對於三次元形體或空間的存在，觸覺是唯一的驗證方式，我們對於關係複雜的實際空間、材質、形、結構等，通常會習慣性地使用觸覺來感知。當我們透過視覺的觀看，眼睛看到時所感知的是一種表面的視覺現象，甚至可能只是多瞄一眼而漠不關心；但觸摸的感覺和心理反應，則是一種即時的全神貫注、刺激、緊張或戰戰兢兢，它是強烈和更深的一種體會。人類學家James George Frazer（1854–1941）指出構成交感巫術（Sympathetic Magic）的思想，其原則有二：相似律（the Law of Similarity）和接觸律（the Law of Contact）（俞建章、葉舒憲，1992, p. 95）。「相似律」主要是建立在視覺上的相似，產生相似或結果相似其原因，演變的結果是一種「模仿巫術」，也就是說通過對事物的模仿來產生效果；而「接觸律」則是觸覺的反應和表現，它是藉由接觸而產生效力的一種「染觸巫術」，亦即在曾經相互接觸的事物之間，透過實際的接觸之後，仍然能超越時空並保持著相互的作用。這種「接觸律」可以在雕塑的傳達過程中發現，觀眾必須透過觸覺的觸摸，才能接收傳達的訊息，例如，印度秣菟羅地區的《Didarganj藥叉》雕像（同圖3-16），除了以豐滿的肉體和巨大的乳房來強調性徵、表示性力及生命的產生，而膜拜的方式就是供眾信徒觸摸其乳房、陰部。在中國有些寺廟裡對神明的祈求，也是透過對財神爺的觸摸以求招財進寶，或觸摸公羊的性特徵祈求早生貴子……等，這些都是靠著觸覺藉以傳達出靈驗的訊息和功能。

在文化社會中，視覺感知的結果可以透過「影像」符號來表示，但是觸覺的結果卻很難利用人類既有的語言來記錄，因為我們沒有建立在觸覺上的語言，也就是說人類缺乏一種以觸覺來閱讀或製作的符號系統。在歷史上可以發現，人類對於雕塑的研究和流傳，大都是建立在視覺的觀點上，利用畫冊、錄影或相片來記錄，而在博物館或雕塑展覽裡，常掛有「禁止觸摸」的牌子，或是拉上繩索隔開觀眾，強迫觀眾只能以視覺的方式來欣賞，不但禁止了最直接的觸覺感知方式，也間接抹殺了雕塑觸覺感知所傳達的訊息。

事實上，在訊息的傳達過程中，觸覺是一種基於連續感知的對照，必需具有時間性和動作的表現，對於觸覺感知的結果，可分為以下四個主要種類：

（一）表面的觸覺

物體的每種材質都具有不同的表面品質，物體表面的平滑、粗糙的肌理，乾燥或潮濕，硬或軟，溫度的冷暖，都會影響到我們的感官反應，並產生喜歡、討厭、噁心、舒服……等各種不同的感覺和意念。

（二）重量

重量對材料所產生的地心引力和肌肉用力的程度有關，例如，金屬和石頭的重量絕不同於木頭或塑膠，而形體大小的不同也會有不同的重量表現，透過觸覺的感知，重量會使人產生穩重、輕浮、固定、移動、臨時、永恆……等的感受。

（三）體積

體積指的是透過身體來測量在空間的佔有，古代的計量單位：一尋、步、肘，或是西洋的1呎（foot，一隻腳），1吋（police，一大姆指），都是以身體部位的感知來作為測量的基準單位。而在人類文明裡，人們也習慣以身體作為基準來衡量尺度，例如，以手勢來表示大小，或以手、身體的圍繞方式來測量等等。

（四）形的變化

形的變化是透過身體在表面和空間中，上下、左右、內外的方向，以及輕重緩急等不同速度及力量的移動，因而產生身體和雕塑形體變化的互動結果；這種流暢阻礙、劇烈柔和、擠壓放鬆……等觸覺結果具有非常豐富的變化，並且比視覺更為敏銳和正確，這正是雕塑形感知的最有效手段。

事實上，對於雕塑形的感知並非只是表面的外貌，或是四邊形、平面、曲面、角錐、直角……等中性、科學的名詞，他們具有大小、體積的三次元尺度，以及雕塑形在空間中的位置。以符號學的觀點，雕塑形應該是飽滿、豐腴的、靜止、動感的、溫柔、粗硬的、侵略性、緊張、鬆弛、流暢、輕盈……等特徵表現的形容，具有感情的語氣和生命的感覺，例如，當面對《威廉朵夫的維納斯》雕塑，雖然能了解它是由一些凹凸和表面，或大小、長短、粗細的形體結合，但我們所感受的卻是力量、生命、情緒、肉感、飽滿，生殖力的整體表現；這正是符號學所注重雕塑形的意陳作用、印象以及判斷方式。

因此，對任何雕塑的研究，只具有視覺上的閱讀，但缺乏觸覺上的感知，那就只是虛幻而不算完整，對於雕塑的豐富訊息傳達可以說是一種浪費。

三、味覺、聽覺和嗅覺

一般而言，雕塑作品的閱讀方式是以視覺和觸覺的感知方式為主，但對於創作者或觀眾而言，當在製作及閱讀的過程中，由於材料本身各有其特質存在，使得感官中的味覺、嗅覺及聽覺不可避免地參與其中，進而對雕塑的作用產生影響。

（一）味覺

味覺的感知是由舌頭和意符的直接接觸，其所傳達的訊息除了酸、甜、苦、辣之外，必須結合觸覺的溫度、硬度（口感的脆、入口即化、Q……等）、肌理等感知的參與，才能得到真正的結果。在日常生活的經驗裡，味覺在食物裡使用非常廣泛，也因此發展出以味覺為主的飲食文化以及人為的調味技術。

對雕塑而言，以味覺來感知雕塑，適用於所謂的「可食性雕塑」範圍，例如，捏麵人，祭拜用的紅龜粿、壽桃、糖塔，可以食用且具有特別形狀的餅乾、巧克力、糖果等。當我們面對「可食性雕塑」作品時，味覺與材料直接感知的結果正是它的主要目的，必須使用味覺感知的參與，也就是以「吃」的行為來評斷；此時味覺感知的目的與材料有直接而密切的關係，但與雕塑符號的意指無關，因此味覺在雕塑中從未被納為感知的方式之一，但在「可食性雕塑」中則有著不具符號學關係的巧遇。

（二）聽覺

聽覺是需要觸覺動力和時間配合的一種感知方式，在文化的領域中，聽覺主要屬於音樂、表演的領域；聽覺雖然不是雕塑主要的感知方式，但聽覺會依附在觸覺感知的動作，當接觸、施力於某種材質或形體上，就能產生各種具有音色、強弱及長短特色的聲音，例如，觸摸鑄銅、赤陶（terracotta）或FRP等不同材料的雕塑時，人們往往會習慣性用手輕輕敲擊來聽聽聲音，透過聲音的特質來得知雕塑內部的厚薄、軟硬和材質種類的訊息。此外，在機動藝術（Kinetic Art）裡，聽

覺是雕塑感知的重要方式之一，聲音常伴隨著雕塑作品的運動而產生，如果排除了聽覺的介入，那雕塑訊息將被大打折扣。

（三）嗅覺

一般而言，嗅覺的感知是材料中某些物質所給予的，但嗅覺會對這些物質本身造成消耗，其感知動作也會吸收物質，這對雕塑的嗅覺感知而言，雖非是刻意的但卻是無可避免的。有些材料由於會讓人產生噁心和反感，例如，化學性的玻璃纖維、強化塑膠，或是骨頭、牙齒、皮革……等動物性材質等等，嗅覺的感知強迫雕塑必須作一些處理以去除一些味道。有些雕塑作品的味道本身就具有傳遞訊息和意義的功能，尤其是擁有特殊味道的天然材料，例如，樟木、黑檀、檜木……等材料刻成的佛像，當我們靠近時就會聞到木頭本身散發出的特有香氣，並引起生理反應，進而傳遞出另一種心靈或宗教上的意義，嗅覺就成為重要的感知方式之一。

四、共感覺

感覺是器官對能量刺激的一種反應，能反映並呈現出一個具有色彩、聲音、味道、形式的世界，這些感覺的交流就是共感覺（synesthesia），它是一種感官刺激所連帶引起另一種感官的刺激。

在我們的文化裡，因先人生活經驗的累積，往往存在著許多類似共感覺的現象，可以從文字對事物的形容表現，察覺出共感覺的存在，例如：渾厚的嗓音，是觸覺加上聽覺的感知；清亮的歌聲，是聽覺和視覺的感知；流暢的線條、明亮的色彩、溫暖的光線，這是觸覺和視覺的一同參與；甜美的笑容，是味覺、聽覺和視覺的共感覺表現。

對於雕塑而言，共感覺是建立在心理的符號表現，它是各種自然符號以及各種感知經過長期使用，累積而成的經驗符碼或慣例。例如，對於一個雕塑形，藉由光影變化的視覺感知，能產生出形體的凹凸、軟硬、膨鬆紮實、粗糙平滑、冷暖溫度等觸覺感知的訊息。因此，在社會慣例和符號傳達的實務需求下，共感覺的運用不僅能讓我們了解不同的訊息，也讓我們在符號的製作和使用上更為方便和快速，進而使得雕塑的意指更為豐富。

五、感知方式的統合

在我們的日常生活中，人們必須使用各種不同的感官來參與感知活動，例如：喝水、洗澡、拿東西……等行為，都需要多種感覺的配合才能執行；也就是當使用一種感覺的同時，往往由於其它感覺的介入，進而產生多種感知的效果，例如，品嚐食物，必須味覺加上觸覺的感知，而雙手觸摸時會產生屬於聽覺的摩擦聲，如果再配合視覺的導引而移動方向，就產生由多種感知方式所整合的訊息。此外，在人類語言使用的發展上，各個感覺是可以融合的，例如視覺可以結合聲音成為一種多媒體，不但能表現出更複雜、豐富意義的境界，甚至可以在視覺、聽覺上達到如同真實般的虛擬實境。

對於雕塑而言，它是可聞、可觸摸、可聽、可看的一種感知符號，雖然雕塑的閱讀是以視覺和觸覺的方式為主；但對於創作者或觀眾而言，由於材料本身各有其特質存在，使得感官中的味覺、嗅覺及聽覺不可避免的參與其中，進而對雕塑的感知會產生影響。當我們觀賞一個陶碗時，除了視覺的欣賞和評斷以外，通常會將陶碗拿起來，掂掂其重量，摸摸它的邊緣和底部來了解是薄是厚，感覺一下它的溫度，旋轉著觀看它的內外、凹凸形狀和外表裝飾，甚至敲敲陶碗聆聽它所產生清脆或低沈的聲音，以這樣多種感覺方式的感知，才能深入和獲得比較完全的訊息。而兒童玩耍的洋娃娃或泰迪熊（Teddy Bear），它是一個表示人物或動物的雕塑圖像符號；對於這樣的雕塑，可以利用多種感官來觀看、撫摸、擁抱、傾聽、玩耍……等方式來感知和對話，並成為日以繼夜陪伴小孩的「玩具」，也因此 Gombrich（1999）認為它具有「生命」，並能和雕塑建立起感情的關係，這就是閱讀雕塑的最高境界。

可見，人類感知的方式不僅各有其特色，也具有傳達不同訊息的功能，因此，感知方式的多元參與，才是最完整的雕塑閱讀方式；它可說是各種感官一同參與感知所得的總和面貌，更是由各種感覺上的記憶和智性的過程，所建立起的一個豐富和完整評價。

第二節　雕塑的感知分類

　　Heinrich Wölfflin提出觸覺性與視覺性的雕塑風格分類方式，他指出「觸覺性」是以輪廓的線性品質，在外貌上務求客觀，呈現事物本來的模樣，表達事物堅實明確的關係，給觀賞者一股安全感；並利用手指順著邊界移動，使觸感受到挑戰，表現與事物合而為一的感知；而「視覺性」（或繪畫性），主要在於製造事物的視覺外觀，對待事物的態度較為主觀，不具連續的輪廓線，造形表面消融了，其表現不再遷就主要的造形，並在外形中自求解放（Wölfflin, 1998, P. 44-46）。Wölfflin認為「觸覺性」的雕塑是古典風格的、線性的，其形式會產生光影、具有容易觸知、偏愛平靜的面等特點；而「視覺性」則是巴洛克式的，具有轉化、變動與騷動不安的特質。由此可知，Wölfflin是以輪廓線和表面作為主要的標準，來區別雕塑的「觸覺性」或「視覺性」。而日本的色彩設計研究所則以軟與硬來對雕塑分類，強調雕塑的意指不僅是一種身體的直接感受，更能夠引起親近或排斥的反應，例如，Jean Arp的《有芽的王冠Ⅰ》（同圖4-25），觸摸起來流暢而滑順，具有著獨特的有機形觸覺感知，所以是軟的；而Marino Marini類似建築的幾何形的作品《奇蹟》（圖6-1）由於具有力感和量感的觸覺，被認為是硬的（小林重順，1991），這是以軟、硬的觸覺為主所產生對雕塑感知結果的一種分類方式。

圖6-1 Marino Marini《奇蹟》1955

　　在雕塑文化裡，雕塑的感知方式主要是以觸覺和視覺為主，雕塑作品所傳達的訊息，會因不同的感知方式而有著明顯的區別；也因此，本文透過Wölfflin的「觸覺性」與「視覺性」之論點，以及色彩設計研究所的軟與硬乾感知的分類方式，將雕塑分類為：觸覺型雕塑以及視覺型雕塑，並針對雕塑符號感知的方式做分析。

一、觸覺型雕塑

　　觸覺型雕塑強調親身動手的觸覺感知，對於遠處觀看的視覺感知則被壓抑；亦即觸覺型雕塑的製作者，注重雕塑形的轉變、結構、平衡、材料的增加減少、重量、肌理、力量、軟硬……等和身體、手相關的感知，而對視覺的色彩、視覺空間、線條變化……則較不關心。

（一）感知方式

　　對於觸覺型雕塑而言，觸覺是主要的感知方式，不僅需要近距離的接觸，並具有可親近的私密性關係，使觀眾可以自由進入及接觸雕塑。例如，填充玩具及兒童遊樂場的雕塑，其設計的主要功能就是可以利用身體來接觸、擁抱、攀爬，而並非只是視覺觀賞而已。

圖6-2 Meret Oppenheim《毛皮覆蓋的杯碟》1936

對觀賞者來說，觸覺型雕塑是以整個身體的介入，伴隨著聽覺、嗅覺和視覺的參與，並有開放和互動的空間，就如同我們以近距離接近人們時，可以聞得到氣味、聽到呼吸、心跳聲或感覺到體溫的親近感覺。例如，超現實主義派Meret Oppenheim（1913~85）的《毛皮覆蓋的杯碟》（圖6-2），對於作品而言，在茶杯、碟和匙羹上全都滿佈毛皮的「物體」，材料的使用不僅暗示著對雕塑產生撫摸的挑逗，更可以發現柔軟皮草的觸覺訊息，這種觸覺感知和日常用品形式做對照的結果，才是雕塑作品的主要目的。

（二）場與視點

圖6-3 Henry Moore 《躺著的人體》1961 倫敦

觸覺型雕塑的構成是建立在三次元「場」的性質，具有上／下、左／右、前／後關係的變化和特點，其基面是不固定、不清楚的，觀眾的閱讀方向必須透過周遭的空間移動、穿梭，並且配合時間性的閱讀過程；這種空間是開放和自由的，一個角度會暗示其它角度的吸引欲望，觀賞者可以隨著閱讀的位置持續改變及不斷開創。這樣的「場」是由觸覺所主導，因而很難找到主要的視點，可以說每個角度都是一個新奇，並充滿樂趣的探索過程，例如，Henry Moore《躺著的人體》（圖6-3）其大小不一、凹凸滑順的雕塑形變化，和具有深淺不一的凹陷空間，強烈吸引觀賞者視覺的移動以及身體的接觸。因此，觸覺型雕塑的閱讀必須是全方位的，在視覺之外必須結合觸覺的感知，並透過無窮盡的片斷經驗集合而

成的整體印象；也就如同Groupe μ 所強調，雕塑是由各個視點結果集合而成「多視點」（Multiplicidad）的整體印象（Groupe μ, 1993, p. 361）。

（三）意符形式

一般而言，雕塑家往往將觸覺型塑雕看成是真實存在的東西，其表面的形是內部體積的呈現，可以感覺到材質和重量的固態。根據Herbert Read的論點，雕塑造形的感知和三個符碼元素有關，即表面觸覺品質的感覺、表面的體積感，以及量感的綜合實現（Read, 1977, p.71）。由Read的觀點可以看出雕塑是強調觸覺感知的，必須透過雕塑體積、量塊形成一個整體，才能產生具有流暢與生長的感覺。

由於雕塑形的強調三次元性，而使得形的輪廓富有深度，輪廓的感覺就像是地平線一樣，吸引著觀眾探索的慾望，並暗示看不見的另一面，隨著移動而持續往後退，卻永遠無法抵達。例如，Henry Moore《躺著的人體》，當面對雕塑的一個部分時，同時也吸引著對看不見部分的繼續進行感知，也因此引導著圍繞的動作，雕塑形就隨著轉動而有不停的變化，並逐步地感受、體驗前前後後的凹凸形體和空間。

此外，雕塑製作的觸覺過程也會介入雕塑形式，並在雕塑表面上留下痕跡，例如，蘭嶼達悟族的陶偶（圖6-4），主要以手捏塑方式製作而成，其過程強調的是觸摸動作所產生的體積和量塊的簡單形體，雖然看不出明確比例、凹凸、和骨骼肌肉變化等細節，但卻有著明顯的動作留痕，因而強調出觸覺的訊息傳達。同樣由於它長期被人類以手撫摸的觸覺方式來感知，使得表面顯得光滑而溫潤，就如同記錄著與人類互動關係的痕跡。

可見，觸覺型雕塑的閱讀是在接觸之中所顯露出來的真w實感覺，這種觸覺有著感性上的優越，是親近、私密和深刻，它是透過表面觸覺的品質、體積感以及量感的綜合實現來傳達訊息。

（四）客體

我們對世界的印象主要建立在視覺上，但是觸覺型的雕塑所強調的是一種近距離的撫摸、移動，以及身體內部的真實感覺，因而雕塑的形、輪廓及空間等細節，通常不需要視覺經驗的對應，例如，Jean Arp的《有芽的王冠Ⅰ》（同圖

圖6-4 蘭嶼達悟族的陶偶

4-25），類似女人乳房、腰、臀或植物芽苞、果實生長的凹凸形體，流暢滑順、微帶韻律感的表面，吸引人們觸摸的慾望；它雖然有著具體的標題，但是從視覺上卻難以得到清楚的形體印象，也無法連結出指涉關係的客體，因而被歸為抽象或超現實的雕塑。

二、視覺型雕塑

　　視覺是我們在生活和文化中使用最多的感官方式，在人類文化中符號的使用上，視覺比觸覺更自由、豐富和成熟。在雕塑的領域中，雕塑雖然可由多種感覺來閱讀，但在慣例和實務上，它是屬於「視覺藝術」的一環。因此，視覺型雕塑可以利用繪畫語言來表現，使結構手法呈現多元、複雜、豐富和自由的風格，不僅可以在二次元和三次元之間遊走，也具有較豐富的語彙和靈活的製作語法。

（一）感知方式

　　視覺型雕塑的感知並不需要其它感知方式的配合，在視覺上只要保持一定的距離，並以純粹的視覺感官即可對雕塑作品進行閱讀，其所得的訊息大致上是完

整的。在藝術史上存在著許多雕塑，它只能被觀看而無法被人以觸摸的方式來閱讀，例如，石窟佛像或紀念性的雕塑，觀眾和雕塑作品必須保持著一定的距離不得接近，並限定只能用觀看的視覺方式來感知。

（二）場與主要視點

雕塑本身具有基面及類似二次元「場」的存在，當雕塑作品能夠擁有基面的位置，這就是其主要的視點。主要視點通常會配合雕塑安置的環境或目的而被分為一個、兩個或是數個，並強迫觀眾找到預設中合適的主要視點。視覺型雕塑中雖然具有許多的視點，但其中必有主要的視點，其雕塑的主要視點由台座形式或展覽場中所擺放的方向、位置就可以看出，例如，建築雕塑、神龕雕像或舞台式的呈現。

主要視點的訊息結果具有代表性，以及容易敘述之特質，就如同以一個畫面就可以表示整個雕塑的重點，在慣例上也適合以相片的二次元方式來記錄，這可以從千百張不同版本的雕塑圖片裡，大致使用同一個拍攝角度來得到應證。

視覺型雕塑的視覺感知，可以對所看到的形、色彩及光影，進行前後深度、動態、組織的分析，例如，明清年代，山西平遙雙林寺彩塑《千手觀音》（圖6-5），作品不強調材質和肌理，本身具有清楚的正面視點，如同繪畫般具有豐富的色彩；雕塑組織的嚴格對稱性是建立在基面關係，所有的大小雕像就安置在高高在上的神龕中，並且具有主尊和背景、侍從的大小關係，表示著佛教中神靈的階層和超強法力，其中複雜和詳細的宗教衣飾和法器，強迫觀者只能以視覺而非觸覺感知的方式來閱讀。

視覺型雕塑的閱讀是快速而有效的，其訊息就如同集中在一個「畫面」上，不需要其它視點加入閱讀，但是對於屬於三次元訊息的獲得，就顯得比較貧乏而缺少豐富性。

（三）意符形式

在視覺型雕塑中，由於視覺造形元素的被強調，使得結構之間有著明顯的單位和清楚的組合關係，因而能產生比例、均衡、動態、韻律、開放／封閉空間變化的視覺感知效果，例如，Alexander Calder（1898-1976）的《春天》（同圖5-25），以線條性的鐵絲作成雕刻，就像素描一樣以輪廓線在空間中界定形，放棄

圖6-5 彩塑《千手觀音》明清年代 山西平遙雙林寺

體積和量感的呈現，並以視覺的繪畫語法來產生形體和訊息；但如果以「觸覺」的感知而言，它只是在空間中的連續金屬線，與人體並毫不相干，也幾乎感覺不到觸覺的形體凹凸、肌理的效果。

基本上，當雕塑作品有繪畫視覺幻象的介入，就會使得雕塑呈現繪畫語言的效果，例如，色彩的變化、透視的空間深度、重疊效果以及類似二次元的形體表現，都可以成為如同「繪畫」的雕塑，例如，Medardo Rosso的《病孩》（同圖3-22），其光影效果主導著雕塑，並以塗臘的方式掩蓋了先前的凹凸形體，呈現出光影及色彩效果，其表面上的神秘光影，讓觀賞者不敢去碰觸，雕塑形反而成為虛幻和不確定。因此，閱讀視覺型雕塑時，觀賞者必須和雕塑作品保持適當的距離，並需配合繪畫符碼的使用來閱讀。

視覺型雕塑的極致，就是浮雕，它強調主要視點和基面，並且成為唯一的；在這個基面上使用塑形的變化，但仍容許繪畫符碼的介入而更接近二次元藝術，本文將在第四節對浮雕作更深入的探討。

（四）客體

在視覺型雕塑當中，因雕塑作品使用了以視覺為主的繪畫符碼來表現，可以指涉色彩、光影等視覺客體，所以在造形上是多元、豐富和自由的。例如，畢卡索的作品《山羊頭蓋骨和瓶子》（圖6-6），羊角用著色的腳踏車手把，瓶口用釘子作成象徵性的火焰狀，瓶身的立體派風格手法分解，以及其它既成物的視覺效果應用，使整個作品產生相當豐富的視覺訊息。

圖6-6　畢卡索《山羊頭蓋骨和瓶子》1951-52

實際上，雕塑並不存在著純粹的觸覺型或視覺型，這兩個種類是可以相容和互通的，也就是說雕塑同時具有兩種類型特質，只不過是程度傾向的問題，我們可以用觸覺來感知雕塑作品，也可以利用視覺來感知，反之亦然。可見以視覺型和觸覺型對雕塑的分類，是依感知的方式為出發點，不僅對雕塑閱讀與製作提供另一種新的思考方式，並且可以作為訊息傳達方式的選擇和使用。

第三節　雕塑感知的閱讀與製作

　　對於雕塑的感知是屬於生理和心理的反應，它不是絕對的或客觀的物理現象；雖然雕塑的閱讀取決於觀眾的選擇意願，但雕塑與視點的關係、雕塑放置的環境、作品的距離、閱讀的角度、製作手法或時代風格，對於雕塑的感知和閱讀而言，都有著相當密切的關係。以下就感知對雕塑的閱讀與製作的關係，分為：雕塑與視點的關係以及雕塑的視點分類，來做探討和說明。

一、雕塑與視點的關係

　　雕塑形在空間中的發展是屬於三次元的表現，其中形和空間的對立和轉化具有豐富而複雜的變化。雖然雕塑的感知可以利用多種感覺來閱讀，但在慣例和實務上，雕塑無法如繪畫一樣，只以一個角度就能看清所有，它必須透過不同的視點、距離、角度和順序，再加上移動和時間的搭配來觀看。

（一）主要視點與環境

　　基本上，雕塑的最終目的在於被閱讀，它需要有一個地點環境來安置；而閱讀主要視點的方向、數量多寡，則受制於雕塑擺置的環境及其預設目的。例如，石窟或神龕中的雕像《十一面觀音菩薩》（圖6-7），雖然雕塑擁有無限的視點來觀賞，但實際上，雕塑只提供一個正面的視點來閱讀，除了雕像的神聖性而強調正前方的視點之外，其物理空間也不允許觀眾圍繞雕像來觀看。對觀賞者而言，由其它視點中所獲得的訊息，並不是雕塑家刻意安排或製造的，它只是某些主

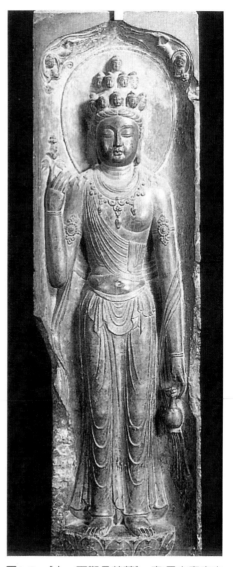

圖6-7 《十一面觀音菩薩》 唐 日本寶慶寺

要視點效果需求之外的副產品；因而，我們並不需要去觀看神像的背部如何，因那不是膜拜的目的，所以，宗教上的大部分雕塑都只強調正面視點，而雕塑擺置的環境也都如此來設計安排。

在巴洛克時期，也往往將雕像放置在封閉的空間內，雖然雕塑本身具有多個視點，但其安置方式已確定了觀賞的方式，即雕塑吸引觀眾朝向中心，甚至把雕像間的距離和方向減縮，強迫觀眾固定在一定距離和角度觀賞，例如，Bernini的《聖德蕾莎的神魂超拔》（同圖2-2），不只是在空間規劃為一個主要視點，其照明的光影也是特定的，藉以產生如劇場似的戲劇性視覺效果。而具有政治性的雕塑，例如，羅馬Campidoglio廣場《Marco Aurelio皇帝騎馬像》（圖6-8），它矗立在廣場的中央，雖然可以提供各種視點，但配合座落位置和廣場的環境動線，仍然具有主要和次要的視點之分，並產生出主要的正面、側面及背面。如此，雕像不僅可以面對廣大群眾，也強調出雕像的權威和政治的意圖。

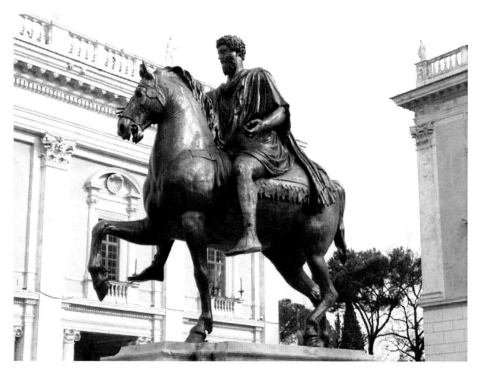

圖6-8 《Marco Aurelio騎馬像》西元176年 羅馬 Campidoglio 廣場

（二）距離

基本上，人類感知的方式和距離有關，從遠到近的感知方式依次是視覺、聽覺、嗅覺，而最近的則是觸覺和味覺。當人與人對話時，會因距離的遠近，而調整聲調的高低和音量大小，遠處必須大聲呼喊和大動作的揮手，而近距離則是輕聲細語，因此，我們使用聲音、動作的大小，語調的高低會隨著距離作調整。這對於雕塑也是一樣的，觀賞者和雕塑之間的關係，會因距離而有不同效果和方式。

繪畫裡的空間是由畫面本身完成，可以使用近距離的特寫，或具有寬廣深度的遠景，所謂的空間距離已在畫面中確立；因此對於繪畫的閱讀，觀眾是屬於被動的接受，不能太遠看也不能很近地貼著臉看；只要確定一個理想的位置並使用一個視點，透過目光的移動就可以掌握圖畫的訊息。

對於雕塑的閱讀，距離對感知方式及結果具有密切的關係，觀賞者是屬於主動的，可以利用身體的移動來決定觀賞雕塑的距離，例如，紐約《自由女神像》，從數里處就能看清楚外形和特徵，而成為地標式的印象，但是當極近距離觀看時，女神像就如同一棟巨大的建築一樣，難以分辨是屬於雕塑的那個部分。文藝復興時代評論家 Giorgio Vassari 針對 Lucca della Robbia 以及 Donatello 在裴冷翠主教堂的聖歌隊席浮雕作品（圖6-9，6-10），提出評論和比較，他認為：「Donatello 幾乎完全採用大膽的構思，不加修飾，簡潔概括，一目了然；而 Robbia 儘管構思精巧，但過分光滑和修飾，從遠處望去，細節盡失，模糊不清。」（Vassari, 2004, p. 19）。也就是說從遠處來觀看 Donatello 的浮雕作品，其簡潔的線條、強烈的體積光影和動態都能清楚呈現，但如果在近處觀看，Robbia 的作品則顯得精緻和豐富。Donatello 這種適合遠處看的雕塑，英國藝術評論家 John Ruskin（1819-1900）稱為是「簡化」（Simplification）和「強調」（Emphasis）（Read, 1977）。「簡化」主要是因遠處無法看到雕塑的細部、色彩和光影變化，而只呈現強烈的外形輪廓；就如同在西班牙風景中常出現的《Osborne 牡牛》招牌（同圖3-28），扁平如剪影式的黑色形體雕塑，突出而明顯地矗立在公路旁山頭上，從遠到近都可以讓人望見，令過往的旅客留下深刻印象。而對於細緻、豐富形體變化的雕塑，就必須在近距離才能閱讀，例如，象牙雕刻（圖6-11），雖然雕

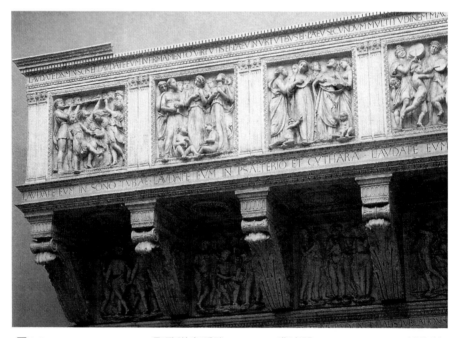

圖6-9 Lucca della Robbia 聖歌隊席浮雕 1431-38 裴冷翠Opera del Duomo博物館

圖6-10 Donatello 聖歌隊席浮雕1433-39 裴冷翠Opera del Duomo博物館

圖6-11 象牙雕刻

刻上每條龍的姿態豐富相當有變化，卻一定要非常靠近或使用放大鏡才能完全的閱讀，如果遠觀，它仍然只是一根具有坑坑洞洞的原始象牙形狀。

可見，距離對於觀賞者和雕塑之間是有其影響性的，對於雕塑的閱讀而言，遠距離是視覺外形和環境的對應，而近距離才可以感受到質感、硬度、量感、肌理、色彩、觸感、溫度等雕塑的細部和材質，而雕塑的感知訊息，也就隨著距離關係而漸增或遞減。因此，從最遠方到最近的距離來觀看雕塑，所感知的訊息結果是極不相同的；當選擇了距離，就表示選擇了訊息接收的種類，同樣地，當要傳達某些特定的訊息，就必須選擇一個適當的距離。

（三）角度

雕塑的高度會製造出在視覺上的重量，對於一座尺度特大的雕塑，我們必須抬頭以仰角觀看，此時身體會覺得不自在，並迷失與地面之間的穩定關係，加上因抬頭而產生頸部肌肉和關節的壓力，不自覺的讓我們感覺自身的謙卑和對象的崇高和偉大。如果俯視看一個雕塑，由於它的位置低於觀者，就如同被視覺所控制，例如，Jacopo della Quercia 的《Llaria del Carretto墓》（同圖4-10），是屬於「臥躺雕刻」往往令人產生悲憫之情。這種觀賞雕塑時仰視或俯看的上下角度，不僅本身會有生理感覺和反應，也改變了對象的意義。此外，台座的使用不僅可以使雕塑穩固產生保護作用，也可以修正或調整觀眾欣賞作品的角度和距離，進

而產生視覺效果並賦予特定的意義，例如，《蔣介石銅像》（圖6-12），雕塑加上高聳的台座，加強了它的崇高政治地位，而使觀者成為謙卑的子民。

圖6-12 《蔣介石》銅像 台東高中

當改變雕塑擺置的位置，而有不同的觀賞距離和角度，就會改變雕塑的意義和視覺效果，例如，古希臘時代Phidias的雕塑《命運三女神》（圖6-13），被安放在博物館裡的基座上，雖然可以讓我們近距離地觀看清楚，但這與當初安置在神殿高處山形牆中，表現出如浮雕的效果就相差太多了。因此，對於雕塑的閱讀，必須了解當初藝術家所放置的地方或景象，才能得到真正原始製作者企圖傳達的訊息。

圖6-13 Phidias 《命運三女神》西元前 440年　倫敦大英博物館

二、雕塑的主要視點分類

　　雕塑的閱讀是建立在視覺基礎上，對於雕塑的閱讀，可以利用四面八方、上下左右各種不同的距離、方向和角度來觀看，其結果正如 Groupe μ 指出的「多視點」（multiplicidad）所形成的一個印象：「雕像必須將所有側面輪廓，以一個孕育另一個的方式，將之聯結起來。唯一的正面和其它圍繞著的視點，指引無窮盡的閱讀，另外的一個觀看方法：在確定時間裡以圍繞著的方式來看，我們稱之為『多視點』。」（Groupe μ, 1993, p. 361）。這表示雕塑的閱讀結果是統整和總數的，它是由幾個視點甚至是無數個視點集合而成為一個「多視點」的總結印象；而觀賞者能以移動、圍繞雕塑的方式來閱讀，就如同將雕塑作品，放在工作檯的轉盤上旋轉一般。

　　人體是個複雜的形，具有各種不同角度的豐富變化，但我們習慣以「正面」或「側面」來表現，尤其在二次元影像的使用裡，可以得到驗證，例如，人像、證件。在社會文化慣例下，穩固不變的東西大都使用正面，例如，建築；而能顯現出動態，則強調側面，例如，運動中的汽車、動物。在傳達的社會中，各依所需而有不同角度的選取正面或側面的主要方式來表示；同樣的道理，雖然雕塑擁有無數個視點，但總會有明顯的主要視點使人能理解所傳達的訊息。

　　事實上，雕塑主要視點的基面代表著雕塑形及其運動的思考，它除了影響雕塑形體的構圖方式外，也決定雕塑安置的位置、方向和觀眾的觀賞方式，以及雕塑製作的過程和方法。因此，在雕塑的視覺感知上，一個主要視點的結果可以當

成一個基面，其所指涉的平面是雕塑姿勢、方向、軸和雕塑形的想像平面，這是我們對雕塑感知的一種心理和生理的習慣，只要能找到這個基面的視點，觀眾不需移動就可以很輕鬆地來觀賞雕塑。

（一）一個主要視點

　　一座具有主要視點的雕塑，其動態是以基面的形式發展為主的，對於觀賞古代的某些雕塑，通常只需要一個主要視點即可閱讀和感知；它就像是一個平面影像，從前面的表面看去，再慢慢轉到後面而有深度的感覺。這種具有主要視點的雕塑在史前、埃及及古拙希臘都可以發現，例如，古埃及雕塑《Ramesse 二世》（同圖2-19）。丹麥藝術史學家Julius Lange（1838-96）將具有主要視點的雕塑定義為「正面性」（frontality）的雕塑，其形體或姿態都存著一個想像的主要平面，在正面有清楚的中軸線，穿過人體和脊椎、頸部、鼻子、胸骨、肚臍、性器而把人體切成對稱的兩半，沒有任何的扭轉，而姿勢大多為站立、蹲、跪或坐等姿態，因而具有莊嚴、穩重、清楚的特色。

　　基本上，雕塑的正面就是最主要的視點，其訊息也是最豐富和生動的；從正面不僅可以理解其它的視點結果，也可以連想到其背後的形狀。英國雕塑理論家L. R. Rogers對正面視點的解釋是：「正面視點本身是完整的，具有最主要的資訊和自我滿足，對我們的印象是『沿著』輪廓和『通過』表面但不是『繞著』體積。」（Rogers, 1969, p. 142）例如，希臘雕刻《勞孔像》（同圖2-7），我們可以感受到人物在垂死邊緣的激烈掙扎，雕塑在形體變化上是複雜和豐富的，所有的形體安排在同一個視點上；亦即勞孔和兩個兒子、海蛇的形體動作發展，只分佈在一個主要視點的基面上，如果從側方或背面的視點來觀看，就無法感覺出雕塑形體的生動。所以當這樣的作品被放在美術館的展覽裡，其正面就是雕塑的主要視點，它是所有訊息的「濃縮」，具有強烈生動的藝術表現，至於其它視點的外貌，則是次要或者不具有多大意義。

（二）兩個到多個主要視點

　　對於以平面式觀念所構造的雕像而言，達文西認為具有兩個主要視點就足夠：「雕塑家說必須同時使用無數的圖畫來做雕塑，必須有無數的側面輪廓，才

有連續的形。我們認為這個無數的圖畫可以縮減成兩個一半的形體，一個是後半部的視點，另一個是前半部的。如果這兩個半部的比例正確，它們可共同組合成圓雕。」（Wittkower, 1988, p. 112-114）。達文西以實際的製作去驗證這個理論，在他所設計騎馬雕像的草圖中（圖6-14），將雕塑縮減成前、後面兩個主要視點，而側面則被忽略掉。而這樣的雕像方式，主要是以一個平面的方向來發展，雖因為缺乏側面的檢視，以致於犧牲了雕塑的深度表現，但卻有其容易閱讀的特性，在很多傳達場合因符合需求而被採用。

圖6-14　達文西 Gian Giacomo Trivulzio 騎馬紀念雕像草圖

　　對雕塑而言，就如同建築繪圖一樣，直交投射是最常被使用的方式，不僅能確定出高度、寬度和深度的衡量，更可以透過正面，側面和水平面三個方向來指涉；而當雕塑形的主軸和基面都和投射面平行的情況，就更容易以直交方式來衡

量。例如，埃及的雕刻家往往從平面著手來進行雕刻，其所利用的石塊都是具有平整面的方形石塊；雕刻家在石塊正面畫上形體的正面，側面則畫上形體側面，雕塑的深度關係可由正面和側面兩個方向的吻合來決定，如此，由這兩個方向就能雕鑿出確定的形體，其圓雕的立體性就可以認為是平面系統整合的結果。

可知，以兩個主要視點來製作雕塑，可以完成強調前後關係的雕塑；而四個主要視點，則由前後左右的四個面來確定一個具有深度關係的雕像，對於觀賞者而言，透過雕塑四個直角相交的主要視點就可以作完整的閱讀。

（三）無數個視點

在義大利文藝復興之前，所謂的「雕刻家」（scultore）指的是把石塊去掉某些材料而獲得形體的一種行業；從十六世紀中葉開始，所謂的「雕刻家」，包括了利用臘或泥土製作的塑造者，他們在製造過程裡，是以一個雛型或小模型來確定最後完成目標的樣子，再交給所謂的石匠或助手來完成石雕、青銅或是赤陶的雕塑。B. Cellini對這種以小模型來幫助雕刻完成的方式，有如下的說明：「把小模型放在手上，以各種方向轉動，從上到下的觀察並找出可能的或必須的修正和調整，而不是如米開朗基羅所說的，雕像在雕刻之前早已存在於石塊中。」（Wittkower, 1988, p. 172）。這樣的雕塑家是理念的創造者，他不需從石塊材料去「猜」形體，而是在建構形體的過程中慢慢找出形體。在實務上，小模型可被當成一種練習或試驗，其塑造方式也適合即時的創造，不需有主要視點的基面，並可以任意增加、減少材料。尤其是複雜形的雕塑，它的視點比石塊雕刻來得多和不確定，所以更需要小模型的準備，如此方能確保雕塑的品質。

小模型的觀念產生了無數個視點的雕塑，如果和直交方式的姿態比較，它的石塊像是扭轉的，找不到一般雕塑的正面或主要視點，正如Arnheim所言：「在巴洛克時代的雕刻裡，那種界域分明的各個位相的再分法已被放棄。所以有時候你根本很難去看到他們的作品，到底是從那一個角度看到的才是主要的位相。每一個角度都是一個連續不斷之形式變化的序列中不可分割的部分。由於強調斜出的前縮法，所以阻止人們駐足去看它。不論從那一個角度去觀賞它，你所看到的形象都會引導你到另外一個角度去看它，促使你不斷地改變位置去欣賞它。」（Arnheim, 1982, p. 220）。可知，當觀眾面對此類的雕塑時，無法只以一個主要

視點的閱讀方式，而必須以很多視點圍繞著雕像才能有完整的閱讀。例如，在歷史上被稱為蛇狀形體（figura serpentinata）Giambologna的《莎比納的搶奪》（圖6-15），雕塑表現出如蛇般扭轉的形體，不僅放棄直交和主要基面的分割，更缺少一個確定的正面或主要視點，雖然每個視點的結果都是「不完整」，但卻具有個別的意義，並能引起觀眾移動身體，尋找另一個視點的慾望；也就是說，觀賞者要得到完全的閱讀，就必須以多視點的方式來完成。

　　此外，利用石頭或骨頭、玉、木頭……等材質製造成可攜帶的小尺寸雕塑，它可以放在觀眾的手中旋轉，並配合觸覺的「把玩」方式來觀賞，例如，《威廉朵夫的維納斯》，這種雕塑就具有無窮的的視點，其所傳達的訊息更是透過多種感覺的感知結合而成的。

圖6-15 Giambologna《莎比納的搶奪》1574-82 裴冷翠Lanzi簷廊

可見，雕塑對觀眾來說，它具有無限的方向、角度、距離可供觀賞，不但可以看到許多製作者當初所無法預料的效果，所得到的訊息也具有著相當豐富的變化。就如同法國雕塑家Étienne-Maurice Falconet（1716～91）的主張，雕塑呈現四個特殊性，其中之一是雕塑家只從特定的幾個角度來製作，但觀眾卻可以從無限的角度來觀賞，因而往往會看到許多當初無法控制或預料的「意外」訊息（Russo, 2003, P. 181）。Falconet所強調的「意外」訊息，不僅可以使雕塑表現更為豐富，也是三次元雕塑的絕大優勢。

第四節　浮雕的符碼與分類

在藝術史上，雕塑通常被分為圓雕和浮雕，圓雕是在三次元空間發展，佔有完整體積形的雕塑，如果不加註說明，圓雕就是我們通稱的雕塑；而浮雕是在平面上發展的雕塑形式，具有比較經濟、不太佔空間，並能在各種載體來表現的特色。由於浮雕具有獨特的適應力，在藝術史上可以發現它大量的被使用，包括：史前時代，獸骨的刻劃動物形象，山洞岩壁的打獵景象，希臘時代神殿山形牆和飾帶上的故事敘述，中國漢朝墓壁上的神奇傳說，羅馬式時代的教堂裝飾，凱旋門，以及在建築元件和器物的各種裝飾……等。

浮雕雖然被稱為是雕塑的一種，但以符號學的觀點，浮雕並不是純粹的雕塑，德國雕塑家兼理論家Hildebrand（1989）認為浮雕是繪畫和雕塑的配合，它擁有平面的影像和被限制深度的形體，可以同時認識一個平面影像和體積的深度，並具有平面影像和深度的均衡效果。L. Rogers也主張浮雕是二個半次元的藝術，它是介於二次元繪畫和三次元雕塑的一種表現形式（Rogers, 1969, p.156）。Rogers認為浮雕是雕塑和繪畫這兩種表現方式的介入，他對繪畫的方法提出視點的選擇、輪廓線的使用、透視法的運用和重疊的效果的四種具體方式；而雕塑的方法則是深度裡的表面、形體的運動、不同程度的體積表現、形體投射時和底的協調關係四種方式。

可見，浮雕是可以容納雕塑和繪畫的介入來發展，例如，在印度神殿外牆上的浮雕（同圖3-27），其雕塑形體具有完整的體積，並且強調肉體感官之美，從

它具有三次元體積的凹凸形體特色，幾乎可認定為是純粹的雕塑。而文藝復興Donatello《將聖約翰的頭獻給Herod》浮雕（圖6-16），有著如素描般的光影變化和透視效果，並呈現出如繪畫的「畫面」，幾乎是一幅以雕塑方式來製造的素描。

在人類史前藝術中，可以發現浮雕、雕塑和繪畫的並用，它們可以說是同時平行演化的，很難斷

圖6-16 Donatello《將聖約翰的頭獻給Herod》1427 Siena洗禮堂

定其產生次序和歸屬的問題。本文延續Hildebrand和Rogers所強調，浮雕具有二次元繪畫以及三次元雕塑符碼的論點，探討浮雕形和底、基礎之間的關係，如此不僅可以清楚的區分浮雕所使用的符碼，更能以浮雕中繪畫符碼及雕塑符碼使用的程度來分類，進而了解其意符與意指之間關係特色。

一、浮雕中的繪畫符碼——底

對於浮雕的形體而言，它是在一個平面上來發展和表現，義大利藝術史學家Gina Pischel提出浮雕的特性：「浮雕，它的形是立體的，依附在底的平面上而顯露出來，像是由內往外露出，和第一種的相反是，不論它的厚度是厚或薄，它有一個經過雕刻的表面，……因沒有完全的三次元的形體而不能圍繞著來看，只能由單一的正面視點，不能改變角度或斜著來觀賞。」（Pischel, 1982, p.11）。從Pischel的論點可以了解浮雕的形體和雕塑雖然都是立體的，但浮雕卻和繪畫一樣，它是在一個平面上發展，並且只能以正面的視點來閱讀，這就是浮雕和雕塑最大的不同。

Hildebrand則從物理空間大小來解釋和定義浮雕：「……具體的平面和深度再現的對應效果，是愈來愈明顯。這種對應得到一個單純的體積再現，也就是存

在於浮雕底的一個平面。為了正確地澄清這種表現方式，我們可以想像有兩片平行的玻璃，表現的形體就被夾在它們中間，其最高點剛好碰在玻璃上。如此形體得到和確定了一個相同大小的空間，同時它的細節構成了一個相同的深度。」（Hildebrand, 1989, p. 65）。從Hildebrand的論點可以發現，浮雕形體的呈現就是在想像的兩片平行玻璃中，它們雖然不一定是可見的，但可以藉由浮雕形體的分佈情況，來想像形體的前後邊界平面，並界定出一個具有厚度的物理空間。這兩片想像中的平行玻璃，位於後方的是浮雕的底，在中國被稱為「地」，它是形體產生的基本平面，也是形體懸掛的表面。而位於前方平行於浮雕底的平面稱為「前表面」（plano anteriore），它是空間觀念的一個元素而非物理性的，在石刻或木刻浮雕的方式中，「前表面」是材料的既有表面，也是形體表現的最大界限；由此來進行浮雕的雕鑿，其「前表面」會因形體的呈現而逐漸消失，當浮雕完成時就無法看出它的存在，觀賞者只能透過形體最凸出的部位關係來想像。因此，「前表面」雖是不可見但卻可以想像的，它不僅是浮雕的實際體積邊界，也可以說是浮雕形體範圍的限制；而浮雕的形體只能在底和「前表面」所界定的封閉空間內發展，絕對不能超越。

在繪畫的領域中，畫面是指可以提供塗佈色彩來表現符號的平面空間；相對於浮雕則是「底」，它提供了畫面規格、構圖、空間製造、取景、均衡、動態等屬於繪畫符碼的發揮，而浮雕上的所有形體就循著「底」的平面來發展。這個「底」使浮雕具有繪畫的畫面特性，就如同R. Krauss所言：「浮雕是一種直接的閱讀並具有著透明性的作品。」（Krauss, 1998, P. 20），如此浮雕「底」就成為一個視覺「場」，不僅很容易被清楚地閱讀，它更是能夠「一目了然」的雕塑形式，而不需如圓雕以四面八方的各個視點來閱讀。

可知，浮雕具有平面以及二次元本質「底」的概念，能限制形的後退，同時也提供了浮雕形以繪畫符碼的發展空間；而從浮雕形對「底」的利用程度，以及所顯現的形與「底」相互依附關係，就可以判定其繪畫符碼的發展和表現。

（一）浮雕的形和底

在浮雕的製作時，如果以塑造的方式，我們會在開始的階段整理出一個表面，浮雕的形體就黏貼於這個表面，並且如繪畫般的在這表面上進行分佈；當形

堆疊完成之後，原來的表面成為浮雕的底，而浮雕形各依所需表現出各自不同的高度或厚度。從這個過程裡可以看出，浮雕的底是浮雕的開端，也從此展開如同繪畫的底並提供形的發展；而浮雕形的製造方式則是屬於雕塑的，不僅以材料來產生高低凹凸的形體變化，在慣例上也依雕塑形體的高低程度來做分類。

1.薄浮雕

當雕塑形體只具有極淺的厚度，就被稱為薄浮雕（stiacciato），它的形完全黏在底平面上，其體積是微不足道的，幾乎感受不到雕塑的量感，而只有類似素描的光影效果。對薄浮雕而言，其雕塑符碼的使用是被壓抑的，而繪畫符碼則被彰顯，並且所呈現的訊息是二次元多過於三次元的，因此，可以將它定義為「繪畫性浮雕」。例如，薄浮雕代表者 Donatello《將聖約翰的頭獻給Herod》，其繪畫符碼主導著整個浮雕，強烈表現出當時盛行的線性透視法，人物的敘述是因凹凸的光影效果而非物理的真實體積，與其說這種浮雕是雕塑的一種，不如說是以雕塑手法製造的素描。

2.高浮雕

高浮雕是雕塑符碼強勢主導的一種浮雕表現，在浮雕形的發展過程中，它是與底各自分離的，此時繪畫性符碼的作用被減低，雕塑符碼就主導整個發展，表現出如圓雕的效果。例如，在 Pergamum 的宙斯大祭壇浮雕（圖6-17），每個人物可以說是一個獨立的雕像，形體幾乎是獨立站在底的前面，並有著明顯的區隔，不僅產生如圓雕般的完整體積，也脫離了底平面的供給和控制。

3.淺浮雕

淺浮雕介於高浮雕和薄浮雕之間，它保留著形體的自然高度和寬度，但深度和厚度則被壓縮成不超過原來的一半，例如，希臘浮雕《Hegeso墓碑》（圖6-18）。淺浮雕放棄了如圓雕的真實體積表現方式，其形體完全貼住浮雕的底，而它的輪廓也是在底的同一平面上來表現。可知，淺浮雕的構圖方式和二度空間藝術一樣是在平面上展開，但形則是偏向雕塑的，可以感知到被縮減的厚度和體積。

淺浮雕在觀念或技術的表現上，可以說是繪畫與雕塑符碼各佔一半，不但能夠發揮雕塑立體表現，也具有繪畫平面發展的優勢，因此，淺浮雕可說是人類文化上使用最多、應用最廣的浮雕形式。

圖6-17 Pergamum的宙斯大祭壇局部 西元二世紀 柏林Staatliche博物館

圖6-18 《Hegeso墓碑》西元前五世紀 雅典國家考古博物館

（二）底和空間

底平面是浮雕形表現的後方物理邊界，這對於繪畫符碼表現的幻覺空間是個限制，所以必須將底從材料物理的轉化為空間的意指表現。Rogers將浮雕的底區分為「軟的」和「硬的」兩種，他以希臘作品《Hegeso墓碑》浮雕為例，認為它的底是「軟的」，而在Pergamum宙斯大祭壇浮雕的底則是「硬的」（Rogers, 1974, p.64）。為何同樣的平面會有如此不同的感覺效果？對於浮雕而言，底雖然是觸覺上的軟和硬，但更正確的說法，應該是視覺的空間延伸或到此為止，也就是說底的陳述界限。

《Hegeso墓碑》是一種典型淺浮雕的表現方式，它只呈現自然形體的部分，不具有如圓雕般的完整體積，此時其整個身體的後半部，就像滲入浮雕底而不被看見；它的形體超越了底而達到裡層，其深入的程度是根據形的表現而定，不僅可以和形體相互滲透，也允許陳述的繼續而衍生幻覺空間，所以淺浮雕的底是「軟的」，它的表現就如同繪畫一樣。而Pergamum宙斯大祭壇就是高浮雕的表現，其形體有如靠在牆壁上，圓雕似的形具有完整的體積，可以把它當成是獨立的雕像，此時的浮雕底對形體而言，就像是雕像後方的一道牆，具有不可侵犯的圍堵邊界意涵，所以高浮雕底是「硬的」，形體和底兩者之間的關係是涇渭分明互不相干。

可知，浮雕要表現出空間，必須從底出發，並利用繪畫符碼以及形的重疊、清楚、模糊、明暗、肌理、大小、位置、方向……等，建立起「階層」的關係，才能製造出具有深度的空間；而利用線性透視法來呈現三次元深度空間的製造，加上薄浮雕的形，正是將繪畫符碼在浮雕中使用的極致表現。

二、浮雕中的雕塑符碼——基礎

以符號學的觀點，浮雕的形是以物理材料來製造高低或凹凸的體積並成為意符，進而產生圖像的意指，也就是說將三次元的雕塑形體在體積上做「縮減」，來適應浮雕底和「前表面」之間所提供的空間；就如同Focillon對於浮雕和圓雕的說明：「圓雕和浮雕的區分，圓雕佔有整個空間，它是整體而無其它的轉譯，而浮雕如同是介於三次元和二次元的過渡，利用縮減來表現。」（Focillon, 1987, p.35）。

可知，浮雕形體的表現是雕塑符碼的使用，它必須受制於底和「前表面」之間的物理空間限制，亦即雕塑形必須以完整或是被減縮的體積作調整，這在本質上是受到另一個浮雕的要件─「基礎」所控制的，並且是可以分析和分類的。

（一）浮雕基礎的作用

通常浮雕被認為是從底平面產生的形體藝術，Pischel對於浮雕的定義：「……浮雕，它的形是立體的，依附在底的平面上而顯露出來，像是由內往外露出……」（Pischel, 1982, p.11）。她認為浮雕形是由底所產生的，也就是說浮雕是在平面上表現的形體，這種說法是物理結構而不是符號學的。至於浮雕形是「站立」或是「黏貼」在底上？以雕塑意指的觀點來看，形體的結構是基於重力的關係，它的物體重力必須得到基礎的支撐；而在浮雕裡，形體就是站在一個稱為「基礎」之上，並主導著在浮雕中雕塑符碼的使用。

對人類來說，垂直和水平是安穩和操作的基本感覺，一個形體能夠存在於世界，因為它具有一個可以存在的空間，使其重力可以和地面的關係得到均衡，這就是水平基礎的提供和支援；就如同瑞士建築藝術理論家Siegfried Giedion（1893-1956）所言：「我們每個人都有一個神秘的平衡頭腦，潛意識地驅使我們去依據垂直和水平的關係來測量所看到的東西，也就是直角正交的。」（Giedion, 1981, p.579）。因此，我們具有一個能夠垂直存在和被水平感覺所支撐的世界，而在浮雕裡的形體，雖然意符的物理是「貼」在底上，但它的圖像意指是「站」在一個空間裡，也就是說重力必須棲息在水平的關係位置上，這就是浮雕的「基礎」，正是提供穩固的空間，使形體能獲得支撐。例如，羅馬時代的祭壇圓柱浮雕《跳舞的女祭司》（圖6-19），描述正在跳舞的女祭司彷彿正在半空中飛翔，其飛舞的衣褶暗示著女祭司狂烈的動作和近乎狂亂的精神狀態；她的腳下有一小條狀的東西來支撐其身體，製作者以一小塊象徵性的「基礎」，表示女祭司正在地面上跳舞，如此形體不再漂浮，所處的空間也被確定下來。

可見「基礎」是構成浮雕空間的最低位置，「基礎」在浮雕中雖然不易被發現，但卻具有相當重要的作用，而浮雕形體就從「基礎」上開始發展。

圖6-19 羅馬時代祭壇圓柱 　《跳舞的女祭司》
西元前27-14年 塞維亞考古博物館

（二）浮雕基礎的分類

　　「基礎」是提供浮雕形體發展的空間及支撐，並具有在幕後控制形體發展的
功用。本文以符號學的觀點，探討浮雕「基礎」的三種分類：基礎線、水平基礎
和傾斜基礎。

　1.基礎線

　　基礎線，是屬於二次元的，其空間最為淺近。基本上，在基礎線上展開的浮
雕，其形體的厚度是微不足道的，也無法如雕塑指涉出三次元體積的意義，所以
在基礎線上展開的浮雕，主要是以繪畫符碼來表現二次元性的特質。

　　在史前洞窟石壁上，可以發現利用天然裂縫或以突出物，當成基礎來展開形
體的製作；而在浮雕裡的基礎線是被製造出來的，例如，古代近東亞述藝術《受

傷的獅子》浮雕（圖6-20），獅子圖像極具表現性，前腿奮力前進而中箭的受傷身軀在地上拖行，表示著萬獸之王臨死前的悲壯氣勢。這個浮雕形體被安排在很簡單的基礎線上，來作為構圖的秩序系統，就如同發生事件的地平面；但因基礎線只有些微的深度，所以形的體積無法強調，而呈現厚度極低的薄浮雕，並只能以光影來表示形的變化。

圖6-20 《受傷的獅子》約西元前645年 倫敦大英博物館

2.水平基礎

對於浮雕而言，基礎線雖然提供了浮雕二次元性的發揮，但卻明顯受到厚度不足的影響和限制，往往無法滿足雕塑形的體積表現；因此基礎必須如同雕塑的基座一樣，具有一定的深度，這就是水平基礎。

水平基礎具有真實的深度和地平面的外貌，在意指上如同雕塑一樣，只具有真實的物理空間。例如，希臘時代的浮雕《阿波羅和四馬馬車》（圖6-21），在製作時將底挖深，讓形體的體積可以穩穩地站立在基礎上。以物理空間來看，它的前緣吻合浮雕的「前表面」，而最大的深度剛好就是浮雕底的位置；也就是說水平基礎提供形的體積可能，但也控制著其體積和空間極限。

圖6-21 Selinonte C神殿《阿波羅和四馬馬車》 西元前六世紀 巴勒摩考古博物館

3.傾斜基礎

　　傾斜基礎是利用向上的前後重疊來呈現空間深度的一種表現方式，使用繪畫符碼以傾斜來表示空間深度。例如，羅馬式的浮雕《聖多馬士的懷疑》（圖6-22），以上下垂直的方向來遞次重疊和產生深度，高處代表遠方，低處則表示近處，而形體的上下重疊就是前後深度關係的表示。這種浮雕的基礎雖不是很清楚，但可以感受到人物所「站立」的基礎是朝著上方延伸而呈傾斜狀態，如此就可以利用往上的前後重疊來表現空間深度，這就是傾斜基礎。

　　在浮雕的傾斜基礎裡，提供了繪畫符碼中的透視觀念，使浮雕的雕塑及繪畫符碼得到最佳的融合表現，例如，文藝復興時代Lorenzo Ghiberti （1378-1455）的浮雕《雅各和以掃的故事》（圖6-23），空間的安排使用了透視法來呈現，並加入不同體積變化來配合透視的深度；其前景的形體比較接近擁有完整體積的圓雕，而遠景的形體不具有厚度則偏向繪畫的呈現，所有的形就站立在一個明顯的傾斜

圖6-22 《聖多馬士的懷疑》西元12世紀 西班牙Silos Santo Domingo修道院

圖6-23 L. Ghiberti《雅各和以掃的故事》1430-1437 裴冷翠洗禮堂

基礎上來安排，如此的表現正符合我們對現實世界的感知經驗，即近處如同雕塑的形體是可以觸摸的，而遠方則如繪畫般是一種視覺上的印象，地面就往遠處漸漸升起直至地平線。

　　上述的浮雕基礎分類，表示著雕塑符碼對浮雕的介入程度；因此，在浮雕製作之前，我們就必須先設定可以提供形體發展可能的「基礎」種類。

三、依符碼使用的浮雕分類

　　傳統上，浮雕的分類是以形體的高低與圓雕形體的比較，作為浮雕分類的標準，超過（含）圓雕形體二分之一以上的稱為高浮雕，以下則稱為低浮雕，而看不出體積的則稱為薄浮雕。本文以符號學的觀點，將浮雕根據底和基礎的使用，亦即以浮雕中繪畫符碼及雕塑符碼使用的程度，針對浮雕作不同於傳統的分類和探討。

（一）線刻

線刻是以繪畫符碼的線條來表現，當人類在製作圖畫時，面對一個靜止的形，以手沿著外形做描繪，Gibson稱之為「基本的圖畫動作」（Zunzunegui, 1995, p. 102），這個動作配合工具或顏料的使用，可以在一般的

圖6-24　洞窟內壁上刻劃的兔子　約西元前35000-10000年 法國Gabillou

表面留下痕跡，其形式就是線條，也是繪畫符碼中的輪廓線。輪廓線可以利用兩種系統來製造：1.去除：利用以工具或手指在載體上刮、刻出凹痕；2.儲積：以各種材料在載體上留下痕跡。線刻就是屬於「去除」的製作系統，例如，史前岩石上刻劃的《兔子》（圖6-24），利用硬且尖銳的燧石在岩石表面上，刮、刻出凹

痕,它是以輪廓線來製造出影像,這種線刻的形式對於形體表現較為簡單,是一種尚未成熟的浮雕。可知,線刻雖然以雕塑材料和技術來執行製作,但它不使用雕塑符碼,是以比較接近圖畫的面貌出現,也就是說線刻本質上是使用繪畫符碼中的輪廓線來呈現。

(二) 陰刻

陰刻在說法上和具有實形的陽雕是相對的,它在感知方式上是屬於視覺的。陰刻是二次元的觀念,源自於繪畫符碼的表現,以一種如線條又像是單色平塗的手法來呈現形體,例如,非洲的原始岩畫(圖6-25),擁有外部輪廓和內部的物質,如果應用在浮雕上,則如義大利岩畫《Cemmo 巨石》(圖6-26),以圖畫的方式描繪出輪廓線,再把形體的輪廓內部挖低而成為凹陷形體,但形體的深淺或高低變化並不具雕塑意指;在光線的照射下,石頭表面較為明亮,而形體反而成為陰暗,此時形體本身不是一個實際的體積而是視覺上的效果,以這種手法應用在浮雕的結果就成為陰刻。

(三) 雙層浮雕

雙層浮雕在符碼的使用上是屬於繪畫符碼,在製作上必

圖6-25 阿爾及利亞Sefar岩畫《奔跑的獵人》

圖6-26 《Cemmo 巨石》局部 西元一世紀 義大利Brescia Camonica山谷

須先有圖畫的輪廓，去除形體多餘的
材料之後，使形體凸出並保持同一個
平面的高度，例如，中國畫像石（圖
6-27）。雙層浮雕的形和構圖雖然使
用了繪畫符碼，但它的形則是凸起並
擁有實際體積的高度，就像具有均一
高度的體積，因而在中國稱為剔地平
跋；雙層浮雕的高低不具形體變化的
意指，為了使形的表現更為豐富，通
常也會在形的內部或細節，利用陰刻
的方式來處理。

　　雙層浮雕除了能直接閱讀外，在
社會流傳的方式，也往往以拓片的
形式出現，這就更凸顯了它繪畫的
本質，中國藝術史學家李霖燦認為
這種浮雕，不僅是圖畫也是圖案，
更是浮雕加上拓印的面貌，可說是
具備了四種不同的美感於一身（李霖
燦，1987）。

（四）制式浮雕

　　在傳統的浮雕領域中，浮雕的形
具有雕塑形變化的則稱為制式浮雕，
它是藝術史上使用最多的浮雕形式。
如果將浮雕從底以上的形體體積和圓
雕的體積作比較，浮雕又可分為：高

圖6-27 中國畫像石 漢 陝西綏德墓室

浮雕、淺浮雕和薄浮雕。這些浮雕雖然同時使用了繪畫符碼和雕塑符碼，但卻有
主導符碼多寡之區分；高浮雕主要是以雕塑符碼來主導，其繪畫符碼幾乎微不足
道；薄浮雕是以繪畫符碼來主導，而淺浮雕則是兩者均衡使用的表現。

（五）混合浮雕

　　浮雕在本質上具有接納多元表現的可能，在同一個浮雕裡，其個別形體可以使用各種不同形式的浮雕來表現，就稱為混合浮雕。例如，Alessandro Algardi（1595-1654）的浮雕《列奧教宗和Atilla》（圖6-28），幾乎把所有可利用的構圖方式都應用上，其前景人物以類似圓雕的高浮雕來處理，表現出真實的體積；底則以淺浮雕來表現，並依照體積的程度來區分其階級，每個人物都有其符合身分的形式表現。從背景的淺浮雕到前景的高浮雕，其間的轉變是急遽的，而配合前縮法的形體就如同從底部往前躍出，產生了不確定和不可測量的空間深度，並形成空間深度的張力，使傳達的訊息更臻完美。

圖6-28 Alessandro Algardi 《列奧教宗和Atilla》 1646-53 羅馬聖彼得大教堂

圖6-29　《Akhenaton王的肖像》　西元前十四世紀　柏林埃及
博物館

（六）沉雕

　　基本上，浮雕都有明顯可見的底，它的形體是由底往外投射，但是在沉雕裡
卻看不見真正的底；其形體的外圍是浮雕的「前表面」而不是真正的底，浮雕的
形是由「前表面」往內發展到不可見的深度，形就像是「嵌入」而不是「凸出」
在牆壁的表面。沉雕的使用主要出現在古埃及，例如，《Akhenaton王的肖像》
（圖6-29），形的輪廓和底保持垂直的角度，如此雕塑形就像陷入浮雕底之中，而
法老王的臉被誇張的表現，各部份的細節也都表現得清楚細緻，形成一個充滿著
生命力並具有諷刺性的側面肖像。

　　沉雕的形體具有完整的塑形，形體外的底和陰刻一樣，是平整而未加挖深，
這是非常經濟的手法，但放棄底的使用就如同放棄了繪畫深度空間，因而很難去
感知其深度。

（七）形底混合浮雕

圖6-30 《龍》隋代 河北趙州橋

圖6-31 米開朗基羅 《Taddei圓形浮雕》 1504-05 倫敦學院美術館

　　浮雕的底是屬於繪畫的要件，它提供繪畫符碼的表現，但當它的物理特性被當成平板來使用時，就被雕塑符碼所控制，例如，隋代趙州橋欄板上的浮雕《龍》（圖6-30），其形體不只是依著平面性來發展，並在欄板中前後鑽進又鑽出，藉以強調牠的靈敏動感和廣大的神通；雖然其形體是屬於浮雕的表現方式，但它的底卻不是用來支撐形體，也不是陳述空間裡的界限；反而把底當成是個現實中具有物質的一塊欄板，這正是底介入藝術的陳述而不再只是一般的浮雕底。

　　而米開朗基羅的《Taddei圓形浮雕》（圖6-31），其內容是聖母、聖嬰，以及幼年的聖約翰的浮雕，聖母和聖嬰的主要部分已經刻出有如圓雕的高浮雕，而小聖約翰則像是淺浮雕，在作品中保留了尚未完全去除的石塊材料；因此形和底、材料的混合使形體表現只是局部，就像隱藏在底的石塊材料內部而尚未被發現，對浮雕而言，這樣的形和底是不清楚的，但卻正是米開朗基羅「未完成」（infinito）的風格浮雕。

（八）透雕

　　基本上，底是浮雕的要件之一，它可以提供繪畫符碼的發揮，但有些浮雕卻只有形而無底，一般稱之為透雕。由於透雕不具有底，無法如同繪畫一樣的表現空間和深度，唯一的解決之道就是在限定的厚度裡，由形體以重疊或交織的方式，來製造深度並加強形體之間的結構。例如，王慶臺《室上加喜》（圖6-32），就是一種透空的雕塑，主要強調形體在環境空間中發展的獨立性。

　　此外，透雕可以隔間形體間的空隙，讓周圍的空氣、光線自由穿透而具有半開放的效果，也因而被大量地使用在建築、室內裝飾、家俱屏風或窗櫺的處理。

圖6-32 王慶臺《室上加喜》1985

綜合上述探討，可知浮雕因為具有同時使用繪畫和雕塑符碼的特性，能夠在各種不同專業領域和不同載體上發揮，而成為一種可以靈活使用的符號形式；而以符號學對浮雕的分類，正是依繪畫和雕塑符碼在浮雕中使用程度來區分，如此可以對浮雕作更清楚和有效的閱讀及製作。

結語

雕塑是屬於三次元的符號，其形體和空間的對立和轉化，具有著豐富而複雜的變化。對於雕塑而言，感知是屬於生理和心理的反應，它可說是各種感官一同參與感知所得的總和面貌，更是由各種感覺上的記憶和智性的過程，所建立起的一個複雜評價。

感知方式是讓雕塑產生意義的必須過程，雕塑者對客體有所感知而成為雕塑形式的呈現，同樣對於雕塑的閱讀也是透過感知而接收到訊息。本文以「視覺型」和「觸覺型」的分類方式，並以感知的觀點對雕塑作分析，發現不同的感知方式能傳送其特定的訊息，影響雕塑符號中客體、意符及意指的選擇及產生；而雕塑放置的環境，作品之間的視點、距離、角度也會影響感知的方式和訊息的傳達。因此，在雕塑的製作過程，必須依據各種製造的環境做適當的選擇或修正，才能傳送出正確而有效的訊息。

可見，以感知方式來對雕塑作分析和探討，證明感知方式的多元參與，才是正確和有效的閱讀方式；如此雕塑訊息才能完整，不僅能發揮雕塑符號的功能與價值，也使我們對雕塑產生一種新的認識及思惟，避免造成錯誤的解讀。

以符號學的觀點來看，浮雕具有二次元繪畫以及三次元雕塑符碼的特質，它存在著繪畫和雕塑兩種符碼，本文提出浮雕「底」和「基礎」的要素和觀念，能提供浮雕中繪畫和雕塑兩種不同符碼的發展，並可視為繪畫及雕塑意指產生的根源；浮雕中的「底」和「基礎」，不僅控制浮雕中繪畫或雕塑符碼的作用程度，並影響浮雕形、空間表現，以及二次元、三次元的意指內容。可見，浮雕「底」和「基礎」的研究和分析，能清楚呈現繪畫和雕塑符碼在浮雕中介入的程度和限制，進而對浮雕形的多元化發展有更進一步的了解。

　　對於浮雕符號的感知而言，本文依繪畫和雕塑符碼使用的程度，對浮雕進行重新分類，發現浮雕不僅能同時擁有繪畫和雕塑的符碼，浮雕對於符碼使用的程度更是可變的，當繪畫性強時，其雕塑性就比較弱，相反地，繪畫性弱而雕塑性則強；這種繪畫性和雕塑性之間的競爭和互相作用，就決定了浮雕本質是偏向繪畫或是雕塑。

　　可知，浮雕對於符碼使用的程度是靈活的，浮雕是一種具有高度適應能力的跨語言符號，能在各種不同載體上發揮，也因此在歷史上產生大量、豐富的各種浮雕。

第七章

雕塑的傳達

　　傳達（communication）是一種使用符號的活動，不論是語文語言或非語文語言的傳達，都是藉由各種符號來傳遞訊息進行溝通、維持或挑戰社會秩序的。符號學家Ju. M. Lotman認為：「文化是一些不能堆積保存的資訊，但卻能在人類社會的各種集合體中傳送的資訊」（Lotman, 1969, p. 309）。Lotman 就是強調人類所有的文化，必須存在於動態的人類傳達活動中，而不是靜態地將它儲存。人之所異於其他生物之處，就在於人類有運用符號的本性和能力，一切文化的傳達都離不開符號，而文化就因符號得以產生和延續。可見，人類生活的相互交往、意念的傳達，最主要的就是符號意義的了解，以及對於語言系統中各種傳達規則的運用；我們就在這種充滿符號的環境中成長，傳達訊息認識環境，並了解符號如何作用。

　　傳達存在社會的任何文化裡，它是經過數千年的時間，透過各種地域、民族文化的傳達作用所累積而成的，諸如：信仰、政治、歷史、遊戲、節慶、服飾、教育……，等共同的文化、習慣、制度資產。文化研究學者 John Fiske 將傳達定義為透過訊息所達成的社會互動（Fiske, 1982/1995）；Fiske的論點已將傳達的方式涵蓋了社會的互動，以及符號意義的訊息作用。因此，「傳達」的定義在不同領域中會有不同的意義，例如：在交通的領域裡它是「運輸」的意思；新聞媒體稱為「傳播」；在人與人的對話中是「溝通」；而在人類文化的領域裡就是「傳達」。

　　Eco主張符號學既是作為文化研究之邏輯學的普遍科學，又是以文化作為研究對象的科學，就必須運用傳達和意陳作用的模式來描述文化現象（Eco, 1976, p. 24）。Eco 所強調的，就是符號必須以傳達為目的和手段來傳送訊息；如此以符號學的觀點來看，就可以將雕塑視為是一種符號，其符號的意陳作用必須在傳達過程中來進行，而雕塑的製作和使用，必能產生符合傳達目的之功能。

在文化慣例的使用中，我們可以清楚的指出雕塑被運用於政治的、宗教的、裝飾的、紀念性……等各種用途，從形式上卻難以分析雕塑和傳達的關係，也無法了解雕塑為何如此被使用，所以必須從符號學及傳達理論，來探討雕塑符號和傳達使用的關係，以及雕塑的訊息如何產生和傳送，才能明白雕塑符號在文化社會中所擔任的角色和需求。

本文以Jakobson的傳達理論和傳達功能模式，對雕塑的傳達作用及功能作分析，並以雕塑實例作佐證，探討雕塑符號製作和傳達功能之間的關係，藉以建構雕塑符號研究的整體性。

本章分為：第一節，雕塑的傳達模式；第二節，雕塑和傳達功能；第三節，雕塑的主要傳達功能及實例分析。

第一節　雕塑的傳達模式

傳達是人際間符號的使用方式，能夠在過程中傳送特定的訊息，這樣的傳達過程是複雜的，必須具有其一定的要素和系統。俄羅斯語言學家同時也是布拉格學派創立者Roman Jakobson（1896-1982），他認為一個完整的傳達過程必須具有六個要素才可能成立，並建立起一個傳達模式，他以類似線性模式為基礎，在兩端分別是傳送者和接收者，而中間則是上下文、訊息、接觸和符碼要素來架構完整的傳達模式（圖7-1）（Jakobson, 1992, p.185）。以下針對Jakobson的傳達要素配合雕塑例子作探討和說明：

<div align="center">

上下文（Context）

訊　息（Message）

傳送者（Emitter）------------------ 接收者（Receiver）

接　觸（Contact）

符　碼（Code）

</div>

圖7-1 Jakobson的傳達模式

一、傳送者（Emitter）

傳達可以視為是一個作用的過程，傳送者是傳達過程的開端，主導著傳達作用的進行，並將訊息編碼後傳送給接收者。傳送者包括所有能夠製造或傳送符號

的人、動物、機器或東西；對於雕塑來說，傳送者就是雕塑的製作者，也就是所謂的雕塑家。

二、接收者（Receiver）

接收者是訊息傳送的目的地，也是傳達的特定對象，當傳達活動不具接收者時，符號就無法產生作用，例如，沈入大海兩千多年的希臘青銅像《Riace青銅像A》（圖7-2），在沉入大海期間，從未傳送過任何的雕塑訊息，但在1972年被撈起之後，被陳列在義大利Reggio Calabria國家博物館供人觀賞，這個奇蹟式的雕塑才得以被認識；也因為有觀賞者的接收，才能使符號產生傳達作用。

圖7-2 《Riace青銅像A》西元前五紀 義大利Reggio Calabria 博物館

在雕塑的傳達過程中，接收者並不一定是人，例如，稻草人，其接收者是小鳥而不是人類，也因此其中的編碼和解碼認知，對農夫而言有著一廂情願的想法；雖然我們很難了解鳥類所接收到的訊息為何，但只要小鳥們這個「接收者」

收到訊息後，產生「不敢靠近」稻草人和農作物的反應，那也可稱為是一種完整的傳達。

三、上下文（Context）

上下文，是一個物理或相對的「地方」，或是一個情境；當傳送者傳送訊息給接收者時，他必須認識到訊息所指涉外在的事物或情境，如此傳達活動才得以展開。例如，禁止超車的交通號誌，它的上下文是：兩線道以上、有車子來往的大馬路，以及交通罰責所組成；這個號誌必須在這個上下文中，才具有傳達的作用，如果脫離了這個上下文，例如，將交通號誌安置在稻田中，在傳達上就不具意義，甚至可能產生錯誤的訊息。

在雕塑的領域裡，有許多作品由於上下文的改變而使傳達的結果具有不同意義。例如，古希臘時期《Samotracia的勝利女神》（同圖2-6），勝利女神Nike雕像原本是放置於船頭藉以彰顯軍事的勝利，而今卻安置在巴黎羅浮宮特製的台座上面，成為鎮館三寶之一的「藝術」作品。當此雕塑被安置在美術館，其上下文它所傳達的出的是一座被界定為美學的「藝術」品，至於要了解其原始的傳達意義就必須了解其原有的環境及文化背景，才能真正了解本來的訊息意義和功能。

在傳達的活動中，上下文是訊息的一部分，當一個傳達情境同時捲入數個上下文，往往會導致所傳達的訊息產生困惑。例如，中國近代史政治人物蔣介石的雕塑，在1970年代，是偉大、權力、國家的象徵，而在本世紀，因國民黨員、台灣新生代、獨派、……所交織的複雜上下文中，而產生不同的意指，並導致這類的雕像被崇拜或安置在公共空間，甚至遭到被毀壞、遺棄的不同命運。

四、訊息（Message）

訊息是傳達的內容，它是依據特定符碼的結構所傳送的資訊數量；在傳達的過程中，訊息可能是一個感覺或是一項資訊、消息，它必須通過：聲音、文字、姿態、圖像……等符號的攜帶，並透過傳送者個人腦筋內部的產生，發送到外部環境。對於傳達的作用，如果從傳送者的觀點來定義，它能夠有效影響接收者的資訊；而從接收者的觀點，則是對傳送者訊息的解讀，可以透過接收者是否接收到應有的訊息數量，來判定傳達的完成與否。

在傳達的過程中，訊息的數量可能會被遺漏、打折或增加，特別是在雕塑藝術的領域，接收者常會得到傳送者刻意和預設的訊息；而為了確保訊息內容的正確性，上下文的使用是不可或缺的，例如，蔣介石銅像，透過崇高的台座和標題文字等上下文的作用，來明示它是偉大的政治人物而不是一件雕塑藝術品。

五、接觸（Contact）

接觸，是介於傳送者和接收者之間的傳達管道，它是傳送訊息的物理設備、工具，也是感知和心理上的連接，如此才得以建立和維繫傳達的作用。接觸對於雕塑而言，就是能夠安置雕塑的空間環境，以及如何建立讓接收者得以順利地接收訊息的條件，例如，戶外廣場或廟宇內殿，前者是明亮空曠後者則是侷限和神秘，兩者的接觸情況是不同的。

在傳達的過程中，接觸往往會出現所謂的「噪音」（noise），或稱為「干擾」（interference），這是指在傳送和接收的過程，來自於所要傳達訊息之外一種不相關的訊息，這種「噪音」會影響傳達的作用，干擾到正常訊息的傳送；例如，光線的昏暗、雜亂的背景，都是造成雕塑閱讀的一種「噪音」，而美術館展覽場所呈現的單純背景和理想燈光所形成的純淨環境，就是將「噪音」降低到最少的一種接觸。

接觸和「噪音」的關係是依傳達需求而有一個理想的標準，例如，廟宇的燈光不能有如美術館的投射方式，因為如此就影響到所謂的神聖訊息，反而成為強調作品本身的藝術訊息。此外，在傳達的過程中，有時需具有某些「噪音」才能達到傳達的目的，例如，《三國演義》中《孔明借箭》的場景，因起霧造成視線的不清楚，草人被曹軍誤當成真實士兵，才得以達到向曹軍「借箭」之目的，孔明正是善用了屬於「噪音」的「起霧」來傳送出被刻意干擾的訊息。

六、符碼（Code）

符號是由符碼的規則來製作和產生意義的系統，在傳送者和接收者之間，必須有共通的符碼，並透過符碼的運作，訊息才得以完成傳送。當傳送者利用「符碼」來製作或使用符號，稱之為「編碼」（encode）；另一端的接收者，則必須利用共通的符碼來對符號進行「解碼」（decode），才能從符號裡得到正確的訊息，

如此才能稱為完整的傳達作用；如果不具共通的符碼將無法獲得傳送者所希望傳送的訊息，也造成接收者錯誤的解讀。對於雕塑傳達的「編碼」，是傳送者將他的想法和意念，利用雕塑符碼並透過材料、形、色彩、空間結構組成符號來進行傳送；而「編碼」則是接收者，利用符碼從雕塑中閱讀出正確的訊息。

以符號學觀點而言，「解碼」與「編碼」之間並沒有必然的一致性，前者的存在條件與後者可能大相逕庭；因此，「有效」的傳達必須包括「編碼」與「解碼」之間所建立起的某種互換關係，即在「編碼」的過程建構某些限制和參數，「解碼」就是在這些參數和限制中發生的。例如，中國的神像雕塑家，會以風格化而不以「寫實」方式來製作菩薩，排除了屬於人類特徵的個性、人種、性別、年齡……等表現，因為這個神像雕塑必須被當成神而不是「人」來對待。

事實上，符碼在傳達中的規範並非是一成不變的，符碼會因符號的不同種類而有不同的影響和差異，Eco針對符碼在符號的作用程度，將符碼分為：強符碼（codici forti）及弱符碼（codici deboli）（Eco, 1975, p. 280）。

（一）強符碼

強符碼是指符碼對符號具有強勢規定和控制，並且不得違犯，例如：語文的符碼是明確、固定，文章的書寫和使用必須遵守其語法及文法，任何一個字、拼音或詞性都有其符碼的規範。

（二）弱符碼

弱符碼是符碼對符號的控制和規範較為寬鬆、具有彈性的，容許某種程度的誤差，不需嚴格執行；雕塑、繪畫藝術就是屬於弱符碼，它們在符號的使用上較具開放和彈性，也沒有受到符碼的強力控制，所以具有自由創作特質，這就是雕塑、繪畫被認定為「藝術」的原因。

基本上，強符碼、弱符碼會依據符號的使用場合、目的而有所改變；對於雕塑而言，屬於「藝術」領域的符碼是弱符碼，不但擁有自由發揮的空間，也使得雕塑形式具有豐富而多樣的特色；但在科學、定型化、慣例的使用則是屬於強符碼，例如，人體解剖模型、神像，其人體的比例、色彩、結構……都有一定的限制，在使用上必須遵守嚴格的規則。

綜合上述可知，Jakobson的傳達模式適用於雕塑的傳達，必須透過傳達要素才能構成完整的傳達；也就是說，雕塑的傳達是傳送者將訊息傳送給接收者的過程，並具有一定的要素和過程模式，在傳送者和接收者之間，必須在一個具有上下文的環境中進行，並透過接觸的連結，以及具有符碼規則的運作及保證，才能傳送出訊息，而其中每一個要素或過程都會影響到傳達。如此透過傳達要素的分析和探討，不僅可以讓我們了解傳達的完整過程及影響的變數，也才能使雕塑成為傳達的重要工具和方式。

第二節　雕塑和傳達功能

在人類文化中，雕塑是建立在符號使用的基礎上，其主要目的在於能夠進行傳達；我們可以清楚的指出雕塑被使用在不同的場合，包括從政治性的人物、宗教性的神像、裝飾性的藝術品、商業性的公仔、玩具……等各種用途，雖然可以依此來作雕塑的分類，但還是無法釐清為何雕塑會如此被使用，為何其符號形式及使用的方式會如此大相逕庭。

基於符號學的探討，我們必須從傳達過程來分析，探討雕塑具有那些傳達功能，並了解雕塑功能是如何的被製作和使用。

對於傳達功能的分析，德國心理學家Karl Bühler（1879-1963）提出語言的傳達具有三種功能：情感的、企圖的和指涉功能。這三種語言功能中的情感、企圖功能分別和傳送者、接收者有關，而指涉功能則是所談的人或事物，亦即訊息。Jakobson參考Bühler所建立的語言功能論述，在其原有由六個要素所構成的傳達模式中，建構出一個完整的語言傳達功能架構。

Jakobson建構的傳達過程中的每一種要素，會因其地位的主導來產生一種相對應的傳達功能；亦即傳送者主導情感功能，上下文主導指涉功能，訊息主導詩意功能，接觸主導社交功能，符碼主導後設語言功能，以及接收者主導企圖功能；因為這些功能才能夠使傳達擁有使用的意義，並能依照傳達的需求來進行有效的傳達（Jakobson, 1992, p.185）。

傳達要素和傳達功能的相互對應關係如下（圖7-3）：

<div align="center">

上下文（指涉功能）
訊　息（詩意功能）
傳送者（情感功能）－－－－－－－－－－－－－－－－接收者（企圖功能）
接　觸（社交功能）
符　碼（後設語言功能）

</div>

<div align="center">

圖7-3 Jakobson 的傳達模式與功能對照圖

</div>

　　為使傳達功能在社會應用的層面更為豐富，法國哲學家及人類學者Olivier Reboul在其著作《語言和意識型態》（Langage et Idéologie），針對Jakobson傳達模式中的每一項功能再附加一種價值：情感功能的「真誠」價值，詩意功能「美」的價值，企圖功能的「合法」價值，指涉功能的「真實」價值，社交功能的「教育」價值，以及後設語言功能的「修正」價值（Rodrigo, 1989, p. 61）。本文利用Jakobson所提出的六種傳達功能，以及Reboul的功能附加價值，針對雕塑的傳達功能做探討和分析。

一、情感（Emotive）功能

　　情感功能，用來描繪訊息和傳送者的關係，表達其訊息傳送時的情感、心靈狀態，這些因素會使訊息具有傳送者的個人情感。在雕塑的傳達中，情感功能有兩個來源：一個是圖像符號中的意指，另一個則是造形符號的意指。

（一）圖像符號中的意指

　　在雕塑中圖像符號的意指是從所指涉客體中所產生的，通常以人物臉部的表情和肢體語言來表現心靈狀態、歡樂、悲哀、厭煩、憂鬱和孤獨等情緒和感覺。例如，東漢《俳優陶俑》（圖

圖7-4 《俳優陶俑》 東漢 中國歷史博物館

7-4）的歡笑表情和姿態，它是屬於客體的一種感性，雖然我們無法推斷此雕塑製作者是否同樣歡樂，但可以確定傳送者強調的就是製造歡樂的藝人。

（二）造形符號的意指

對雕塑而言，造形符號的意指就是依據意符形式本身來傳達情感，包括：材料、形、色彩、肌理的選擇與製造，都是由傳送者來決定和控制的；而雕塑者最直接的情感表現方式，就是透過工具鑿痕、手的痕跡以及觸感，傳達出藝術家的情感特質和訊息。

情感功能亦具有「真誠」的價值，它不在乎是訊息的好與壞，而在於傳送者的真情流露。例如，兒童的雕塑（圖7-5）雖然因感官的協調、手的控制、符碼的認識尚未純熟，以致於製作的手法較為單純和樸拙，相對於客體的表現也不夠豐富和正確，但我們都還是可以感受到傳送者童稚天真的純情，亦即「真誠」的價值。

圖7-5　陳香穎 《魚》

二、企圖（Conative）功能

企圖功能是訊息在接收者身上所產生的效果，它具有勸說的本質以及希望得到接收者反應之目的，在文法的表達裡是屬於「呼喚」、「命令」的句法。

在傳達的過程中，企圖功能必須具有策略性的訊息才完成其功能性；也就是說要了解接收者的想法和特性，做為企圖的策略，例如，佛像中菩薩（同圖4-5）傳達對象是需要精神寄託的廣大信眾，必須採取親和及感召的策略，因而在肅穆的雕塑中加上了和藹可親的形體及表情，散發出母性的溫柔和包容，才能使信徒得到心靈上的慰藉；而麥當勞叔叔（圖7-6）傳達的對象是兒童，所以在色彩和姿態上都以鮮艷色彩和藹可親的形象來表現，藉以吸引兒童的注意及信任；而具有威逼的企圖則是以超力量、誇張、震撼等強制方式，塑造出宏偉的政治人物、事件的雕塑，例如，Zadkine的災難式問天雕塑（同圖1-15），就是以慘烈、巨大、呼喊的表現方式來震撼人心。

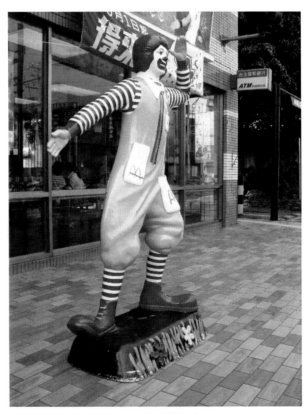

圖7-6　麥當勞叔叔

一般而言，雕塑的耐久性和穩固性，非常適合宗教、政治、紀念性人物或事件等的企圖功能表現，不但可以喚起接收者的尊敬、服從、崇拜、懷念、信仰，更可以強化權力、威嚴、神聖等，歷史上的雕塑也因企圖功能而被大量的產製和

使用。例如，獨裁者在各公共場所大量的安置銅像，是對人民宣示著對國家領導人的服從，並達到宣揚的效果。

此外，由於企圖功能所發展出「合法」的價值，傳送者必須具有要求實行具體行動的足夠能力，說明那些是合法和不合法來強制接收者接受訊息的傳送；例如，在政治性及宗教性的雕塑，往往由於「合法」的價值而建立起權威和神聖，使得一般大眾產生崇拜和信仰的心理。

三、指涉（Referential）功能

指涉功能強調的是外延和認識的，對於所指涉的上下文和訊息內容，能具體而清楚地描述訊息的真實意圖，這種功能是科學、體育活動、技術、故事和社會新聞等領域的主要需求。在傳達的過程中，指涉功能具有要求傳達內容的「真實」和正確性；例如，人體解剖模型，它是真實人體的替代，在肌肉和骨骼的結構是虛假不得的；肖像，是表示祖先的真實樣子，它必須足以表示特定的個人面貌。

對於以雕塑的指涉功能而言，可以利用形體、色彩、肌理、細節、結構等來調整此項功能的強與弱，也就是說指涉功能能夠傳達出複雜、豐富，少量、精簡的各種訊息，例如，蠟像幾乎指涉出一個人物客體的完整視覺訊息，而稻草人則只以衣服、帽子和直立的樣子來表示，它的訊息是簡略和粗糙的。

指涉功能在傳達的過程中，為了確保接收者能得到傳送者刻意和預設的訊息內容，必須使用制約性較強的強符碼以及上下文的配合，以羅丹的《巴爾扎克》雕像（圖7-7）和蔣介石銅像為例，兩座雕塑都是傳達紀念性人物的訊息。羅丹以「藝術」表現的方式來製造一代文豪的雕像，亦即傾向弱符碼的採用，因而受到當時法國作家協會的拒收，以及公眾評論的抨擊，甚至無法得到大家的認同，也就是說傳送者和接收者對於訊息內容的看法是不相同的；而蔣介石銅像，則是以強符碼的「寫實」手法，並且加上台座及文字指涉它是一個偉大政治人物的訊息內容。

值得注意的是，對於雕塑傳達功能的實際使用，並不是愈多的訊息就表示指涉功能愈強，因為無用或過多的訊息反而會影響指涉功能，Eco就以傳達的結果作為「干擾」的判定，當接收者對訊息無法辨識出傳送者的符碼，也無法以其它符碼來代替時，則被接收的訊息就成為一種「干擾」（Eco, 1975）。例如，人體的

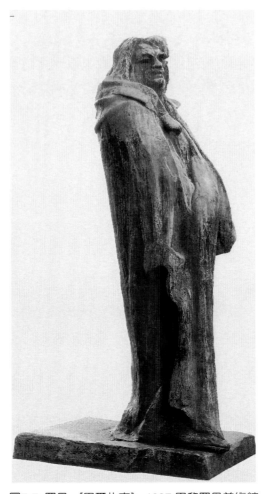

圖7-7 羅丹 《巴爾扎克》 1897 巴黎羅丹美術館

解剖模型，為了提供有用的訊息，它的意符超乎真實世界的視覺經驗，必須以解剖方式來詳述內部器官結構，但同時也必須捨棄一些不必要的訊息，諸如，客體所擁有的頭髮、肌肉、姿態、衣飾……等，主要就在於避免造成訊息的「干擾」。

四、詩意（Poetic）功能

詩意功能的產生是訊息與其意符的關係，在傳達的過程中，詩意功能中的指涉並非是訊息本身；而是附加的，也就是為了訊息上的另一個訊息。

Jakobson主張「藝術」主要目的就是詩意功能；詩意功能會使符號本身更為突顯和清楚，並使符號和客體能更深入地被區分出來（Jakobson, 1992, p. 190）。在

雕塑的傳達過程中，詩意功能和「美」的價值相對應，就是所謂「藝術」的主要功能，但詩意功能並非只侷限於「詩」的形式，必須包括雕塑能夠傳送出詩意美感的各種藝術形式。

對於雕塑而言，詩意功能就是造形符號層面的強調，因為造形符號具有自主性，能夠在同樣的人物客體中，藉由不同的造形符號方式產生詩意；它是在圖像意指之外屬於意符的另一個美的訊息。例如，《威廉朵夫維納斯》，其美感並非來自於客體雕像的萎縮手臂、龐大的女人軀體等可能被認為是「畸形」的圖像意指；而是透過客體之外的材料、肌理、色澤、量感、比例、空間構成……等，來產生造形符號的美感，並成為雕塑的一種美學符碼。

可見，詩意功能不同於科學或邏輯符號裡所強調的「正確」和「真實」，而是屬於一種獨特「美」的價值傳達種類，一般很難以科學的方式去衡量；而在藝術史上的雕塑，就是藉著詩意功能來分類和評定，進而產生各種風格、主義、畫派等區別的雕塑作品。

五、社交（Phatic）功能

社交功能主要在於傳送者和接收者之間扮演著觸媒的角色，藉以連結物理和心理兩個層面，並建立、維繫和確保傳達管道的暢通。在傳達作用裡，商業行為對接觸或管道的強調是最常使用的；一般都以強烈的色彩、怪異的圖文、熟悉的知名人物，來吸引接收者的注意。例如，雜誌上的身材惹火封面女郎，或誇張且近於荒誕的廣告，這種功能常是虛假而不真實，它與內容的真實性並無關連，但接收者卻習以為常。

在雕塑的傳達中，為了能建立管道，雕塑本身也會利用能夠吸引接收者目光的方式來表現，例如，紐約的《自由女神像》，它具有強烈清楚和外爍的形、巨大的尺度，在大樓林立的紐約市中，成為一個具代表性的地標；而如麥當勞叔叔的招牌，其飽和鮮艷的色彩、開放和誇張的姿態以及大家熟悉的小丑造形，在五彩繽紛的商店街中，強烈地吸引大家的目光前往消費。Fiske就認定這種社交功能是：「那些沒有新意、沒有資訊、是為使現存管道得以暢通的傳播行為。」（Fiske, 1997, p. 29）。

社交功能是屬於「教育」的價值，在社會是維持和別人之間的一種人際關係，例如「幸會！」這句話，並非表示內心的真正高興與否，也不代表真實或

虛假的問題，而是個人教養的問題；對於雕塑來說，Jaguar 汽車美洲豹徽章（圖7-8）是有錢階級人士的身份代表，麥當勞叔叔表示童稚和歡樂的飲食階層，雖然這些雕塑本身不具有創新的資訊，但卻透露出不同的教養階層，並成為一種社會身份辨識的符號。

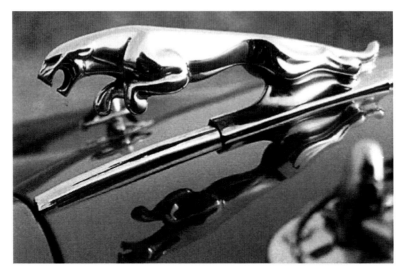

圖7-8 Jaguar汽車美洲豹徽章

六、後設語言（Metalinguistic）功能

後設語言功能，在於突顯和指認所使用的符碼特色。後設語言的理論奠基在邏輯的、哲學的和語言的研究上，正如Jakobson所言：「現代邏輯對語言區別為兩個層面：對象語言，說一個對象；後設語言，說的是語言本身。」（Jakobson, 1992, P. 189）。可知，後設語言功能並非在於客體的指涉，而是對所使用符碼本身的分析或解釋，也因而所呈現的特色是針對特定的符碼。例如，雕塑中的藝用小木偶，它並不提供肌肉、骨骼的訊息，主要在尋找出雕塑姿態和人體結構的符碼，藉以驗證動態和均衡的可能；又例如，Melos維納斯角面石膏像（圖7-9），它雖不能稱為是真正的雕塑，但卻可以提供雕塑形與面的結構，以及光影變化的符碼，並作為學習和訓練之用。

後設語言功能在一般的雕塑是比較難發現的，就如同小木偶強調結構的簡化，或石膏像經過角面的處理，所呈現出清楚的符碼使用和效果，這都必須具有專業訓練或知識者，才能了解其功能。

後設語言功能具有「修正」的價值，能指出和引導符碼的正確使用，因此在藝術教學中，教師藉由藝用小木偶來模擬人體的姿態和調整雕塑的動勢，作雕塑人體的解說和批評，這就是後設語言功能的「修正」價值所在，也因此學生才能正確地使用姿態及造形的符碼。

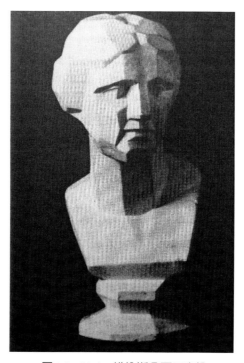

圖7-9　Melos維納斯角面石膏像

第三節　雕塑的主要傳達功能及實例分析

Gombrich對於藝術的起源有如此解釋：「我們若設法進入這些創造超人偶像者的心理狀態，便會領悟到早期文明的形象塑造，不僅與法術和宗教有關，同時也是最初的書寫形式。……但若想明瞭藝術的故事，則得時時牢記，圖畫與文字一度曾是真正的血親」（Gombrich, 1989, p. 30）。Gombrich如此一針見血的指出，所謂圖像的「藝術」，其原始目的並非如我們今天所言的「藝術」，它和文字一樣是用來記錄、傳達的符號；就如同史前的《威廉朵夫維納斯》雕塑，它原本是被當成巫術來使用的；而大英博物館的《命運三女神》（同圖6-13），當

初是希臘神殿山形牆上的裝飾，用來描述城市保護神雅典娜的故事；分散在世界各地美術館的中國佛像，原本是被安置在石窟被信徒膜拜，藉以得到心靈的慰藉；非洲的面具，它應該是被戴在頭上，出神狂舞的跳動。如今，這些雕塑都被當成是「美」的藝術品，放置在博物館裡供人欣賞，我們也因其形式的差異被迷惑，或者只能找出更多「美」的理由來解釋，但這樣並不是正本清源的作法，以傳達功能的觀點，應該從其原本的傳達功能來分析才能得到正確的閱讀結果。

以文化機制的觀點來看，雕塑絕不只是「藝術」而已，在社會慣例中可以發現各種不同形式以及適合使用的雕塑，它是建立在環境文化和符號作用的基礎上，每個雕塑各有其傳達作用和目的存在，但習慣上我們將雕塑視為一種「藝術」，並且以「美」的標準來評判雕塑，如此反而會使觀賞者對雕塑所傳達的訊息產生錯誤的解讀。因此，必須從雕塑的傳達功能來研究，探討雕塑的訊息如何產生和傳送，才能明白雕塑符號背後所傳達的意念和功能。

一、雕塑的主要功能

雕塑是傳達訊息的一種符號，對於雕塑製作和使用的動機而言，雕塑主要在於產生符合目的之傳達功能。在傳達的過程中，一件雕塑並非只擁有某一項傳達功能，它可以擁有全部或其中的多種功能，只不過在這些功能中有些被強調，也有些被忽略，而被強調的就可稱為主要的傳達功能。Jakobson對傳達的多項功能提出說明：「有時這些不同功能是分開地來操作，不過一般是像一束若干個功能在一起。這一束功能之間的關係並非是簡單的堆積在一起，而是一種等級的排列，所以必須先了解那個功能是主要的，那些是次要的。」（Jakobson, 1992, p.8-9）。以《威廉朵夫維納斯》為例，這個雕塑傳達了一個女人的圖像意指而具有指涉功能，但卻因比例、五官不符合真實的人體，其指涉功能就被壓抑；但是雕塑具有生殖養育的特徵，並散發出母性的溫柔，這是加強了情感功能；雕塑能被當成偶像來使用，所以具有企圖的功能；她作為信徒崇拜的對象，因而結合信徒建立一個共同信仰的團體，這就是社交功能；此外，這個雕塑本身的誇張比例，強調了符碼的使用，具有著後設語言功能。可見，在傳達的過程中，雕塑能同時擁有每種功能，這些功能有的被強調而有的

則被壓抑；而在各種功能中依目的和重要性，可分為：主要、次要或無關緊要的排序。

基本上，雕塑風格和符號的表現，主要依據其傳達功能來區別：對於浪漫主義而言，專注於研究傳送者的角色，並以感性功能為主要訴求；而寫實主義則是強調上下文的指涉功能；觀念藝術著重符碼的使用，能彰顯後設語言的功能；形式主義強調符號的使用，自然而然就注重詩意功能。此外，在各種雕塑研究領域中，傳達功能也有不同的主要功能的區分，例如，符號學者注重雕塑符號的符碼，即後設語言功能；藝術論述注重文本和訊息的分析，即詩意和社交功能；以讀者取向的傳播或廣告理論強調接收者對訊息的接收，亦即企圖功能；藝術史強調人物、事件的發生，則是以指涉功能為主要導向。

由此可知，雕塑在不同的傳達需求裡，都有其主要功能的強調，也就是說依傳達功能的使用並各取所需；當為了強調某些功能，有時會犧牲其它的功能，這是因傳達需要的選擇；如此不僅可以改變傳統上對雕塑定義的認定，也可使雕塑符號形式的發展更為多元。

二、主要功能的轉變

基本上，傳達功能並非是一成不變的，隨著時代和環境的變遷，雕塑的主要功能也會有所改變；在慣例上，雕塑被認為應該以藝術的詩意功能為主，但其實這是由於人類使用方式的不同，而改變了雕塑原始的傳達功能。這可透過美國人類學家Jacques Maquet（1917-）的論點來說明，他將藝術博物館裡所謂的藝術品分為兩類：「預定為藝術」和「轉變為藝術」（Maquet, 2003, P. 56）。「預定為藝術」就是為藝術目的而製作的藝術作品，在無文字社會中或文藝復興之前是相當少見的，而在現代藝術中「預定為藝術」就是主流；而「轉變為藝術」的作品，是因文化環境的變動，因而改變了雕塑的傳達功能；例如，史前的《威廉朵夫維納斯》雕塑，已轉變成「美」的「藝術品」，被放置在博物館裡供人欣賞；也就是說，當初《威廉朵夫維納斯》雕塑的傳達目的並不是為藝術而製作的，它是以企圖和社交功能為主的傳達，如今這些功能已經消失，取而代之的是藝術的詩意功能；這種改變雕塑原始的傳達功能而成為「藝術」作品的情況，幾乎發生在大多數美術館所收藏的雕塑作品。

三、雕塑傳達功能實例分析

　　在人類文化社會中，雕塑的傳達作用是生活中重要的工具和手段；當歷史的轉移或時代的變遷，就會改變它原來的功用以及人類所給予的價值觀。本文透過Jakobson傳達功能模式的論點，列舉各種不同形式的雕塑做實例分析，將可以了解雕塑傳達的功能性以及雕塑符號在文化社會中的使用，以免造成錯誤的解讀。

　　以下列舉具有代表性的雕塑，來分析、驗證雕塑與傳達功能使用的關係，並以星數（★）表示傳達功能在雕塑中的重要性。

　　（一）公共藝術——Jeff Koons《小狗》。

　　（二）農業社會的雕塑——用來驅趕小鳥的稻草人。

　　（三）科學領域使用的雕塑——教學用的解剖模型。

　　（四）不具客體的抽象雕塑——Max Bill《連續》。

　　（五）希臘Polyclitus風格雕塑——《受傷的亞馬遜女戰士》。

　　（六）恐龍博物館的雕塑——《暴龍模型》。

　　（七）宗教的雕塑——唐龍門石窟奉先寺《盧舍那大佛》。

　　（八）大眾流行的雕塑——NBA球員Kobi Bryant公仔。

　　（九）教學用的雕塑——藝用木偶。

　　（十）叛逆性的前衛雕塑——Piero Manzoni《藝術家的大便》。

（一）公共藝術——Jeff Koons《小狗》

功能種類	說明	功能重要性
情感功能	小狗的圖像意指是一般大眾喜歡的對象，圓滾滾的可愛樣子，並以約七萬朵各色花卉組合而成，色彩鮮艷燦爛而呈現歡樂詳和的情感。	★★★★☆
企圖功能	雕塑放置在公共空間，具有社會的訴求，表示著人類對歡樂世俗生活的追求。	★★★★☆
指涉功能	雕塑型體以異質材料的花卉製成，指涉出日常生活中的小狗圖像意指，材料雖突顯但肖像程度並不高。	★★★☆☆
詩意功能	可愛親切的雕塑形體，以及色彩繽紛的各種花卉，在美術館和建築中，特別顯現出景觀的調和及美感。	★★★☆☆
社交功能	小狗和花卉是大家所熟悉，表示了世俗大眾文化的認同，大尺度的形體簡潔而強烈，並且以花卉材料做成雕塑的反傳統方式，產生視覺的震撼。	★★★★★
後設語言功能	強調造形符號的手法，顯示出其使用符碼的種類。	★★☆☆☆

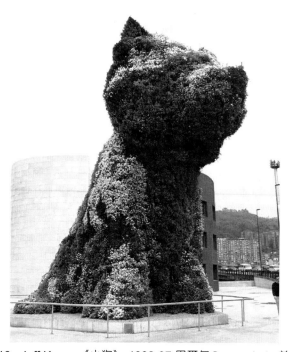

圖7-10　Jeff Koons《小狗》 1992-97 畢爾包Guggenheim美術館

（二）農業社會的雕塑——用來驅趕小鳥的稻草人

功能種類	說明	功能重要性
情感功能	所穿著的衣服是貧窮、樸素的，不具有情緒性的姿態和表情，幾乎無任何情緒上的反應或情感。	☆☆☆☆☆
企圖功能	模仿真人的樣子企圖嚇走小鳥，藉以保護農作物不被偷吃。	★★★★★
指涉功能	製作簡單粗糙，只能概略的表示「人」的模樣，肖像程度很低，但對小鳥而言，有可能足以表示一個「人」。	★★☆☆☆
詩意功能	小鳥是真正的接收者，美不美或具有詩意與否，都不是原本的傳達目的。	★☆☆☆☆
社交功能	其形體和使用的色彩，在稻田的對照下顯得強烈和鮮明，能引起小鳥的注意，並期待能夠被辨別為「人」的身份。	★★★★☆
後設語言功能	直接選取客體的局部來作為符號，雕塑本身不具符碼。	☆☆☆☆☆

圖7-11　稻草人 台東鄉間

（三）科學領域使用的雕塑——教學用的解剖模型

功能種類	說明	功能重要性
情感功能	它是科學、理性的，並摒除任何的情緒表達，但多少令人產生身體被傷害的恐佈感覺。	★☆☆☆☆
企圖功能	希望接收者能對人體結構有正確的認識。	★★☆☆☆
指涉功能	能清楚、詳盡和正確的指涉出人體器官結構，因而使用斷剖面、內部透視，並以色彩來區別各個器官，將訊息作最清楚的呈現和敘述。	★★★★★
詩意功能	詩意功能與雕塑傳達之目的無關，並不具任何詩意或美感。	☆☆☆☆☆
社交功能	解剖模型的解說，對於雕塑本身並不具有社交功能。	★☆☆☆☆
後設語言功能	本身使用知識性的說明和解釋，能呈現「解剖學」的規則和原理。	★★☆☆☆

圖7-12　解剖學人體模型

（四）不具客體的抽象雕塑——Max Bill 《連續》

功能種類	說明	功能重要性
情感功能	形體流暢、理性的造形意指，具有開朗、自制的情感。	★★☆☆☆
企圖功能	製作者希望大眾能夠接受，但雕塑在意符的形式卻未強調其企圖性。	★☆☆☆☆
指涉功能	指涉功能不是雕塑的主要目的，雕塑形式也很難看出指涉的客體，有點類似工業產品的變形但又顯得曖昧。	★☆☆☆☆
詩意功能	詩意是抽象雕塑最主要的功能，對於形、空間、光影、肌理、動態造形符號的精心設計和製作，能強烈呈現出造形符號的特殊美感。	★★★★★
社交功能	雕塑的形式是個人、恣意，並標示出前衛、獨特的藝術地位，能夠吸引觀賞者的注意力。	★★★☆☆
後設語言功能	本身是抽象藝術，與具象雕塑有所區別，從形式上就可以很清楚地發現造形符號符碼的使用。	★★★☆☆

圖7-13　Max Bill 《連續》1947

（五）希臘Polyclitus風格雕塑——《受傷的亞馬遜女戰士》

功能種類	說明	功能重要性
情感功能	雖然呈現受傷的雕塑形體，但仍然表現出人類的優雅、端莊、從容等特質，在情緒上是內斂和冷漠。	★★☆☆☆
企圖功能	希望觀賞者贊歎雕塑的完美，但又不過於明顯。	★☆☆☆☆
指涉功能	具有清楚的身體、姿態、衣著及五官，能顯示出性別、年齡、個人特徵、美醜等訊息。	★★★★★
詩意功能	結合理想的人體比例、姿態的S形對置，成為古典希臘美感的代表。	★★★★★
社交功能	裝模作樣的優美姿態，具有表明身份和吸引觀賞者之社交功能。	★★★☆☆
後設語言功能	運用雕塑的造形符號手法，成為古典美感符碼的典範。	★★☆☆☆

圖7-14 Polyclitus風格雕塑《受傷的亞馬遜女戰士》
羅馬時代複製品 紐約大都會美術館

（六）恐龍博物館的雕塑──《暴龍模型》

功能種類	說明	功能重要性
情感功能	來自於暴龍張牙舞爪的樣子，以及我們對客體的認識，有著恐佈和使人害怕的情緒反應。	★☆☆☆☆
企圖功能	被當成真實恐龍的代替，希望能引起大眾對地球生態及生物演變的了解和重視。	★★☆☆☆
指涉功能	指涉出現於二億四千五百萬年前的恐龍客體，具有詳細清楚的描繪，肖像程度幾乎可以成為客體的替代。	★★★★★
詩意功能	詩意功能不是恐龍模型的目的，也根本不存在美感的問題。	☆☆☆☆☆
社交功能	雕塑形體是一般大眾所熟悉已滅絕的大型爬蟲類，以大尺寸以及昂首站立的姿態，擺設在大廳內足以吸引觀賞者的目光。	★★★★★
後設語言功能	模型和真實的客體幾乎完全相符，不需要任何符碼的使用和說明。	☆☆☆☆☆

圖7-15 暴龍模型

（七）宗教的雕塑──唐龍門石窟奉先寺《盧舍那大佛》

功能種類	說明	功能重要性
情感功能	神聖莊嚴的大佛，具有著人類母性的溫柔慈祥個性，能夠親近一般大眾。	★★★★☆
企圖功能	作為宗教上的大佛，使人能夠產生心靈寄託、驅除災厄…等目的。	★★★★★
指涉功能	佛教是「以像立教」，許多的教義和聖蹟是由雕塑神像來敘述，祂擁有人的形體，卻不具有男女性別的特質，因而以多種特徵、裝飾、姿態來指涉特定的神明客體。	★★★★★
詩意功能	是歷經長久年代的美感累積和傳承，在形式上成為中國龍門石窟唐代的佛教藝術代表，並被列為中國雕塑藝術的重要作品之一。	★★★★★
社交功能	能夠很清楚辨識出是一尊大佛神像，石窟中的主佛以及兩側的神像以特定方式來陳列，強調出雕塑的神格地位。	★★★★☆
後設語言功能	後設語言不是雕塑的重要功能，但仍可以從風格上看出所使用的符碼。	★★☆☆☆

圖7-16 《盧舍那大佛》唐 龍門石窟

（八）大眾流行的雕塑──NBA球員Kobi Bryant公仔

功能種類	說明	功能重要性
情感功能	外延可以看出 Kobi Bryant 的神情及姿態，但其主要的情感是建立在粉絲對運動員偶像的內涵意指。	★★☆☆☆
企圖功能	是商業市場中流通的產品，具有著期待大家能夠購買和收藏之企圖。	★★★★★
指涉功能	對客體的身體雖有省略，但對人物頭部特徵加以誇張的表現，能夠很迅速且清楚地指涉出 NBA 球員 Kobi Bryan 的客體。	★★★☆☆
詩意功能	強烈的色彩和誇張的形體，具有大眾藝術的美感。	★★☆☆☆
社交功能	以 Q 版方式來強調一個熟悉人物的頭部，其身份非常明顯，很能夠吸引大眾的注意並反應出對 NBA 認知的集體意識。	★★★★★
後設語言功能	可以看出公仔製作的特殊符碼。	★☆☆☆☆

圖7-17　NBA球員Kobi Bryant公仔

（九）教學用的雕塑──藝用木偶

功能種類	說明	功能重要性
情感功能	只能顯示出木偶簡單的姿態，但仍具有些微的情感表現。	★☆☆☆☆
企圖功能	以姿態結構來表現正確或合適的姿態。	★★☆☆☆
指涉功能	木偶主要目的在於能夠顯示出姿態的變化，雖然雕塑的結構簡單並且省略很多細節，但仍然符合傳達的指涉需要。	★★★☆☆
詩意功能	詩意不是木偶主要目的功能，但簡單的姿態仍能夠傳達出美感的訊息。	★☆☆☆☆
社交功能	很清楚地標示：我是木偶的訊息。	★★☆☆☆
後設語言功能	在藝術教育的場合中，對於姿態符碼的學習和應用具有參考和修正的功能。	★★★★★

圖7-18 藝用小木偶

（十）叛逆性的前衛雕塑──Piero Manzoni《藝術家的大便》

功能種類	說明	功能重要性
情感功能	雕塑作品內容物的表現，顯示出製作者的判逆、恣意、大膽的個性和情感。	★★☆☆☆
企圖功能	具有建立起藝術家個人語言，以及說服大眾接受前衛藝術的企圖功能。	★★★☆☆
指涉功能	它是一個很清楚的罐頭，並且加上詳細的文字標籤來說明，但內部是否真如標示的「大便」，讓觀賞者產生謎樣的訊息。	★★★★☆
詩意功能	作品不具有傳統藝術的美感形式，但卻有著所謂前衛的「美感」。	★★☆☆☆
社交功能	在百家爭鳴的藝壇中，必須否定既有的傳統限制和束縛，它的前題是必須「大聲」才能竄起，所以在雕塑形式上是新奇、破壞，雖然它的形式只是一個罐頭，但被當成是藝術時，能產生很強的吸引力和討論。	★★★★☆
後設語言功能	以食物和大便來製造衝突和矛盾，打破傳統形式，突顯前衛藝術的符碼使用。	★★★☆☆

圖7-19　Piero Manzoni《藝術家的大便》1961

結語

歷史上從古至今，雕塑如同語文、影像一樣，其目的在於傳達，雕塑的傳達作用更是生活中重要的工具和手段。從Jakobson傳達模式及傳達功能論點，以及雕塑的實例分析，釐清了雕塑中的情感、企圖、詩意、指涉、社交和後設語言六種功能和附加價值。

綜合本文從各種不同形式的雕塑實例分析，發現每個雕塑風格或領域都有其主要的功能，當為了強調某些功能，相對的會犧牲其它的功能；而在各種不同領域的傳達中，會因傳達目的來加強某些功能或忽略某些功能，而有主要、次要功能之分。如此驗證了在人類社會中，雕塑會因不同的傳達使用而有不同功能的需求，能影響雕塑符號製作的形式和風格，並產生各式各樣的雕塑。

可見，雕塑是一種傳達的符號，雕塑符號的使用在於傳達功能的建立，其傳達功能的需求會反應在雕塑的製作上。因此，面對在社會文化中長期運作及經驗累積所產生的各類雕塑，不能只以純粹「藝術」的標準來閱讀和製作，必須先了解雕塑傳達之目的，以及在文化機制中的指涉，如此才能符合雕塑在傳達過程中的角色及需要，避免造成錯誤的解讀或評價。

結論

　　雕塑的領域是寬廣而豐富的，它可以存在於洞窟、教堂、建築，或安置於戶外的廣場、庭園，也進入美術館被尊崇為一種藝術，豐富了我們的生活空間。在人類社會制度當中，雕塑成為一種重要的語言和生活文化的一部分，如果世界上缺乏雕塑，我們的世界將成為貧乏，文化也會大為失色。

　　本文透過符號學理論的研究和分析，將雕塑視為一種「符號」和語言的初步建立來探討；對於雕塑圖像符號和造形符號的製造，納入符號化的過程解釋，不但建立符號製作和產生意義的體系，也找出雕塑符號單位的區別及組合的分節方式；而對於雕塑傳達功能的理解，透過Jakobson傳達論點以及雕塑的實例分析，證實雕塑的目的在於傳達，並釐清了雕塑中的情感、企圖、詩意、指涉、社交和後設語言六種功能和價值。如此不僅使雕塑製作和意義的產生，具有完整的符號體系；也證明了雕塑是一種有規可循的語言，可以被利用在社會的傳達中並豐富文化的多元發展。

　　綜合本書的探討和分析，本研究對於學術的發展有下列結果與價值：

一、雕塑是符號的一種，能以「符號學」來分析

　　以文化社會的作用來看，雕塑是一種完整的符號，透過Saussure及Peirce的符號理論來分析，證實雕塑具有符號的結構，能夠指涉人物、歷史和文化事件，以及風俗、哲學……等抽象事物觀念的客體，成為一種可以製造和閱讀的符號。

（一）雕塑具有符號的結構

　　雕塑是傳遞文化訊息的一種符號載體，具有Saussure所提的意符與意指關係，其意符是以人類的技術和材料製成，並透過感官的感知，得以傳遞豐富的意指訊息，二者之間是一種互為反轉的關係型態，因此從預設的意指訊息可以製造出相

對應的意符。而透過Peirce的符號三元關係理論，更證實了雕塑具有客體、符號本身以及解釋項的符號化過程，三者所構成的關係不僅能夠指涉物件或觀念，並以可感知的形式來產生意義。

（二）雕塑能夠指涉事物並產生意義

以符號學的觀點，不但印證了雕塑的意符和意指之間，具有如Saussure的促因性自然關係，並能以約定俗成的任意關係來制約和指定；同樣地，也能夠以Peirce的肖像、指示和象徵等論點，作為指涉關係來說明；尤其Peirce的指示關係，能夠將我們的生活經驗融入符號之中，更適合雕塑符號的指涉，也補足了Saussure符號模式對雕塑的解釋，使雕塑的表現更為豐富和完整。

二、雕塑具有符碼，可以被製造和閱讀

雕塑符號必須具有符碼的規則系統，才能進行訊息的傳達，而觀眾也因符碼能夠閱讀雕塑；本文從符號學的分節理論，對於具混沌和整體形式的雕塑分析其符碼，證明雕塑可以分為圖像符號及造形符號兩個層面，並擁有單位的區別和組成的分節系統，能建立雕塑符號的符碼結構。

（一）雕塑符號使用其它種類符碼，能加強表現其多元性

符碼是雕塑不可或缺的規則系統，雕塑除了本身的符碼外，可以融入諸如：人體、姿態、衣飾及使用機能等符碼，不僅使雕塑跨越雕塑本身符碼的限制，更能夠應用到其它領域來描述、記錄和表現，使雕塑符號成為一種更開放和多元的有效語言。

（二）雕塑圖像符號具有單位及組合的符碼結構

本文利用Eco的圖像符號論點以及Groupe μ 的單位定義和圖像符號組成方式，不僅可以對雕塑圖像作辨識，也印證了雕塑圖像符號是由原型、意符和指涉三者所組成的符號結構，並能找出其基本的意指單位作為分節的基礎；而透過Saussure的系譜軸與毗鄰軸論點，來解釋雕塑圖像符號的組成，也證實雕塑圖像符號的系譜軸可以選擇單位，毗鄰軸則是在單位之間進行組合而成為雕塑文本。如此，雕

塑才具備符碼的基礎，而雕塑圖像符號的符碼也就可以確立和進行分節，並成為一種表現的語言。

三、確立雕塑造形符號的符碼及分節方式

雕塑造形符號是以意符為主的符號系統，它隱藏在雕塑圖像中而不顯明，雖然雕塑造形符號不是製造雕塑的動機，無法指涉現實世界的事物，但透過Greimas、Floch、Gruope μ 和Peirce等學者的符號學論述，不但印證了雕塑符號是一個完整的符號系統，具有獨立的符碼和分節方式，更能產生屬於雕塑意符形式專有的訊息。

（一）雕塑造形符號具有獨立的意陳作用

雕塑造形符號不僅和人類生活經驗的累積以及社會文化慣例的運作有關，能以自然符號、指示和象徵符號的方式，產生獨立的意陳作用，並能在雕塑圖像符號之外成為另一個符號系統。

（二）雕塑造形符號具有單位區別和組合的分節

本文利用視覺語言學者Thürlemann的論點，將造形符號分為建構及非建構的二種類別，作為雕塑造形符號的分節參考；發現雕塑造形符號的基本單位是以連續體形式來呈現，能利用六種元素單位對雕塑造型符號做分析：

材料——其物理特性能在真實空間中產生各種變化。

形——是雕塑的基礎、元素產生的泉源。

色彩——存在於雕塑的表面，是繪畫符碼對雕塑的介入。

肌理——具有「透心」性質的表面，能以視覺和觸覺來感知效果。

光影——是雕塑形對光的反應，也因此能感知雕塑形的變化。

空間——是形存在的基本要素，空間也因「形」而產生，二者具有相互依存關係。

這六種造形符號單位元素不僅是以連續體的形式來表示和作用，更能互相影響和融合，使雕塑造形符號的表現和使用更為靈活、豐富；而雕塑造形符號單位

元素在「形」的主導之下，能夠在三次元的「場」中進行組合，製造出雕塑的意符；並以造形單位之間的「對照」方式，產生各種意指與效果，使雕塑造形符號擁有完整的分節系統。

四、雕塑圖像符號與造形符號相互影響並成為一種修辭方式

雕塑圖像符號與造形符號的分析，是理論模式而非經驗對象的，它在同樣的符號中各自有其獨立的符號層面。

本文以比例、量感、均衡、動態/靜態、韻律、開放/封閉的方式，證實了雕塑中圖像與造形符號的作用，具有互相影響的關係，不僅能建立雕塑的符碼結構，並且可以成為一種有效的修辭方式。而在雕塑的製作中，圖像符號和造形符號具有互相融合或消長的關係，當強調圖像符號時，所指涉的客體居於主導地位，雕塑被歸為寫實、自然主義；而極度的造形符號表現則被認為抽象，製作者的個人意志可以透過造形符號自由表現。當雕塑造形和圖像符號同時被重視使用時，造形符號的運作成為控制雕塑製造的重要策略。如此，造形符號在雕塑中不僅顯現出符號價值，並能成為一種可分析的符碼系統，使雕塑符號的形式及表現更多元和豐富。

五、雕塑圖像符號的製造能以符號化過程解釋

雕塑的製作形式具有多元而豐富的特色，只要具有三次元的意符並能產生意指，都能稱之為雕塑。從Peirce的符號化論點，以及Eco提出的圖像符號四個參數的參與，來分析和闡釋雕塑圖像符號的製造，證明雕塑的製造是一種符號化過程，它是建立在客體、意符與意指之間的組織關係上，並且適用於各種雕塑形式的表現。而透過符號化過程的分析，將雕塑視為一種符號，利用展示、辨識、再製及發明四種方式，以雕塑圖像符號製造的實例來分析和驗證，並對雕塑圖像符號做分類，能使雕塑製造的定義和領域更為寬廣和客觀。如此不僅釐清了雕塑圖像符號的符號化過程，也有助於對各種多元形式雕塑的閱讀，以及製作者的思考和執行。

六、雕塑的閱讀、製作和感知方式具有密切關係

雕塑是屬於三次元的符號表現，其形體和空間的對立、轉化具有著豐富而複雜的變化，本文對雕塑作「視覺型」和「觸覺型」的分類，並以感知方式的觀點加以探討和分析，發現不同的感知方式不但能傳送特定的訊息，也會影響雕塑符號中客體、意符及意指的選擇及產生；而在雕塑放置的環境中，作品之間的視點、距離、角度都會影響感知的方式和訊息的產生。因此，在雕塑的製作過程必須依據製造的環境做適當的選擇或修正，才能傳送出正確而有效的訊息。

可見，感知方式的多元參與，才是正確和有效的閱讀方式；以感知方式對雕塑分析，不僅能發揮雕塑符號的功能與價值，也使我們對雕塑產生一種新的認識及思惟。

七、浮雕能同時使用繪畫和雕塑符碼

依據Hildebrand和Rogers所強調，浮雕具有二次元繪畫以及三次元雕塑符碼的論點，本文提出浮雕「底」和「基礎」的觀念，能提供浮雕中繪畫和雕塑兩種不同符碼的發展，並可視為繪畫及雕塑意指產生的根源；如此，浮雕中的「底」和「基礎」，不僅控制浮雕中繪畫或雕塑符碼的作用程度，並影響浮雕形、空間表現，以及二次元、三次元的意指內容。可見，浮雕「底」和「基礎」的研究和分析，能清楚呈現繪畫和雕塑符碼在浮雕中介入的程度和限制，進而對浮雕形的多元化發展有更進一步的了解。

對於浮雕符號的感知而言，本文依繪畫和雕塑符碼使用的程度，對浮雕進行重新分類，發現浮雕不僅能同時擁有繪畫和雕塑的符碼，浮雕對於符碼使用的程度更是可變的，當繪畫性強時，其雕塑性就比較弱，相反地，繪畫性弱而雕塑性則強；這種繪畫性和雕塑性之間的競爭和互相作用，就決定了浮雕本質是偏向繪畫或是雕塑。

可見，浮雕對於符碼使用的程度是靈活的，浮雕是一種具有高度適應能力的跨語言符號，能在各種不同載體上發揮，也因此在歷史上產生大量、豐富的各種浮雕。

八、雕塑符號的使用在於傳達功能的建立

本文透過Jakobson的傳達模式和傳達功能論點，以雕塑的實例做分析和探討，發現雕塑在各種不同領域的傳達中，會因傳達目的而加強或忽略某些功能，因而有主要、次要功能之分。如此，驗證了在人類社會中，雕塑會因不同的傳達目的而有不同功能的需求，不但能影響雕塑符號製作的形式和風格，並能產生各式各樣的雕塑，也釐清了雕塑中的情感、企圖、詩意、指涉、社交和後設語言六種功能和附加價值。

可見，雕塑是一種傳達的符號，雕塑符號的使用在於傳達功能的建立，其傳達功能的需求會反應在雕塑的製作上。面對在文化社會長期運作及經驗累積所產生的各類雕塑，必須先了解雕塑傳達之目的，以及在文化機制中的指涉，才能避免造成錯誤的解讀或評價。

綜合本文的探討及研究，將雕塑從「藝術」的範圍推進到「符號」的世界，証實了雕塑是一種完整的符號和表現的語言。在社會文化的運作中，雕塑扮演著訊息傳遞的重要媒介，它承載人們的觀念、經驗、想法、事件的訊息，建立了人類的文明、歷史和文化的發展；透過符號學及傳達作用的分析，雕塑就融入文化生活而不再是高不可攀，也使得雕塑的領域更為廣泛，不僅包含了傳統的「雕塑藝術」，也涵蓋人類文化中的「非藝術」雕塑種類。

期盼，藉由雕塑符號與「符號學」所探討的相關性資料和結果，能對台灣的雕塑學術研究提供另一思考方式和參考價值，藉以拓寬雕塑研究的領域和範圍，並增進雕塑領域的完整性，進而與國際符號學研究潮流接軌。

參考書目

一、中文部份

王 林（1991）。美術形態學。重慶：重慶出版社。

王可平（1988）。凝重與飛動——雕塑與中國文明。北京：國際文化出版。

王克文（1992）。現世前塵：敦煌藝術。台北：書泉出版社。

王秀雄等（1982）。西洋美術辭典。台北：雄獅圖書公司。

中國美術全集編輯委員會（1988）。中國美術全集。北京：人民美術出版社。

李幼蒸（1994a）。結構與意義：西方現代哲學論集。台北：聯經出版 公司。

李幼蒸（1996b）。理論符號學導論（一）：人文符號學。台北：唐山出版社。

李幼蒸（1997c）。理論符號學導論（二）：語義符號學。台北：唐山出版社。

李幼蒸（1997d）。理論符號學導論（三）：哲學符號學。台北：唐山出版社。

李幼蒸（1997e）。理論符號學導論（四）：文化符號學。台北：唐山出版社。

李幼蒸（1998）。哲學符號學。台北：唐山出版社。

李再鈐（1976）。希臘雕刻。台北：雄獅圖書公司。

李崇建（1996）。佛像雕刻。台北：藝術家出版社。

李崇建（1997）。雕塑。台北：渡假出版社。

李澤厚（1984）。美的歷程。台北：風雲時代出版。

李霖燦（1987）。中國美術史稿。台北：雄獅出版。

沈以正（1978）。敦煌藝術。台北：雄獅圖書公司。

沈柔堅主編（1989）。中國美術辭典。台北：雄獅圖書公司。

高木森（1993）。印度藝術史概論。台北：渤海堂。

俞建章、葉舒憲著（1990）。符號：語言與藝術。台北市：久大出版社。

侯宜人（1994）。自然‧空間‧雕塑——現代雕塑透視。台北：亞太圖書。

莊伯和（1981）。佛像之美。台北：雄獅圖書公司。

陸軍（2002）。摩爾論藝。北京：人民美術出版社。

楊裕富（1998）。設計的文化基礎：設計、符號、溝通。台北：亞太。

曾堉（1986）。中國雕塑史綱。台北：南天書局。

董書兵（2000）。凝住的時空。北京：中國紡織出版社。

熊秉明（1999）。中國書法理論體系。台北：雄獅圖書公司。

劉奇俊（1994）。中國古木雕藝術。台北：藝術家出版社。

劉鐵軍（2001）。中國經典雕塑：陵墓雕塑。瀋陽：遼寧美術出版社。

賴傳鑑（1992）。佛像藝術。台北：藝術家出版社。

繆迅、南風（1999）。非洲雕塑。南昌：江西美術出版社。

羅丹口述，葛賽爾筆記（1981）。羅丹藝術論。台北：雄獅圖書公司。

二、翻譯部分

Ackerman, D.，莊安祺譯（1993）。感官之旅。台北：時報出版。

Arnheim, R.著，李長俊譯（1982）。藝術與視覺心理學。台北：雄獅圖書公司。

Arnheim, R.著，郭小平、翟燦譯（1992）。藝術心理學新論。台北：臺灣商務。

Barthes, Roland(1999)。符號學美學。（董學文、王葵譯）。台北：商鼎文化出版社（原作出版於1957）。

Culler, Jonathan(1992)。索緒爾。（張景智譯）。台北：桂冠圖書公司。（原出版於1976）。

Cassirer, E.著，甘陽譯（1992）。人類文化哲學導引。台北：桂冠圖書公司。

Lévi-Strauss C.著，周昌忠譯（1992）。神話學：生食與熟食。台北：時報出版。

Eco, U.著，彭淮棟譯（2006）。美的歷史。台北：聯經出版社。

Fiske, J.著，張錦華等譯（1995）。傳播符號學論。台北：遠流出版社。

Focillon, H.著，吳玉成譯（1995）。造形的生命。高雄：傑出文化出版社。

Gombrich, E. H.著，雨芸譯（1989）。藝術的故事。台北：聯經出版社。

Maquet J.著，武珊珊等譯（2003）。美感經驗：一位人類學者眼中的視覺藝術。台北：雄獅圖書公司。

Kandinsky, W.著，吳瑪悧譯（1985）。藝術的精神性。台北：藝術家出版社。

Layto, R.著，吳信鴻譯（1995）。 藝術人類學。台北：亞太圖書。

Read, H.著，李長俊譯（1990）。現代雕塑史。台北：大陸出版社。

Read, H.著，王柯平譯（2004）。藝術的真諦。北京：中國人民大學出版社。

Riegl, A. 著，劉景聯、李薇蔓譯（2000）。風格問題——裝飾藝術史的基礎。長沙：湖南科學出版社。

Steiner, R. A.（2004）。「無以量度的宏偉——近代初期巨像雕刻成為藝術的志業與美的典範」。曾曬淑主編，《身體變化：西方藝術中身體的概念和意象》。台北：南天書局。

Stam, R., Burgoyne, R., Flitterman-Lewis, S.著，張梨美譯（1997）。電影符號學。台北：遠流出版。

Vasari, G.著，劉明毅譯（2004）。著名畫家、雕塑家、建築家傳。北京：中國人民大學出版社。

Winckelmann, J. J.著，潘襎譯（2003）。古典美之祕，西洋美術史學的開端『希臘美術模仿論』。板橋：耶魯國際文化出版。

Wölfflin, H.著，曾雅雲譯（1998）。藝術史的原則。台北：雄獅圖書公司。

三、外文部份

Barthes, R. (1967). *Elements of Semiology*. London: Jonathan Cape.

Corrain, L., Valenti, M. (A cura di)(1991). *Leggerre l'opera d'arte, Dal figurativo all'astratto*. Bologna: Società Editrice Esculapio.

Corrain, L., (A cura di)(1999). *Leggerre l'opera d'arte II, Dal figurativo all'astratto*. Bologna: Società Editrice Esculapio.

Delporte, H. (1982). *La imagen de la mujer en el arte prehistórico*. Madrid: ISTMO.

Di Napoli, G., Mirzan, M., Modica, P. (1999). *Segno Forma Spazio Colore*. Bologna: Zanichelli.

Dorles, G. (1998). *Il Divenire delle Arti*. Milano: RCS Libri S.p.A..

Eco, U. (1975). *Trattoto di semiotica generale.*Milano: Bompiani.

Eco, U. (1976). *The Theory of Semiotics*. Indiana: U pr.

Eco, U. (1978). *Il pensiero semiotico di Jakobson*. Milano: Gruppo. Editoriale Fabbri, Bompiani, Sonzogno, Etas S. p. A.

Eco, U. (1984). *Semiotica e filosofia del linguaggio*. Torino: Einaudi.

Edimat Libros (1999). *Leonardo da Vinci, Quadernos de Notas*. Madrid:ISTMO.

Finn, D. (1989). *How to Look at Sculpture*. New York: Harry N. Abrams.

Gombrich, E. H. (1999). *L'uso delle immagini*. Milano: Leonardo Arte s.r.l.

Groupe μ (1992). *Tratado del signo visual.* Madrid: Catedra.

Hjelmslev, L. (1961). *Prolegomena to a Theory of Language.* Madison: University of Wisconsin Press.

Krauss, R. (1998). *Passaggi: Storia della scultura da Rodin alla Land Art.* Milano: Bruno Mondadori.

Leroi-Gourhan, A. (1984). *Arte y Grafismo en la Europa Prehistorica.* Madrid: ISTMO.

Lotman, Ju. M., (1969). *Il problema di una tipologia della cultura.* In AA.VV., *I sistemi di segni e lo strutturalismo sovietico.* Milano: Bompiani.

Lucie-Smith, E. (1987). *Sculpture since 1945.* London: Phaidon.

Jakobson, R. (1978). *Lo sviluppo della semiotica.* Milano: Bompiani.

Jakobson, R. (1992). *Saggi di Linguistica General.* Milano: Feltrinelli Editore.

Montaner, P., Moyano, R. (1995). *C'omo nos comunicamos? del Gesto a la Telemática.* Madrid: Alhambra Longman.

Moro, W. (1987). *Guida alla lettura delle immagini.* Roma: Editori Riuniti.

Peirce, C. S. (1960). *Golden Age of American Philosophy.* New York: George Braziller, Inc.

Peirce, C. S. (1991). *Peirce on Signs: writings on semiotic by Charles Sanders Peirce.* Edited. By James Hoopes. Chapel Hill: University of NorthCarolina Press.

Rawson, P. (1997). *Sculpture.* Philadelphia: University of Pennsylvania Press.

Read, H. (1977). *The Art of Sculpture.* Princeton: Ed.University Press.

Rodrigo A. M.(1989). *Los Modelos de la Comunicación .* Madrid: Editorial Tecnos.

Russo,L.2003.*Esteticadellascultura.*Palermo:Aesthetica.Saussure, F. (1983). *Course in General Linguistics.* London: Duckworth.

Shutler, R. Jr., Jeffrey C. Marck. (1975). On the dispersal of the Austronesian horticulturalists. *Archaeology and Physical Anthropology in Oceania 10(2)*: p. 81-113

Stam,Robert.(1995).Samba. Candombl, Quilombo, Black performance and Brazilian cinema, in M. Martin. Cinemas of the Black Diaspora, Wayne State University Press.

Thwaites, T., Lloyd D., Warwick M. (1994): Tools for Cultural Studies: An Introduction. South Melbourne: Macmillan.

Wittkower, R. (1988). *La escultura: procesos y principios*. Madrid. Alianza Forma.

Zunzunegui, S. (1995). *Pensar la Imagen*. Madrid: Catedra.

四、網站部份

Chandler, D. (2001). *Semiotics for Beginners*. http://www.aber.ac.uk/media/Documents/S4B/

國家圖書館出版品預行編目

雕塑符號與傳達 / 陳錦忠著. -- 一版. --臺
　　北市：秀威資訊科技, 2010.05
　　　　面；　公分. -- (美學藝術類 ; AH0034)
　　BOD版
　　　參考書目：面
　　　ISBN 978-986-221-432-9 (平裝)

　　　1. 雕塑　2. 符號學

930.1　　　　　　　　　　　　99004619

美學藝術類　　AH0034

雕塑符號與傳達

作　　　者 / 陳錦忠
發　行　人 / 宋政坤
執 行 編 輯 / 林世玲
圖 文 排 版 / 郭雅雯
封 面 設 計 / 陳佩蓉
數 位 轉 譯 / 徐真玉　沈裕閔
圖 書 銷 售 / 林怡君
法 律 顧 問 / 毛國樑　律師
出 版 發 行 / 秀威資訊科技股份有限公司
　　　　　　台北市內湖區瑞光路583巷25號1樓
　　　　　　電話：02-2657-9211 傳真：02-2657-9106
　　　　　　E-mail：service@showwe.com.tw

2010 年 5 月　BOD 一版
定價：430 元

讀 者 回 函 卡

感謝您購買本書，為提升服務品質，請填妥以下資料，將讀者回函卡直接寄
回或傳真本公司，收到您的寶貴意見後，我們會收藏記錄及檢討，謝謝！
如您需要了解本公司最新出版書目、購書優惠或企劃活動，歡迎您上網查詢
或下載相關資料：http:// www.showwe.com.tw

您購買的書名：＿＿＿＿＿＿＿＿＿＿＿＿＿＿＿＿＿＿＿＿＿＿＿＿＿
出生日期：＿＿＿＿＿年＿＿＿＿＿月＿＿＿＿＿日
學歷：□高中 (含) 以下　　□大專　　□研究所 (含) 以上
職業：□製造業　□金融業　□資訊業　□軍警　□傳播業　□自由業
　　　□服務業　□公務員　□教職　　□學生　□家管　　□其它＿＿＿＿
購書地點：□網路書店　□實體書店　□書展　□郵購　□贈閱　□其他
您從何得知本書的消息？
　　□網路書店　□實體書店　□網路搜尋　□電子報　□書訊　□雜誌
　　□傳播媒體　□親友推薦　□網站推薦　□部落格　□其他＿＿＿＿＿＿
您對本書的評價：(請填代號　1.非常滿意　2.滿意　3.尚可　4.再改進)
　　封面設計＿＿＿　版面編排＿＿＿　內容＿＿＿　文／譯筆＿＿＿　價格＿＿＿
讀完書後您覺得：
　　□很有收穫　□有收穫　□收穫不多　□沒收穫

對我們的建議：＿＿＿＿＿＿＿＿＿＿＿＿＿＿＿＿＿＿＿＿＿＿＿＿＿

＿＿＿＿＿＿＿＿＿＿＿＿＿＿＿＿＿＿＿＿＿＿＿＿＿＿＿＿＿＿＿＿＿

＿＿＿＿＿＿＿＿＿＿＿＿＿＿＿＿＿＿＿＿＿＿＿＿＿＿＿＿＿＿＿＿＿

＿＿＿＿＿＿＿＿＿＿＿＿＿＿＿＿＿＿＿＿＿＿＿＿＿＿＿＿＿＿＿＿＿

11466

台北市內湖區瑞光路 76 巷 65 號 1 樓

秀威資訊科技股份有限公司　　　收

BOD 數位出版事業部

..

（請沿線對折寄回，謝謝！）

姓　　名：＿＿＿＿＿＿＿＿＿　年齡：＿＿＿＿＿　性別：□女　□男

郵遞區號：□□□□□

地　　址：＿＿＿＿＿＿＿＿＿＿＿＿＿＿＿＿＿＿＿＿＿＿＿

聯絡電話：(日) ＿＿＿＿＿＿＿＿＿＿＿　(夜) ＿＿＿＿＿＿＿＿＿＿＿

E-mail：＿＿＿＿＿＿＿＿＿＿＿＿＿＿＿＿＿＿＿＿＿＿